L'ART DANS LA RUE

ET

L'ART AU SALON

L'ART DANS LA RUE

ET

L'ART AU SALON

PAR

E. DE B. DE LÉPINOIS

AVEC UNE PRÉFACE

DE M. ARSÈNE HOUSSAYE.

———

PARIS
DENTU, LIBRAIRE-ÉDITEUR,
PALAIS-ROYAL.
—
1859.

AVANT-PROPOS.

La Revue que l'on va lire a déjà paru en feuilleton, sous les initiales E. de B., dans un journal spirituel autant qu'il plaît à Dieu, savant pas plus qu'il ne faut, ennuyeux le moins possible, et dont l'unique ambition est de vivre de sept heures à minuit au soleil de la rampe. C'est ce qui explique et fera peut-être excuser certaines privautés de style en usage dans la petite presse.

Quelques critiques sérieux ont pensé que ces articles pouvaient prétendre à une existence moins éphémère ; l'auteur n'a pas voulu les contredire. Non qu'il soit bien édifié sur la valeur de son travail ; mais les conditions dans lesquelles il a écrit lui permettent de protester de l'impartialité de ses jugements. En effet, aucun exposant ne lui étant personnellement connu, il n'a pas eu

d'amis *à qui donner de l'esprit*. C'est un mérite que peu de revues peuvent revendiquer.

Les deux parties de l'ouvrage se complètent l'une par l'autre. L'*Art dans la Rue*, compte-rendu de visites artistiques faites aux marchands de tableaux pendant les six mois qui ont précédé l'Exposition, est une sorte d'initiation à l'*Art au Salon*. Il est bon de tâter l'ennemi avant de livrer bataille.

L'auteur n'a aucune raison de douter de la bénévolence du lecteur, mais il le prie de ne pas se laisser prendre au miel de la préface, son brouet clair y perdrait trop.

Paris, 10 septembre 1859.

PRÉFACE.

L'Art, le grand art, l'art que Phidias et Michel-Ange ont fait divin, n'a pas d'école. L'école supprimant la passion dans l'homme supprime l'homme lui-même. Quand un sculpteur ou un peintre se révèle, c'est Dieu lui-même qui vient continuer son œuvre primitive. Chaque artiste est un commentateur qui explique les pages sublimes du Beau, ce rêve de Dieu qui est la vie de notre âme. Plantez toute une année un sculpteur de seconde main devant la Vénus de Milo, un peintre médiocre devant l'École d'Athènes, ils n'en feront pas moins des barbouillages honnis dans tous les musées et des Galathées qui ne descendront jamais du piédestal. Au contraire, un jeune homme qui n'a vu aucun des chefs-d'œuvre consacrés s'écriera un jour : *Et moi aussi je suis peintre! Et moi aussi je suis sculpteur!* parce qu'il aura vu en lui, dans les mirages de son imagination, apparaître les images du Beau comme des défis jetés à son esprit, comme des révélations de l'infini.

La critique d'art n'a pas d'école non plus. Winckelmann

me dit de pleurer comme lui devant l'Apollon du Belvédère ; Diderot me dit de rire de son beau rire attique et gaulois. Je n'écoute ni l'un ni l'autre. Aujourd'hui on sacrifie la Vénus de Médicis à la Vénus de Milo ; dans cent ans on reviendra à la Vénus de Médicis, ou on adorera quelque nouvelle Vénus, encore ensevelie dans le linceul jaloux de l'antiquité. Le beau est absolu, mais il est divers.

La grammaire de l'art ne sera donc jamais écrite en lettres d'or. On aura beau donner les lois des grands maîtres, les maîtres nouveaux les violeront un jour de révolte dans l'intérêt de l'art lui-même, parce qu'une des règles du Beau, c'est la variété. Prudhon et Géricault, pour ne dire que deux noms de notre grand XIXe siècle, sont-ils moins peintres que David qui voulait toujours conduire le génie à l'école ?

Ce que j'aime dans M. de Lépinois c'est qu'il n'a pas été à l'école de la critique. Il s'est bien gardé d'étudier le sentiment des chefs de parti. Il a osé être tout personnel sans souci des poétiques ambitieuses qui courent les journaux. Il voit juste et dit juste. Il ne recherche pas seulement les maîtres connus, il va à la découverte des étoiles, soit qu'il étudie *l'Art dans la Rue* ou *l'Art au Salon*. Ceux qui ont lu sa critique, une causerie fine, savante, colorée, souvent imprévue, se sont demandé quel était l'artiste qui se cachait sous cette sympathique initiale ; car il a fallu lui arracher le secret de son nom. Cet artiste est un homme du monde, vivant dans le royaume de l'art avec de beaux tableaux, dans une

famille de bambinos ébouriffés qu'on dirait peints par Vélasquez : J'ai vu dans son cabinet tout peuplé de ses enfants un *Murillo* et je me croyais en pleine école espagnole.

On avait raison de deviner un artiste : ce livre n'est pas le livre d'un homme du monde qui a des loisirs, c'est l'œuvre d'un très spirituel et très sagace critique qui souvent a vu plus loin que ceux dont c'est le métier. Nul n'a donné une plus vivante physionomie de l'art en 1859.

Or, que faut-il conclure de l'art en 1859 ? Ce n'est ni la science, ni la main qui manquent aux peintres et sculpteurs contemporains, il faut bien que ce soit le sentiment du beau. C'est peut-être tout simplement le modèle.

Le beau modèle a toujours plus ou moins manqué aux artistes français.

Quand j'entre dans un atelier et que je vois cet Apollon ou ce Spartacus à quarante sous l'heure, je ne puis m'empêcher de remarquer qu'il y a aussi loin de cet homme là à un dieu ou même à un homme, que du cheval de fiacre à un pur sang venu de Londres ou de Tunis.

Les anciens n'avaient que de beaux modèles : ce gladiateur de la villa Borghèse, on le voyait tous les jours dans les rues de Lacédémone. Mais si Agasias ne l'avait rencontré qu'une seule fois, il n'eût pas manqué de le prendre par le bras et de l'entraîner à son atelier. Chamoléos, le beau jeune homme de Mégare, dont chacun des baisers, selon Lucien, était estimé deux talents, nous

est venu dans plus d'une fresque et dans plus d'une statue. C'était Apollon amoureux. Alcibiade, Charmide et Adimanthe nous sont venus aussi sous la figure des jeunes dieux de l'Olympe. Pour les sculpter ou pour les peindre, l'artiste les étudiait sur les places publiques ou chez les courtisanes. Ils ne refusaient pas d'ailleurs d'aller à l'atelier achever un dialogue de Platon avec l'esprit d'Aspasie. Mais le plus souvent, le peintre ou le sculpteur ne recherchait le modèle que hors de chez lui, convaincu de cette vérité que l'homme qui pose se repose.

Sous notre ciel inclément, la pudeur atmosphérique nous a beaucoup trop habillés pour que les artistes pussent nous étudier à loisir. Il leur est impossible de deviner les formes de nos pieds à travers les bottes et le mouvement de notre cou emprisonné dans la cravate. Alcibiade et Chamoléos se promènent encore sur nos places publiques, mais ils ne posent plus que pour le cigare. La nature fait encore des Charmide et des Adimanthe, mais nous avons une seconde nature, ennemie de la première, qui s'appelle la mode.

L'artiste moderne, d'ailleurs, sous prétexte qu'il n'est pas assez riche pour perdre son temps, n'étudie guère qu'à l'atelier ; il ne veut pas aller dans le monde, craignant de s'égarer dans la forêt des préjugés. Si quelquefois, dans les beaux jours, il va en pleine nature, c'est parce que les arbres poseront devant lui sans lui demander d'argent et sans lui rien dire. Je crois que le peintre ou le sculpteur moderne ne connaît pas assez la beauté moderne. Il ne la cherche pas ; s'il la rencontre, il ne la

saisit pas au passage ; il se contente des à peu près de l'atelier. Qu'aurait dit Xeuxis en voyant arriver devant lui, quand il venait de lire Homère et qu'il voulait peindre Junon, quelque pauvre fille affamée posant tour à tour pour l'art et pour l'amour, dévoilant, sans la sublime chasteté qui est la vraie robe de la femme, ce bras maigre, ce sein fuyant, cette hanche appauvrie, toutes ces lignes douteuses, tous ces tons criards? A cette ostéologie que ne masque pas une chair féconde, toute fleurie du duvet de la pêche, Xeuxis dirait : tu n'es que le mensonge de l'art. Et Xeuxis irait voir les belles athéniennes au Gynécée. Le tort de l'artiste est de ne pas aller voir les belles athéniennes, quand il n'a pas, comme Raphaël ou comme Titien, une Fornarine ou une Violante, belles comme la beauté elle-même, posant pour l'art en posant pour l'amour, ou plutôt ne posant pas du tout, mais montrant à l'amoureux ce que le peintre n'oubliera pas.

Mais je prends un temps précieux au lecteur, puisque M. de Lépinois a la parole. La préface a toujours tort devant le livre.

<div style="text-align: right;">ARSÈNE HOUSSAYE.</div>

PREMIÈRE PARTIE.

———

L'ART DANS LA RUE.

L'ART DANS LA RUE

I.

On dit qu'en Russie, pays positif, le sort décide de la vocation des conscrits; que si le n° 12 *tombe* fusilier, hussard ou pandour, le n° 13 peut attraper la clarinette ou le hautbois, et, le knout aidant, rivaliser un jour avec Verroust ou Klosé.

C'est mon histoire : toutes les autres places du journal étant remplies et bien remplies, je *tombe* perpendiculairement critique-expert en peinture. Je n'entends pas plus l'argot d'atelier

que le n° 15 russe ne comprend le grimoire de Gluck ; je ne me flatte nullement de faire oublier Th. Gautier, Arsène Houssaye et Charles Blanc ; mais j'ai devant moi l'exemple du grand Ravel, musicien malgré lui dans *le Chapeau de paille d'Italie*, et, fort de mon audace comme de mon incapacité, j'aborde sans autre préambule l'étalage des marchands de tableaux de la rue Laffitte.

Cachardy expose *un Français peint par lui-même*, c'est-à-dire en maître. Du sommet d'une colline aux flancs boisés, nous assistons, les pieds dans la rosée, au lever d'un soleil d'automne. Là bas, dans la brume matinale, se dessinent vaguement un port, quelques édifices, un promontoire, puis les flots. Les devants plus accusés sont traversés par un rayon qui va se perdre dans des massifs humides de brouillard. Le ciel un peu mat s'argente à l'orient. On est en octobre. Si M. Français prenait ses inspirations chez les autres, et si la facile exécution de ses premiers plans ne trahissait son pinceau,

nous dirions que son tableau fait songer à Corot, le grand harmoniste des gris.

Nous voyons à côté une *Bergerie*, de M. Brendel. Je ne connais cet artiste que depuis le dernier Salon, mais je dois déclarer que ses moutons de Barbizon m'ont fait plus d'une fois ruminer... J'ai deviné, non un rival, mais un émule de Rosa Bonheur. Elle aime les grandes brebis à toisons floconneuses, perdues dans les genêts par le soleil de midi ; il adore les bergeries noires et chaudes et les moutons de Seine-et-Marne dormant dans leur suint huileux. Le faire de M. Brendel est suffisamment empâté, et il peint avec une finesse très-spirituelle pour un réaliste.

Regardons, en passant, chez Detrimont, ce *Petit Breton*, rapporté tout vivant par M. Fortin d'un cabaret du Finistère. Comme il compte bien son argent! quelle défiance et quelle ignorance celtiques ! De tous nos Bretons, M. Fortin a le sang le plus pur ; c'est du Ploudalmezeau au premier chef; pas léché, pas coquet, pas flatteur, mais naïf, mais vrai à dispenser d'un

voyage en Bretagne. Ah, si M. Fortin avait la centième partie de l'adresse de M. Guillemin !

A propos de M. Guillemin, son adresse l'embarrasse. J'en ai pour témoins le *Petit pâtre béarnais* d'hier et le *Tailleur basque* d'aujourd'hui. Ces gentils morceaux, visibles chez Beugnet, jouent l'étude, le lâché, le parti pris de ne pas trop finir. Les figures sont délicieusement touchées, mais les étoffes sont baveuses. Après tout, M. Guillemin a prouvé si souvent qu'il pouvait trop, qu'on ne saurait, pour une fois, lui faire le reproche de n'avoir pas assez voulu.

Que dirons-nous de la *Vue de Rotterdam*, de M. Jongkind ? Ce peintre a longtemps pratiqué le clair de lune sur les canaux hollandais ; il s'est trop familiarisé avec les silhouettes nocturnes, les mâts dégingandés, les arbres abracadabrans, les clochers noirs, le scintillement métallique des flots ; comme un oiseau de nuit, il nie le soleil, l'air, l'harmonie du jour, et lorsque, forçant sa nature, il s'échappe une heure trop tôt de son atelier, il parvient tout juste à faire de la lune en plein midi.

Mentionnons chez le même marchand deux petits *Coqs* de M. Jacque qui se redressent assez crânement à propos d'une poulette, scène empruntée au boulevard voisin.

Nous avons chez Weyl deux Troyon, qualité marchande, un prétendu *Cheval* d'Alfred de Dreux ; *un Roman Louis XV*, signé Leroy, et un *Voltigeur et sa payse*, de Pezous. J'aurai assez souvent l'occasion de louer M. Troyon pour qu'il me pardonne mon silence ; j'oublie M. de Dreux parce qu'il s'oublie lui-même ; je ne parlerai de M. Leroy que lorsqu'il sera moins gêné dans ses entournures-Régence, — mais je dirai carrément son fait à M. Pezous.

Cet artiste est le troupier fait peintre ; nul autre que je sache (sans en excepter M. Potémont) ne possède au même degré la drogue, les boules, le petit bleu, la bonne d'enfant, le caporal, la soupe, les corvées, la salle de police, c'est-à-dire les joies et les soucis du pioupiou. Il faut que M. Pezous ait vécu par métier dans la cantine et dans la chambrée ; quand on me dirait qu'il a fait sept ans de *rapiéçage* dans le

quartier de la Nouvelle-France, je le croirais
volontiers. Le soldat Pezous n'est pas héroïque
comme le soldat Yvon ; il n'est ni sentencieux
ni bête comme le troupier Charlet ; c'est le vrai
pensionnaire de caserne, le pauvre soldat *d'un
sou*, portant sans morgue son ruban de Crimée,
riant de ses deux yeux et de ses trente-deux
dents aux lazzis des pitres, aimant au mois de
mai à s'aventurer dans la campagne, et pous-
sant la poésie jusqu'au bouillon de la cuisi-
nière inclusivement.

Voyez sur la lisière du bois de Vincennes ce
Petit voltigeur offrant à deux genoux une simple
fleur des champs à mademoiselle Victoire. Tout
le monde a surpris ce couple derrière les buis-
sons, tout le monde le sait par cœur et personne
ne le comprendrait autrement. Or, c'est quel-
que chose que d'être compris par tout le monde.
Le talent de M. Pezous, dans la sphère modeste
qui lui est propre, me plaît donc infiniment, et
c'est pour cela que je me permettrai une criti-
que. Pourquoi cet artiste si habile dans sa tou-
che, si suffisamment coloriste dans ses person-

nages, fait-il des gazons sans herbe et des arbres sans feuilles ? pourquoi des ciels si uniformément gris et si radicalement ennemis du soleil ?

Passons les ponts : Thomas en vaut bien un autre, surtout lorsqu'il nous offre un Hamon, des Stevens, un Baron et un Trayer. Le tableau de M. Hamon est très-connu, c'est *la Nièce de Périclès donnant le fouet à sa poupée.* M. Hamon n'est plus en discussion, il est maître et chef d'école ; on l'admire et on n'y touche pas. Soit ; c'est une arche sainte que je respecte, mais devant laquelle je ne saurais danser.

M. Joseph Stevens est aussi depuis longtemps hors de critique. Qui aurait, d'ailleurs, la cruauté d'ajouter une parole mal sonnante à l'horreur de son supplice ? Pour avoir commis dans son jeune âge une scène de saltimbanques de la race canine, M. Stevens est condamné aux chiens savants à perpétuité !

M. Baron n'a pas voulu porter ainsi le bât de la mode. Son talent souple et fécond trouve des ressources infinies, des thêmes sans cesse

variés, dans le monde des Colombines et des
Arlequins, des Rosines et des Léandres. Comme
il frôle le satin, comme il drape le manteau,
comme il chausse une mule, comme il tortille
une taille ! et quelle palette éblouissante, quel
fini précieux ! Coloriste de premier ordre,
M. Baron fait beaucoup de toiles que Watteau
signerait des deux mains. La semaine dernière
encore, Cachardy et Weyl exposaient de lui
deux vrais petits chefs-d'œuvre. Son tableau
d'aujourd'hui, charmant comme couleur, est
moins réussi que ses aînés : *des Bravi boivent
avec des courtisannes sous la treille d'une guinguette.* La composition est un peu décousue, et
l'un des soudards qui s'allonge sur le banc a
rapporté de la guerre des jambes si mal dessinées qu'elles font boîter toute la compagnie.

J'achève cette première étape par un peintre
dont le nom ne court pas les rues, et que je
classe cependant parmi les plus grands de nos
petits Français; ce peintre, c'est M. Trayer. Je
l'ai pris, il y a dix ans, avec *Shakspeare écoutant
la lecture d'une de ses pièces dans un cabaret de*

Blackfriars ; j'ai suivi d'exposition en exposition ses Jeunes mères, ses Liseuses, ses Couturières, ses Orphelines, ses Écoliers bretons, etc., et je me suis attaché à son talent parce qu'il progresse toujours. Et pourquoi progresse-t-il? c'est parce que, contrairement aux maximes actuelles, M. Trayer, coloriste, ne méprise pas le dessin. *Une Jeune femme passe un collier de perles dans les cheveux d'une jeune fille :* voilà son tableau, qui ne suppose pas de grands efforts d'imagination d'après ce titre, et qui décèle, par son exécution, un artiste de grand mérite. Couleur, dessin, finesse, modelé des chairs, touche des étoffes, harmonie générale, tout s'y trouve. Que faut-il de plus ?

28 octobre 1858.

II.

Rien ne *date* comme la peinture — chacun a pu faire cette réflexion *haute nouveauté*. Les nez à la Roxelane ont égayé les visages de toutes les divinités issues de la palette du dix-huitième siècle ; les peintres de l'école impériale ont toujours vêtu leurs Romaines en fourreaux, la taille sous les bras ; Devéria a évidemment composé sa *Naissance de Henri IV* sous l'influence des cheveux à la chinoise et des manches à gigot. — J'en citerais bien d'autres.

Après tout, ces messieurs de la peinture historique n'étant pas dans la confidence de la marchande de modes de Lucrèce, ont bien pu, sans songer à mal, se laisser prendre aux inspirations de l'Alexandrine de leur siècle. D'ailleurs, sous la Régence et sous Louis XV,

comme sous l'Empire et la Restauration, le roman de mœurs côtoyait l'épopée ; or, en peinture, le roman de mœurs s'appelle *le genre.*

Les peintres de genre ne vivaient pas d'ambroisie ; ils étudiaient le monde par son côté réel et se chargeaient de transmettre tant bien que mal, à la postérité, quelques scènes intimes de la comédie humaine. Lancret, Pater, de Bar, Chardin, Jeaurat, Lepicié, Greuze, Fragonard, Boilly, Duval-Lecamus, et tant d'autres, ont pris leurs modèles dans les salons, dans les chaumières, dans les guinguettes, dans les rues, sur les chemins qu'ils fréquentaient. Wateau lui-même, avec ses fêtes galantes et ses gaîtés champêtres, n'est sorti ni des costumes ni des sentiments qui habillaient le corps et l'esprit de ses contemporains. C'était un rôle piquant et vrai.

Pourquoi tant de peintres de genre actuels ne le comprennent-ils plus ? Du dix-neuvième siècle, rien ; ils n'en sont pas. Pompadour et Dubarry, voilà depuis vingt ans la grande scie des ateliers de genre. C'est ridicule, faux, sans raison plausible, sans enseignement quelcon-

que ; c'est un anachronisme en partie double ; qu'importe ! Les roués hausseraient les épaules s'ils voyaient les mœurs qu'on leur prête et les habits dont on les affuble ; qu'importe ! Nos fils riront bien davantage en surprenant la crinoline de leurs mères sous la jupe de Mme de Prie ; qu'importe encore, la mode y est ! O Giraud, malencontreux restaurateur du Garde française, comme on abuse de votre *Permission !*

Ainsi, disais-je hier, pour la centième fois, en voyant a la vitrine de Goupil deux panneaux Louis XV représentant une Promenade en bateau et un Rendez-vous de chasse. Ce n'est pas que la peinture soit mauvaise ; elle pourrait être signée Besson, Delestre ou Caraud. Mais c'est du Louis XV à la mode de 1858, et ces jolis panneaux sans nez retroussés ne ressemblent pas plus aux dessus de porte du siècle dernier que les boursiers dont ils orneront les demeures ne ressemblent aux fermiers généraux.

Je le déclare une fois pour toutes, le Pompadour actuel m'est odieux. Cette confession faite,

passons en revue les produits hebdomadaires de la rue Laffitte.

Un Paysage de Flers, une Marine de Herst, une Jeune fille de Chaplin, tels sont les morceaux les plus saillants de l'étalage de Cachardy.

M. Flers en est toujours à 1830. Voilà bien ses prés, ses eaux, ses chers roseaux, ses moulins et ses chaumières ombreuses. Il a du calme, de l'harmonie, un certain charme, et le désir de faire *nature*. A l'époque où l'on *écrasait l'infâme*, c'est-à-dire Bertin et son école, M. Flers était un grand homme. Sa taille a quelque peu baissé depuis, mais il lui en demeure encore assez pour être un peintre estimable.

Je ne connais de M. Herst que deux tableaux; l'un figurait il y a quinze jours chez Detrimont, il représentait un grand fleuve gris dont la rive, encombrée de roseaux gris, était bordée à perte de vue par une rangée d'arbres gris et rabougris. Le tableau d'aujourd'hui est un peu moins sinistre ; le rivage a des arbres assez verts, plus un moulin à vent hollandais assez fermement

accusé ; mais le gris reprend ses droits dans la mer et dans le ciel, et je souhaite bon retour aux barques qui se confient aux flots de M. Herst. Cet artiste pourrait, à mon avis, prendre un modèle plus aimable que Van Goyen.

M. Chaplin fournit les marchands de petites toiles d'une seule figure, touchées avec un sentiment exquis. Rien de plus fin, de plus gracieux, de plus habile sans prétention, de mieux étudié sans effort apparent que sa *Jeune fille tenant une perruche* et que son *Enfant s'embrassant dans un miroir*. Le premier de ces tableaux a figuré deux ou trois jours chez Cachardy ; le second a été visible quelques heures chez Beugnet. Peut-être sont-ils maintenant sur la route de Bruxelles ou de Saint-Pétersbourg.

J'ai aperçu chez Detrimont, non-loin d'un petit *Paysage Oriental* de M. de Tournemine dont la fraîche verdure est bien normande pour de l'Orient, un tableau de très petite dimension signé Le Gentile : *un chemin, quelques chaumières, un champ qu'on laboure, une haie, un autre*

champ, une autre haie... et toujours, jusqu'à l'extrême horizon. Si c'est vrai, ce n'est pas gai. Il fut un temps où M. Le Gentile s'annonçait par de grandes et fortes études, dans le genre de M. Jules André. Je regrette qu'il n'ait pas persisté dans cette voie qui convenait si bien à son talent vigoureux.

La boutique de Weyl ne nous arrêtera pas longtemps. Un superbe Cheval à la crême, de M. de Dreux, qui, la semaine dernière, faisait stationner tous les passants sur le trottoir, a été remplacé par des Odalisques au beurre, de M. Devedeux. A côté figurent deux belles marines de M. Place, *le Port de Livourne* et celui *de Bilbao.* Cet artiste est resté fidèle à l'école de Diday et de Calame, c'est-à-dire que son exécution est des plus habiles et qu'il est coloriste, lumineux, attrayant comme l'auteur du *Lac des Quatre-Cantons.* Ce n'est peut-être pas l'opinion qui domine en ce temps de boussillage; peu importe.

Beugnet est aimé des illustres. Il offre à notre admiration des *Chèvres* de Troyon, — excellent

tableau d'un excellent maître ; — de délicieux *Petits patineurs* de Baron, — deux Paysages de Lambinet.

Un mot de ce dernier peintre qui s'achemine vers une des belles renommées artistiques de notre époque. Quoique parfois inégal, M. Lambinet est pourvu d'un bon sentiment de la nature ; sa couleur est charmante ; il possède une finesse d'exécution qui ne fatigue pas ; il trouve sans avoir l'air de chercher ; il entend aussi bien que personne la perspective aérienne. Ses terrains, ses verdures, ses eaux, ses lointains jouent dans la lumière ou la demi-teinte avec une aisance merveilleuse. Quoi de plus étonnant que son *Dessous de bois à Écouen* de la dernière Exposition ! Quelles difficultés vaincues sans effort, quels redoutables effets de lumière affrontés avec bonheur, quelle immense habileté secondée par une facilité étourdissante ! Félicitons encore M. Lambinet (au risque de déplaire à M. About) de ne pas *sculpter* ses paysages comme M. Desgoffe. Un coin de prairie bordée de grands arbres, une mare aux canards entourée

de saules, des chaumières enfouies dans les massifs et dominées par une colline, voilà ce qu'il aime et ce qu'il nous fait aimer. Mais d'où lui vient cet amour des champs? M. Lambinet est élève de Drolling et d'Horace Vernet!

<p style="text-align:center">12 novembre 1858.</p>

III.

« Pourquoi, me disait un curieux, ne parlez-vous jamais de Diaz, de Tassaert, d'Eugène Delacroix, d'Isabey et de tant d'autres illustres qui ne dédaignent pas l'exhibition des marchands? » Je m'en garderais bien. Mon approbation n'ajouterait rien à leur renommée, et

mon blâme pourrait jeter un petit vernis de ridicule sur cette innocente revue. Les *lions* que M. Delacroix livre en pâture aux bourgeois de Paris n'enlèveront aucune parcelle au mérite du peintre du *Massacre de Scio;* que M. Tassaert continue à tuer ses poitrinaires dans d'incolores esquisses, il n'en sera pas moins l'auteur de *la Tentation de Saint-Antoine;* les pochades chatoyantes de M. Isabey ne feront pas oublier *l'Embarquement de Ruyter.* Après avoir pourvu aux exigences de la réputation, ces messieurs ont judicieusement songé aux nombreux amateurs qui prisent les tableaux des maîtres *pour leurs défauts.* C'est une capitulation de conscience dont je ne leur fais aucun reproche, sachant que je puis les retrouver tout radieux dans les galeries du Luxembourg.

Je me bornerai donc à mentionner, par manière d'acquit : *les Petites filles turques regardant un lézard, Pygmalion et les Nymphes au clair de lune,* de Diaz ; *l'Enfant mourant,* de Tassaert ; *la Chasse au lion* et *l'Hérodiade,* de Delacroix ; *le Coche de voiture au dix-septième siècle,* d'Isabey,

— tableaux visibles cette semaine chez Weyl, Beugnet, Detrimont, Thomas et Durand-Ruel ; — puis je passerai, comme à mon ordinaire, aux peintres, jeunes ou vieux, moins endurcis dans la gloire et dont le talent, plus malléable, compte encore avec la critique.

Voici, chez Cachardy, une charmante petite toile signée Van Muyden : *une paysanne italienne dépose son enfant dans son berceau.* M. Van Muyden ne se prodigue pas en France, et cependant sa manière franche, quoique gracieuse et douce à l'œil, ses tons harmonieux, son entente du clair obscur, le fini de son pinceau, la pureté de son dessin et l'heureux arrangement de ses compositions lui assurent chez nous l'accueil distingué qu'il reçoit en Allemagne et en Suisse. La peinture de cet artiste, offre dans son tableau d'aujourd'hui une singularité remarquable : fortement cloisonnée, comme disent les émailleurs, puis revêtue d'un léger blaireautage, elle affecte un relief étonnant, sans la moindre dureté. Je souhaite que le peintre du *Réfectoire des Capucins d'Albano* n'oublie pas trop long-

temps tous les flâneurs de la rue Laffitte.

Les voyages forment la jeunesse, — M. Th. Frère en est un exemple frappant. Chacune de ses excursions dans le pays du soleil le grandit d'une coudée. Il nous rapporte cette fois du Caire *un Intérieur de harem* qui le pose d'emblée au premier rang des Orientaux de la palette, sur le chemin de Marilhat. Une vaste galerie recevant le jour d'en haut et fermée à son extrémité par un double fenestrage aux capricieux dessins, sert de prison aux pauvres recluses. Elles sont là une douzaine, traînant leur ennui sur les riches divans, accroupies sur les coussins moelleux, fumant le narghilé, mangeant des oranges, jouant aux dames. Ce tableau de moyenne dimension est traité avec un art infini : le faire est large, la couleur excellente, la lumière habilement distribuée, la perspective parfaite. Les accessoires et les petites figures sont touchés avec une délicatesse exquise. Il y a, dans un renfoncement mystérieux, le plus adorable petit nid de femmes!... mais voici venir l'eunuque noir, et gare au sabre des spahis!

Au-dessous se trouve un Plassan, c'est-à-dire un quasi Gérard Dow, — *Jeune Femme arrosant une jardinière,* — et, de l'autre côté, comme contraste sans doute, une rude et chaude peinture de M. Troyon représentant un *Festin de poules.* Quelle piquetage, quelle mêlée, quel grouillement! Que de coups de bec pour un grain d'avoine, et que ces gros dindons se rengorgent bien au milieu de cette poulaille famélique! M. Troyon a mis dans cet assaut emplumé sa couleur et sa largeur de style habituelles; un peu plus de finesse n'aurait peut-être pas nui au tableau.

Avant de quitter Cachardy, je mentionne une Naïade de M. Gambard, figure bien posée, bien étudiée et dont la couleur a du charme.

Weyl expose pour la seconde fois (et je conçois qu'on ait crié *bis*) un petit bijou ciselé par Baron : *Trois jeunes femmes admirent un paysage;* l'une, campée sur la hanche, regarde dans une longue vue. — Je répéterai encore, puisque l'occasion s'en présente, que M. Baron n'a pas de rivaux dans le monde fantaisiste de Watteau.

Cette peinture, resplendissante de couleur, de grâce et d'élégance, fait tort au *Marchand d'amours* de M. Picou, sorte de fresque pompéïenne sans corps et presque sans âme, dont les figures à l'encaustique sont plaquées au mur. M. Picou a du talent, le musée de Nantes en sait quelque chose et le torse bien modelé de sa princesse blonde en fait foi; mais pourquoi s'est-il jeté dans le néo-grec à la remorque de messieurs tels et tels qui n'ont que cela pour vivre?

Au moins M. Brion (sans comparer deux genres si dissemblables) sait-il donner de la vie et de la couleur à ses personnages. Il y avait bien de la verve dans son *Train de bois sur le Rhin* de l'Exposition universelle. Son tableau nouveau a de très bonnes qualités. Par une froide et brumeuse matinée de novembre des *Paysans se rendent en bateau au marché voisin.* Deux hommes rament et gouvernent, deux femmes se cachent sous leurs capelines; des légumes sont entassés sur les bancs. On distingue dans le brouillard la silhouette d'une autre barque, et le soleil commence à friser d'un rayon

blafard les arbres du rivage. Cette toile, vigoureusement peinte, se distingue surtout par un bon sentiment de la nature.

Nous retrouvons M. Baron chez Beugnet : *Un jeune seigneur et deux dames* (costumes du seizième siècle) *examinent l'Antiope du Corrége.* C'est encore une perle fine. Qu'un amateur assez riche pour accaparer les petits tableaux de M. Baron laisserait un beau trésor à ses héritiers !

J'aurais bien encore à parler des paysages de M. Rousseau, exposés chez Thomas ; mais je veux réfléchir au moins huit jours avant de me faire excommunier par la petite église de Barbison.

<div style="text-align:center">27 novembre 1858.</div>

IV.

Un paysagiste de mérite, M. Pierre Thuillier, vient de mourir à la fleur de l'âge et dans toute la maturité du talent. Il laisse une œuvre remarquable à plus d'un titre et qui tranche par son esprit réellement artistique avec les tendances réalistes d'une certaine école moderne. M. Thuillier n'a jamais sacrifié aux dieux du jour ; ses ciels sont bleus, ses arbres sont verts ; il ne frissonnait pas à l'idée *du pittoresque* (mot bien vieux dans la bouche d'un critique de 1858) ; il demandait ses inspirations à la Savoie, au Dauphiné, à la Bretagne, au Perche, pays pour le moins aussi plaisants à l'œil que la plaine beauceronne ou la Champagne pouilleuse. Pour ma part, je lui en savais gré ; car sans

contester le charme du paysage réaliste, je ne crois pas qu'un homme mérite la corde pour préférer le Mont-Blanc à un tas de cailloux.

Avec le goût qui sait choisir les modèles, M. Thuillier possédait le talent qui leur donne la vie. Ses tableaux se recommandent par une habileté d'exécution qui ne dégénère jamais en sécheresse. Il faisait lumineux sans moyens violents; l'air se promenait sur sa toile, sa couleur était harmonieuse sinon puissante ; je ne lui reprochais qu'une trop vive affection pour les tons bleuâtres. Comme il aimait à suivre les méandres d'une rivière par les vallons ombreux, à jeter une ruine sur le sommet d'un roc, à semer de massifs une plantureuse prairie! Au dire de quelques rapins de lettres et de palette, il manquait de force et d'ampleur, il n'était pas coloriste, il péchait par les lignes... que sais-je! J'ai souvent gémi de voir son talent, sinon tout à fait méconnu, du moins très injustement discuté. Mais c'est le sort commun à toutes les gloires, et les morsures de l'envie qui ont pu quelquefois blesser Thuillier de son vi-

vant ne l'empêcheront pas de vivre après sa mort.

Il vivra avec Léon Fleury, ce grand artiste mort hier, laissant de magnifiques pages inondées de soleil, d'air et de verdure !

Ces pertes éclaircissent les rangs déjà peu serrés des paysagistes du genre gracieux. De ceux qui restent, MM. Lambinet, Karl Girardet et Lemmens, sont à peu près les seuls dont les talents protestent, chaque semaine, à la vitrine des marchands, contre la religion du laid.

Je n'ai pas dissimulé ma sympathie pour M. Lambinet ; les deux petits tableaux de cet artiste exposés en ce moment chez Beugnet confirmeraient au besoin mes précédents éloges. J'aime son *Village assis dans la prairie* ; j'aime les grands saules déjà jaunis, qui s'étendent comme des éventails sur le bord du ruisseau, les teintes diversement nuancées des prés et des arbres, les petites maisons, le clocher, la ferme si naïvement alignés à l'arrière plan ; j'aime surtout la vérité, la conscience, la bonhomie de cette étude dont l'adresse est si parfaitement dissimulée.

J'éprouve beaucoup moins d'enthousiasme pour les œuvres de M. Karl Girardet. Son thème est joli, mais peu varié; toujours la même rivière, les mêmes arbres, la même prairie, les mêmes bestiaux, la même heure du jour, et, qui pis est, la même couleur de convention, la même facture lâche et molasse, le même insouci de la nature; — c'est de l'aquarelle de 1820. Et cependant M. Girardet pourrait bien faire; il a le don de la mélodie, comme disent les compositeurs; il ne lui manque qu'un peu de science harmonique.

Il y a, je crois, plus d'étude chez M. Lemmens, artiste de talent qui suit sans vergogne la voie de feu Th. Blanchard, le Plassan du paysage. J'ai remarqué plusieurs paysages de ce peintre touchés avec une merveilleuse finesse. Le tableau minuscule que nous voyons aujourd'hui chez Thomas : — *Cours d'une rivière, bouquets d'arbres, lointain de maisons blanches et de collines,* — se distingue par une couleur harmonieuse, une sage distribution de la lumière et une habileté de main qui affronte sans cru-

dité, en plein soleil, les plus petits détails des plus extrêmes horizons. Et puis M. Lemmens fait *gai*, mérite bien grand puisqu'il est si rare.

Au-dessus de ce tableau, et, comme de juste, à la place d'honneur, Thomas livre à nos hommages un paysage de M. Théodore Rousseau. M. Rousseau n'est pas gai, c'est là son moindre défaut ; il est sévère et positif comme il convient aux gens sérieux. Ce n'est pas lui qui compromettra jamais sa dignité de chef d'école par un coup de soleil visant à l'effet, par une verdure tant soit peu luxuriante ; par un site accidenté, par une couleur franche, par l'apparence d'une touche facile. Voyez comme il pioche cette *friche ingrate, semée de rocs à fleur de terre*, et admirez aux prix de quelle sueur il en fait sortir une maigre moisson ! En véritable empirique, M. Rousseau n'opère que sur la nature à l'agonie. Il lui faut un temps froid et pluvieux ou un ciel de plomb, une chaumine crevassée sous quelques bouleaux rabougris ou les rues fangeuses d'un village aux murs de bauge, une

rivière charriant lourdement son sable ou des marécages croupissants dans la grande lande. Il faut surtout que l'exécution soit réaliste et que les crapauds vous sautent aux jambes, rien qu'à regarder en peinture *la Mare de Barbison*.

M. Rousseau n'en est pas arrivé là du premier coup. J'ai vu de lui, il y a quelques années, chez Weyl, un grand paysage bien bitumineux, assez pittoresque, et qui décélait une dextérité de pinceau digne de Koeckkoeck. Cet ouvrage, âgé de vingt-cinq ans, était peut-être une première audace, une protestation juvénile contre *la queue* de Bertin. Mais la réaction ne pouvait pas se contenter de la démolition des temples grecs : l'heure des forts coloristes avait sonné ; le Salon devint bientôt une succursale de l'Ambigu, et chaque paysagiste du mouvement fit sa *Tour de Nesle*.

M. Rousseau fut un des plus fougueux champions de la nouvelle école. Qui ne se rappelle ces volets de marchand de couleurs, qualifiés d'études de ciels ; ces vues de villages au clair des étoiles, à l'usage des chats ; ces tablettes de

marbre moucheté, intitulées lisières de forêts ; ces arbres destitués de tout état civil, ces plantes imprévues dans toutes les *Flores*; ces *arlequins* multicolores où le public pêchait des maisons, des bois, des prairies, des rivières, au hasard de la lorgnette! C'était de la peinture fantastique comme un conte d'Hoffman, humoristique comme une tragi-comédie de Cyrano de Bergerac, âpre comme un *tourne-dos* à l'ail de Cremer; et cependant on préférait encore cette saveur étrange à la *sculpture* glaciale d'Aligny et de Desgoffe. Ce chaos dura bien dix ans; après quoi M. Rousseau sentit le besoin de faire de l'ordre avec du désordre. Il écuma son pot (qu'on me passe l'expression) et obtint pour résidu, chose merveilleuse ! cette troisième manière, froide, contenue, maussade et volontairement maladroite, qu'il met incessamment au service des environs les plus désolés de la forêt de Fontainebleau.

Ce n'est pas sans hésitation que je formule cette critique. Je sais que M. Rousseau est un maître bien-aimé, je le reconnais tout le

premier pour un artiste hors ligne, et, abstraction faite de la pauvreté de ses motifs favoris, j'ai rendu plus d'une fois mentalement justice à son remarquable esprit d'observation, à la conscience presque exagérée de ses études de terrains, à la profondeur habituelle de ses toiles, à ses triomphes ordinaires sur les difficultés de la lumière et des ombres. Mais, le dirai-je, je redoute son influence, et je crains que ses imitateurs n'embourbent définitivement le chariot de l'art dans les fondrières de Barbison.

Pour moi, M. Rousseau est l'avocat très éloquent d'une très-mauvaise cause. Plaise à Dieu qu'il ne gagne pas son procès !

8 décembre 1858.

V.

J'ai parlé dans mon dernier article des paysagistes qui font toujours *gai* et des paysagistes qui font toujours *triste*. J'ai dit qu'à mon point de vue les premiers étaient plus amusants que les derniers, et j'ai laissé mes lecteurs sous le coup de cette forte conclusion. Mais entre Héraclite et Démocrite, il y a place pour **Platon**, c'est-à-dire pour les éclectiques de la palette, pour ceux qui rient à leur soif et qui pleurent à leur faim.

MM. Français, Daubigny, Flers, Dupré, Noël, Anastasi et bien d'autres, appartiennent à ce groupe.

M. Corot lui-même, malgré sa livrée nuageuse, n'est pas systématiquement ennemi de

la joie ; seulement il rit en dedans. Il y a dans ses *matins* baignés de brouillards une certaine sérénité, une sorte de suavité champêtre dont il faut lui tenir compte. Voyez plutôt cette petite toile exposée chez Thomas et représentant *un Matin dans une forêt* : la rosée dépose son gris argentin sur la verdure ; les formes sont encore indécises ; il fait frais à l'ombre, et le premier rayon du soleil, humide et blafard, n'est pas encore chaud. Mais on voit que l'atmosphère va bientôt se dégager de son enveloppe nocturne, on devine le papillon sous la chrysalide, on pense au ciel bleu et on se prend à remercier le peintre de sa bonne intention. M. Corot est, si l'on peut s'exprimer ainsi, le précurseur, le saint Jean du paysage aimable. Ce rôle en vaut bien un autre.

J'ai deviné en expiation de quelle tache originelle cet estimable artiste s'est fait le chevalier des brouillards. M. Corot n'est pas né sans bras comme Ducornet, et pourtant l'habileté de main lui fait complètement défaut ; or, comme à l'époque de ses premières études la maladresse

n'était pas encore une qualité, il s'est vu dans la nécessité de dissimuler sous un masque spirituel sa difformité native. De là ses travaux consciencieux et persévérants sur les crépuscules, les aurores, les matinées et les soirées chargées de vapeurs ; ses véritables découvertes dans la gamme des verts et des gris, son exclusion motivée de toute couleur criarde, de toute forme accusée ; de là aussi ce profond sentiment de l'harmonie qui répand un charme tout particulier sur la gaze de ses tableaux.

Un peintre sans *ficelles* ne fait jamais souche. Cependant M. Corot a dans M. Chintreuil un fidèle disciple. Mais je me tais sur cet Elysée qui n'a pas encore hérité du manteau de son maître ;

<div style="text-align:center">Non licet omnibus addire *Corotum*.</div>

Sauter de M. Corot à M. Saltzmann, la transition est rude. C'est (sans comparaison) traverser le Pont-Royal entre deux orgues qui n'ont pas pris le *la*. Les marchands n'en font pas d'autres ; sous prétexte d'offrir un peu de tout aux amateurs, ils placent côte-à-côte des

artistes d'humeur incompatible : Scheffer et
Delacroix, Jongkind et Ziem, Millet et Baron,
Corot et Saltzmann. Parlons donc sans plus
tarder de M. Saltzmann, puisqu'ainsi le veut
Thomas.

Le paysage de ce peintre, — *Site dans les environs de Nice ou de Monaco,* — est étrange
d'aspect. Une pente escarpée, à peine ombragée
par de maigres oliviers et parsemée de roches
de ce calcaire provençal qui donne des ophtalmies, conduit péniblement vers une ville aux
maisons blanches, assise sur le sommet d'un
promontoire. Dans le fond, la mer ligurienne
étale ses flots gros-bleu. Le ciel est torride ; le
terrain, formé de détritus végétaux calcinés, est
d'une couleur rose assez bizarre. Il y a probablement de la vérité dans cette étude, mais il
faut avouer qu'elle est peu séduisante à l'œil.
La touche de M. Saltzmann n'a pas de largeur ;
il *pignoche* et il manque de fini, c'est-à-dire qu'il
n'a pas la qualité de son défaut. Je lui conseille
de ne plus renier ainsi son maître Calame et
de regarder quelquefois les tableaux de Cour-

douan, le vrai peintre des rives marseillaises.

Mentionnons, chez le même marchand, un petit paysage de Troyon, — *une Chaumière et un chemin creux* — que l'on prendrait pour un Cabat et qui date du temps où l'on faisait la barbe aux tableaux. C'est un péché de jeunesse qui serait une vertu pour un artiste moins éminent.

Les jeunes peintres profitent volontiers de l'hospitalité de la maison Deforge. Elle donne souvent asile à des talents ignorés ou timides qui ne se croient pas murs pour la rue Laffitte, et dont les débuts redoutent le voisinage des célébrités. Voici, par exemple, une excellente peinture signée Magaud, — *Pauvre glaneuse secourue par une jeune fille.* Les figures, grandes comme nature, sont d'un beau style ; le dessin est correct, la couleur sobre, la manière franche. Il y a aussi de bonnes qualités dans le paysage de M. L. Michelez. — *Eau dormante entourée de grands arbres.* Le côté droit et les fonds sont surtout très-bien traités ; les massifs de gauche, peut-être un peu confus,

accusent une lutte opiniâtre et un travail sérieux. Je voudrais plus de variété dans les nuances des verts. M. Michelez me satisfera cet automne. Honneur à ces artistes qui pensent que l'on peut arriver à la réputation sans couper la queue de son chien.

Les paysagistes (épuisons-les, puisque nous les tenons) sont représentés cette semaine chez Beugnet par MM. Ziem, Anastasi et Fromentin. La *Venise* de M. Ziem, le grand coloriste et l'excentrique dessinateur, est toujours Venise la folle, car ses maisons dansent ; mais quelle palette ! M. Anastasi est tout entier, avec ses tons chauds, sa simplicité de lignes, son culte de la nature, dans le *Soleil couchant sur l'Escaut*, toile de quelques pouces, dont le mérite est en raison inverse de la dimension. M. Fromentin prenait jadis des ébauches pour des tableaux ; il paraît que *son année dans le Sahel* lui a été profitable ; il y a bien encore un peu trop de lâché dans ses arbres et dans ses terrains, mais ses *Chevaux arabes à la fontaine* sont traités avec l'amour d'un indigène et sa couleur

est d'une *localité* remarquable. C'est que M. Fromentin est un Algérien pur sang ; lisez plutôt la *Revue des Deux-Mondes.*

On voit chez Detrimont un autre paysage africain digne de fixer l'attention, — *Halte de caravane dans une oasis*, par M. Berchère. Cet artiste, rompu de longue date avec le ciel de l'Orient, a mis dans son exécution plus de finesse qu'à l'ordinaire. La composition est heureuse : fonds montageux, plan intermédiaire rempli par un arbre gigantesque sous l'ombre duquel s'arrêtent les chameaux fatigués ; sur le devant, la source désirée depuis tant d'heures par les bêtes et par les gens, et dans laquelle une douzaine de chiens efflanqués ont déjà plongé leurs museaux pointus. C'est, en somme, une œuvre recommandable. Je ne saurais non plus passer sous silence une petite étude très soignée de M. Herst, qui coudoie le tableau de M. Berchère, — *Lagune au soleil levant*, à vol d'oiseau. Il était, à mon avis, difficile de rendre plus heureusement, quoique dans un cadre bien étroit, cet admirable réveil du jour qu'il m'a été

donné de contempler dans toute sa splendeur au milieu des lagunes du golfe de Lion.

Deux paysages de M. Hoguet complètent en ce genre les expositions de la semaine : l'un, chez Berville, *Chemin aux abords d'un village;* — l'autre, chez Durand-Ruel, *Déversoir d'un vieux moulin.* La peinture de M. Hoguet ressemble beaucoup à celle de M. Eugène Cicéri. Il procède comme lui par teintes plates et recherche comme lui l'harmonie des gris. Il a une immense facilité, une adresse de bon aloi, et il sait intéresser son public par le choix de ses motifs pittoresques quoique simples. Mais, comme un bon nombre de peintres distingués, il a son tic. M. Hoguet ne fait ni *gai*, ni *triste* : il fait *humide*. Ah! s'il pouvait drainer ses tableaux!

<div style="text-align:center">5 janvier 1859.</div>

VI.

C'est assez poursuivre dame nature en compagnie de nos paysagistes. Je l'ai entrevue dans le brouillard poétique de M. Corot, sur le bord des fontaines de M. Daubigny, derrière les saules de M. Lambinet, *fugit ad salices ;* mais la belle est farouche lorsqu'elle se fait campagnarde, ne l'approche pas qui veut, et pour un sourire qu'elle accorde à M. Français, son visage a cent grimaces pour M. Rousseau. Voyons si nos peintres d'histoire et de genre sont plus heureux. Aussi bien, j'ai sur mon calepin une longue liste de tableaux, créanciers impitoyables qui frappent depuis plus de six semaines à la porte de ce feuilleton.

Saluons d'abord comme une sainte relique cette *Marguerite à la fontaine,* d'Ary Scheffer, qui a honoré pendant quelques jours la vitrine

de Durand-Ruel. Cette page remarquable, datée de 1858, est en quelque sorte le testament du grand peintre : elle lègue aux partisans de M. Eugène Delacroix la tempérance dans la couleur, aux frénétiques de M. Ingres la modération dans le dessin, aux nombreux enfants de M. L. Cognet l'élévation dans le sentiment, aux fourvoyés de M. Couture la forme, le style et la pensée, c'est-à-dire l'art tout entier. Et quelle leçon pour les Marguerites de notre temps! quelle éloquence dans ces yeux sans larmes! quelle douleur navrante dans ce retour vers un passé perdu pour jamais! Avec quel accent toutes les voix de son cœur ulcéré crient aux jeunes filles : l'Amour, c'est l'Enfer ;

Lasciate ogni speranza, voi chi entrate!

Nous retrouvons *Faust et Marguerite* chez Cachardy, avec la signature Voillemot. Cette fois, la pauvre enamourée écoute, au clair de lune, les déclarations brûlantes du bel étudiant. La composition est intéressante et l'exécution soignée; mais je n'aime pas cette teinte unifor-

mément violâtre qui donne à la toile un faux air de camaïeu.

M. Théodore Frère vide décidément ses riches cartons, à la grande joie des pauvres diables qui ne peuvent connaître l'Orient qu'en peinture. Je ne reviendrai pas sur les brillantes qualités de cet artiste, et je me bornerai à signaler : *un Intérieur de bains de femmes*, chez Cachardy ; *une Rue par le soleil levant*, chez Thomas ; *un Campement de fellahs près de la porte de Boulah, au Caire*, chez Picart. M. Ziem, de son côté, a tiré de sa palette un splendide rayon et l'a déposé chez Durand-Ruel, sous la forme d'une *Vue de la Corne d'Or au soleil levant*. Louer la couleur de Ziem, c'est un éloge banal ; mais ne pas blâmer son dessin, voilà qui est moins ordinaire, et partant, plus délicat.

De l'Orient à l'Espagne, il n'y a qu'un pas ; il est fait par M. Reynaud ; mais ce peintre exploite moins la patrie du Cid que la terre classique de Sancho Pança. En véritable élève de Loubon, il se complaît dans les vieilles posadas dont les murs crevassés se tordent au soleil

comme le fer au feu ; il affronte la cendre de
ces campagnes provençales qui nourrissent maigrement de tristes oliviers ; il se hasarde dans
ces rues de village étroites et tortueuses, encombrées de cahutes grimaçantes, de petits
ânons et de mules efflanquées. Un des tableaux
de M. Reynaud, — *Montreurs de singes et de
chiens savants à la porte d'une ferme,* — était exposé il y a quinze jours chez Cachardy ; on
voyait en même temps, chez Beugnet, une autre toile du même artiste représentant *un Muletier et son équipage traversant à l'aube du jour une
place de village.* Il y a de la vérité dans les ouvrages de M. Raynaud ; sa couleur est chaude,
quelquefois étouffante ; ses compositions, simples comme les scènes qu'elles retracent, ne
sentent ni l'effort, ni l'envie de viser à l'effet.

Si les tableaux que M. Th. Frère compose
en Orient débarquent fidèlement dans les ports
de la rue Laffitte, ceux que M. Ed. Frère peint
à Paris ne sont plus visibles qu'à Londres. Ce
passage à l'ennemi (l'art n'a pas de plus cruels
ennemis que les Anglais) prive un charmant

talent de ses admirateurs naturels. Berville a exhibé dernièrement une toile encore française de cet aimable peintre, — *Deux Enfants mangeant à la même écuelle*, — et j'ai pu applaudir une dernière fois peut-être à cette naïveté de composition, à cette finesse d'exécution, à ce sentiment du vrai qui caractérisent les anciens ouvrages de M. Ed. Frère. Je me suis livré à cette contemplation laudative avec d'autant moins de réserve que (si j'en crois les indiscrétions) les exigences mercantiles de la froide Albion engourdiraient un tant soit peu la verve de notre déserteur. Quoiqu'on fasse, l'inspiration n'a pas d'échéance fixe ; lorsqu'on la traque à heure dite, elle se cache derrière le métier, elle fait place à la marchandise, et elle échange sa poésie contre ce prosaïsme qu'un peintre spirituel, quoique positif, appelle en langue de tapissier le *fait et fourni*.

Je parierais, par exemple, que M. Trayer ne s'est pas encore vendu à nos avides voisins. J'en ai pour garant la conscience qui se révèle dans son tableau exposé chez Durand-Ruel, —

Jeunes dames faisant des fleurs artificielles. — Il est facile de voir que, pour en arriver à ce degré de perfection, l'artiste n'a pas travaillé la montre à la main.

Quand la réputation vient saisir brutalement un peintre *in cuneis,* on peut pleurer d'avance sur son avenir. Porté aux nues pour une qualité exclusive, si ce n'est pour quelque défaut piquant, il croit consolider son succès en devenant excentrique et bizarre, ou en donnant à son joli travers les proportions d'un vice radical. Dès lors, c'en est fait de lui ; il vit ce que vivent les crinolines, l'espace d'une mode ; et ses ouvrages vont bientôt rejoindre à la friperie les troubadours de l'école de Lyon. La critique ne saurait donc trop prémunir les jeunes auteurs contre les dangers de la popularité. Aussi, lorsqu'un débutant d'intelligence est en passe de devenir la coqueluche de son quartier, je crois de mon devoir de lui administrer tout d'abord une correction amicale.

Ainsi vais-je faire à l'endroit de M. Ch. Moreau, dont le nom se lit au bas de quelques

toiles exposées chez Thomas. M. Ch. Moreau aime la peinture intime; j'ai remarqué sa *Chambrette d'écolier*, sa *Jeune ouvrière dans une mansarde*, sa *Jeune femme en robe gris-perle*, sa *Grand'mère malade*, et j'ai trouvé dans ces tableaux un sentiment très bon. Mais au lieu de pratiquer la peinture large, étudiée, sérieuse de Metzu et de l'auteur du petit diamant attribué à l'un des Lenain (n° 378 de l'école française Musée), au lieu de suivre les traces d'Ed. Frère et d'Alf. Stevens, il s'engage dans la manière illustrée jadis par G. Dow et Miéris, et dont Plassan et Willems sont, de nos jours, les plus heureux tenants. Libre à lui : Metzu et G. Dow sont de grands maîtres; Frère et Willems ont beaucoup de mérite. Mais qu'il y prenne garde; si le genre beurré conduit (pour peu que la main s'y prête) à cette honnête médiocrité dont raffolent les bourgeois, il mène rarement à cette supériorité réelle devant laquelle les gens de goût s'inclinent. Le blaireau est pour les peintres incomplets ce que la pédale est pour les pianistes impuissants : un moyen

de dissimuler la grossièreté de la trame, les fausses notes du modelé, la pauvreté de l'harmonie. C'est au blaireau que l'on doit les têtes de poupées d'Allemagne et les vêtements de fer-blanc ; il passe son éponge égalitaire sur les qualités et sur les défauts ; il loge à la même enseigne les artistes et les rapins. Et c'est précisément parce que ce faire pitoyable exalte les barbouilleurs, qu'il devrait déplaire aux peintres d'avenir, à ceux qui pourraient s'ils voulaient, comme M. Moreau.

Je n'adresserai pas le même reproche à M. Brillouin, peintre de talent, qui, après une marche quelquefois pénible et inégale, a conquis une belle place dans la galerie Durand-Ruel par son tableau de *Rembrandt dans son atelier*. L'éminent artiste, debout, sa palette à la main, vient de consulter un carton entr'ouvert sur une table et regarde attentivement son chevalet. La figure, très-bien modelée et d'une grande ressemblance, est prise, pour ainsi dire, sur le fait ; rien de prétentieux, rien de forcé dans l'expression ; du sérieux, de l'application,

de l'étude, de la puissance de conception et d'exécution, voilà ce qu'on lit dans la physionomie de Rembrandt. Le costume, simple et sévère, est bien celui qui convient au personnage ; les accessoires sont traités avec soin, et la lumière tamisée qui pénètre dans l'atelier rappelle les effets de prédilection du maître de Gérard Dow.

J'espère que nous retrouverons à la prochaine Exposition le remarquable ouvrage de M. Brillouin.

<p style="text-align:center">3 février 1859.</p>

VII.

Les peintres ordinaires de la rue Laffite font relâche pour les dernières répétitions de la

grande tragi-comédie intitulée : *Exposition de* **1859**. Chacun se recueille comme à la veillée des armes, chacun affile sa bonne lame, chacun cherche ses tenants. Non que le temps des sanglantes batailles du classisme et du romantisme soit revenu ; grâce à Dieu et à quelques concessions, les anciens adversaires se touchent la main. Aujourd'hui l'Exposition n'est plus un duel à mort, c'est un brillant tournoi en l'honneur de la plus belle partie du genre humain : les millionnaires.

Donc il y a pour le quart d'heure disette presque complète de nouveautés chez Beugnet, Cachardy et consorts. C'est le destin ! il faut que le Vaudeville démuselle ses vieux ours pendant la canicule ; il faut que le *Constitutionnel* promène son serpent de mer pendant l'intervalle des sessions législatives ; il faut que les marchands de tableaux exhibent leur bric-à-brac six semaines avant l'Exposition.

Je vais pêcher à la hâte les *rari nantes* de ce *gurgite vasto*, sauf à conduire ensuite mes bien aimés lecteurs vers la chatière d'un atelier qui

dévoilera ses mystères à leurs yeux indiscrets.

On voit, ou l'on a vu, chez Cachardy, un *Salon oriental*, de M. Th. Frère, tableau très digne de ses aînés, chaud de ton et d'un fini précieux, une *Vache et des Poules*, de M. J. Stevens, peinture solide et vraie, mais un peu brutale pour sa petite taille, une *Prairie avec animaux*, aux abords d'un fleuve, de M. Troyon, toile grassement, savamment et consciencieusement peinte, enfin, *le Cours d'une rivière*, par M. Daubigny, l'amant heureux des napées et des naïades. Chaque peintre a son cachet : celui de M. Daubigny est la distinction ; il poétise tout ce qu'il touche, et, par cela même, il néglige un peu la forme. Les canards seront peut-être pour M. Lambinet, mais les cygnes préfèreront M. Daubigny.

M. Herst se distingue, derrière la vitrine de Detrimont, par une bonne étude représentant un *Torrent*. Les terrains sont bien touchés et le ciel est lumineux. J'aime moins le *Canal hollandais*, avec moulin à vent obligé, du même auteur. Un peu lourde quoiqu'un peu sèche, cette

peinture rappelle le faire de M. Jongkind et donne une assez triste idée de la patrie du hareng saur.

Une lecture à l'hôtel de Rambouillet, tel est, je suppose, le titre d'un tableau de M. Jacques Leman, exposé chez Deforge. Les sujets de ce genre ne sont pas neufs, mais ils ne manquent jamais leur effet lorsque les groupes sont bien disposés, que les têtes sont ressemblantes et surtout qu'il y a au bas du cadre une petite table des noms, avec croquis en regard, à l'usage des ignorants. L'œuvre de M. Leman témoigne d'une grande facilité ; sa composition a de l'intérêt, et il a évité l'habit d'Arlequin, ce qui n'était pas chose facile avec vingt figures féminines, éblouissantes de soiries, de moires, de perles, de fleurs, de guipures. Son Corneille, le seul habit noir de la bande, plane comme un dieu sévère et majestueux au milieu de cet Olympe enrubanné.

Comment passer du salon de la belle Julie d'Angennes à la bergerie de M. Jacque ? Il est vrai que cette adorable petite bergerie est

située rue de la Paix, chez Durand-Ruel, et que (n'en déplaise aux dames du grand siècle) les artistes qui consacrent aujourd'hui leur pinceau à la glorification des races porcine, ovine et bovine, sont parvenus à nous faire aimer avec passion la société des bêtes. Or, personne n'a vécu plus intimement avec ses modèles que M. Jacque, personne ne connaît mieux leurs mœurs et ne proclame plus haut leurs qualités. Pour lui, la basse-cour n'a plus de secrets ; il a traversé les cochons avant d'arriver aux poules, et le voilà qui s'attaque aux moutons avec la supériorité que donnent l'expérience et l'esprit d'observation. Si M. Jacque n'était pas peintre d'animaux, il serait un excellent valet de ferme. Que dis-je? il est tout à la fois peintre distingué, théoricien plein de mérite, économiste rural de première force, peut-être bien éleveur couronné à Poissy ou fermier médaillé aux comices agricoles, maître Jacques, en un mot, pour finir par un mauvais calembourg. Ai-je besoin d'ajouter que son mouton, son

agneau et ses poules feraient envie à Paul Potter et à Karel-Dujardin?

Il y a bien encore en deçà et au-delà des ponts, chez Durand-Ruel, Picart et Thomas, quelques tableaux qui mériteraient une mention spéciale, par exemple : *des Animaux passant un gué*, de M. Troyon ; *un Vieux bûcheron, tout couvert de ramées*, de M. Marsaud ; *des poules et un Paysage coquet*, de M. Lemmens ; *une Plaine plantée d'arbres*, de M. Th. Rousseau ; *des Chaumières et un cours d'eau*, de M. Lambinet ; *un Cours d'eau et des cabanes*, de M. Eug. Cicéri, le frère Siamois de M. Hoguet ; *des Barraques et un cours d'eau*, de M. Deshayes, le Chintreuil de M. Cicéri ; *une Allée de pommiers*, de M. Chintreuil, le Deshayes de M. Corot... mais la main me démange, et j'ai hâte de frapper à la porte que M. Bénédict Masson veut bien nous entrebailler.

Cet artiste a puisé le sujet de son tableau d'Exposition dans l'histoire romaine. Flaminius, nommé consul pour la seconde fois, se dérobe aux féeries latines et court, avec ses vaillantes

légions, à la rencontre d'Annibal. Il arrive sur les bords du lac Trasimène et adosse son armée aux rochers des Appennins, en attendant que la lumière du jour lui permette d'aller chercher son adversaire sous les murs de Cortone.

Mais le consul a compté sans l'astuce punique. Annibal, prévenu de sa marche, a fait occuper les gorges des montagnes par les hordes à demi sauvages de Baléares, d'Insubriens et de Gaulois qu'il traîne à sa suite; lui-même est venu s'établir avec ses troupes régulières à l'entrée de la plaine, et lorsque l'aube paraît, les Romains reconnaissent avec effroi qu'ils sont tombés dans une embuscade.

Bientôt les colonnes d'Annibal s'ébranlent, et roulant comme des avalanches du sommet des montagnes, elles écrasent les premières lignes romaines. Cette attaque jette le trouble dans les rangs mal formés, l'épais brouillard qui s'élève du lac augmente la confusion, et la terreur ne tarde pas à s'emparer des soldats de Flaminius.

Seul, au milieu de l'effroi général, dit Tite-

Live, le consul se montre calme et intrépide. Il parvient à rallier ses troupes en leur parlant de Rome, et il les exhorte à s'ouvrir un passage le fer à la main. Vains efforts! Malgré des prodiges de valeur, les Romains, serrés de plus près par leurs innombrables ennemis et refoulés dans le défilé par les charges de la cavalerie carthaginoise, comprennent qu'il ne leur reste plus qu'à vendre chèrement leurs vies.

Alors commence un combat homérique. Groupés autour de Flaminius, les légionnaires se battent avec tant de fureur qu'un tremblement de terre déchire le sol et fait crouler des montagnes avec un bruit affreux sans qu'un seul des combattants s'en aperçoive. L'action dura trois heures, jusqu'à ce que la lance d'un Insubrien vînt percer Flaminius au milieu des cadavres amoncelés de ses braves compagnons.

Raconter la bataille, c'est raconter le tableau. L'œuvre de M. Masson, traitée à la Decamps, est effrayante de vérité; les épisodes multiples d'un combat corps à corps ne nuisent pas à l'unité d'action; Flaminius et ses fidèles dominent

toute la scène par droit d'héroïsme, On ne songe pas à Annibal. Que viendrait-il faire ici? C'est le *mori pro patriá* que M. Masson a voulu traduire. Lorsque la victoire est du côté de la ruse et des gros bataillons, le profit appartient au vainqueur, mais la gloire est pour le vaincu. A Léonidas, les Thermopyles ; à Flaminius, Trasimène.

Et maintenant, vous tous qui me lisez, je vous convie, au Palais-de-l'Industrie, devant cette page de Bénédict Masson.... j'allais dire de Salvator Rosa.

<div style="text-align:right">12 février 1859.</div>

VIII.

Avant de passer de la rue au *Salon*, j'ai voulu jeter un dernier regard sur cet artistique quar-

tier Laffitte, but quotidien de mes pèlerinages digestifs. J'ai voulu lui donner l'adieu d'un homme qui échange le grand air, le cigare, l'heure du loisir, la libre et silencieuse observation, contre une atmosphère chargée de chaleur, de foule, de senteurs au musc et au caporal, de prétentions ridicules, de lazzis impertinents et de sentences *Joseph Prudhomme.*

A cette approche du grand jour je comptais peu sur les habitués. Je me trompais, ils y étaient tous : Fichel, de Dreux, Guillemin, Jacque, Bonvin, Hofer, Chintreuil, Saltzman, Deshayes, etc., tous dignement représentés, comme gens qui peuvent répondre à plus d'un appel et qui n'ont pas besoin de dépouiller saint Pierre pour habiller saint Paul.

Le fait est que plus d'un tableau exposé cette semaine chez les marchands figurerait à bon droit au Palais-de-l'Industrie.

M. Fichel a confié à la vitrine de Thomas une *Partie d'échecs* aussi étonnante que celle jouée dernièrement au café de la Régence par le fameux Morphy. C'est prodigieux de fini. La

composition se recommande par une simplicité qui n'exclut pas l'intérêt : un monsieur en habit, veste et culotte d'étoffe blanche (costume Louis XV, comme de juste), tient délicatement un cavalier entre l'index et le pouce; son adversaire, jeune homme en habit, veste et culotte d'étoffe rouge, le regarde d'un air un peu narquois ; une jeune femme, debout, suit la partie; une autre, assise, interrompt sa couture pour examiner le coup. Ce quator est bien groupé ; la couleur est harmonieuse et le jeu des physionomies très vrai. Abstraction faite du genre qui a beaucoup à se faire pardonner, le tableau de M. Fichel peut lutter avec ce que les Flamands *léchés* ont laissé de plus parfait. Cette peinture n'est pourtant pas exempte des défauts ordinaires; elle est ivoire et un peu sèche dans quelques contours. J'excepte de ce reproche la jeune femme assise, morceau réellement irréprochable. M. Fichel serre de près M. Plassan. On disait déjà : tableau *Plassan* à l'œil ; on commence à dire : peinture bien *Fichelée*.

Pourquoi mettre en regard de cette toile si

délicatement touchée un cheval affligeant de
M. de Dreux? Thomas n'a-t-il donc pas en réserve quelque dogue ou quelque griffon de ce
trop habile maître? M. de Dreux comprend
maintenant que l'écurie l'abandonne; il se réfugie dans le chenil, et il fait sagement. Sans
renoncer à la peinture de chic, si chère à son
cœur, il possède l'art de saisir à la volée les us
et coutumes de la gent canine. Voyez chez
Weyl cette *Meute* bondissante et grinçante, et
chez Durand Ruel ce *Doguin en contemplation devant le cadavre d'un renard!* Certes on ne peut
contester la verve et le bonheur de ce prolifique
pinceau. Plaise à Dieu que M. de Dreux, déjà
désillusionné à l'endroit des chevaux, ne s'écrie
pas un jour avec Daumier : *On n'est jamais trahi
que par les chiens !*

Pardonnez, chers lecteurs, à mes pitoyables
sottises *par à peuprès* comme je pardonne à Cachardy cet *Arnaute*, façon Delacroix, accroupi
d'une si singulière manière entre les jambes de
son cheval. Que fait cet Arnaute? J'ai surpris à
son sujet une conversation rabelaisienne que je

m'abstiendrai de reproduire. Les causes grasses ne se plaident pas en carême.

On voit, chez le même marchand, un *Enfant au lézard*, signé H. Hofer, étude assez bien dessinée et peinte avec hardiesse. M. Hofer sacrifie peu aux grâces. On connaît, en fait de couleur, la recette actuelle de son maître : *20 parties de suie mélangées dans 80 parties d'eau de lessive*. Je ne dis pas que M. Hofer suive à la lettre cette formule de M. Couture, mais, pourtant, plus d'une mère de famille serait tentée de passer son enfant à l'éponge.

Il n'y aurait pas non plus grand mal à dénoircir cette **Religieuse** de M. Bonvin, qui avoisine l'enfant de M. Hofer. M. Bonvin est un amant de la vérité ; ses écoles, ses petites sœurs, ses bonnes femmes sont marquées au cachet du naturel, et la naïveté de ses sujets a fait les trois quarts de sa renommée. Cette renommée grandirait encore, si M. Bonvin modelait ses chairs, assouplissait ses étoffes et cessait d'employer les tons noirs à haute dose. La manie du noir en a perdu beaucoup, et des meilleurs ; M. Armand

Leleux, malgré tout son talent, est une des victimes ordinaires du noir. Que M. Bonvin y pense sérieusement.

Les Amants béarnais, de M. Guillemin, visibles chez Beugnet, n'ont pas ce défaut. Cet artiste ne souffre pas la moindre impureté sur sa palette ; il ne se sert, comme on dit, que de couleurs fines qui n'offensent ni l'œil ni l'odorat. Et puis sa main est si légère, ses compositions ont tant de grâce, sa facilité d'exécution est si prodigieuse et sa puissance de production si exubérante, ses amoureux en bérets et capelines rouges sont si propres et si coquets, que M. et Mme Le Maire doivent être contents. Cependant je ne suis jamais complétement rassuré sur M. Guillemin ; il me fait l'effet d'Aristide, et j'ai peur que ses mérites à jet continue finissent par ennuyer les Athéniens.

Je n'ai pas la même crainte pour M. Jacque. Ce peintre est en dehors des revirements de l'opinion, parce qu'il y a chez lui science et conscience. J'ai parlé dans mon dernier article d'un adorable coin de bergerie exposé chez Durand-

Ruel; Beugnet nous montre aujourd'hui certains moutons gros comme des mouches, dont la facture magistrale rappelle les petits Paul Potter. Par ses écrits, ses dessins, ses gravures sur bois, ses eaux fortes et ses peintures, M. Jacque appartient à la vaillante génération des animaliers flamands du dix-septième siècle.

Nous sommes en plein carême, temps de pénitence et d'expiation. Or, quelque débonnaire qu'il soit, un critique a toujours des pardons à demander, des oublis à réparer, des actes de contrition à faire.

Je m'accuse de n'avoir jamais parlé d'un paysagiste modeste et méconnu, qui bravait quelquefois la rampe de la rue Laffitte et dont les ouvrages attestent, sous les dehors d'une grande facilité, des études très-sérieuses et un profond sentiment des beautés de la nature. Cet artiste, mort, hélas! pour l'art, est M. Justin Ouvrié. Je le dis à haute voix (et il faut un certain courage pour faire cette déclaration), le sillon creusé par M. Justin Ouvrié n'a pas été improductif. Je me tais sur son ha-

bileté de main, on lui en a trop souvent et trop injustement fait un crime. Mais qui pourrait lui refuser une charmante couleur, une entente merveilleuse de la perspective aérienne, un choix de motifs des plus intéressants? Si son feuillé, trop copié sur Bertin et Valencienne, a prêté jadis à la critique, personne assurément n'a mieux éclairé un ciel et n'a donné aux eaux plus de transparence, personne n'a mieux compris la peinture des monuments et n'a fait voyager plus agréablement ses spectateurs par les cités les plus pittoresques de l'Europe. Et puis, nos arrière-neveux, pour peu qu'ils soient archéologues, ne lui sauront-ils pas gré d'avoir portraituré au vif ces villes hollandaises, rhénanes, anglaises, françaises du dix-neuvième siècle qui conservent encore intacts quelques débris du passé? C'est là une sorte de mérite qui a bien son prix ; c'est ce qui donne un attrait de plus aux ouvrages de Boudewins et de Van der Heyden, et c'est ce qui assurera dans l'avenir le succès des œuvres, d'ailleurs si recommandables, de M. Justin Ouvrié.

Je m'accuse ensuite d'avoir jugé un peu trop vite M. Saltzmann. Mais aussi, c'est sa faute; pourquoi va-t-il dévoyer dans une toile de six pouces un talent fait pour les grandes machines. En voyant hier, à distance, chez Deforge, la *Campagne de Rome* de cet artiste, en admirant cette ampleur de style, cette largeur d'exécution et cette sobriété de couleur, j'ai pensé, je l'avoue, à M. de Curzon, et j'ai été fort étonné de lire dans un coin le nom assez mal sonnant à mon oreille de M. Saltzmann. Le ravin et le pont qui forment le premier plan sont traités de main de maître; la grande plaine traversée dans le lointain par les ruines d'un aqueduc antique et qui va mourir comme une mer sans vagues aux pieds de la montagne du dernier plan, est peinte dans une gamme très-juste et très-locale; le ciel un peu brumeux et assez triste, quoique sans nuages, est imprégné de cette chaleur lourde qui produit la *mal'aria*; bref, c'est l'Italie romaine dans sa décevante quoique majestueuse réalité. Cette page fait honneur à M. Saltzmann; elle le réhabilite dans mon esprit comme artiste sérieux, et j'espère que ces

lignes me réhabiliteront à ses yeux comme critique impartial.

Je n'ai jamais manifesté une tendresse bien violente pour M. Chintreuil. En peinture comme en littérature, je tiens les imitateurs pour des traîtres : *traduttore traditore*, et M. Chintreuil a souvent trahi M. Corot. Cependant, je m'empresse de reconnaître que cet artiste, dont les tableaux habituels semblent vouloir élever la maladresse à la hauteur d'un principe, a commis cette semaine une étude excellente, suave comme un Corot réussi et adroite comme un bon Français. Cette peinture, exposée chez Detrimont, représente une *Fondrière au milieu des bois*. On est au printemps ; le jour pointe ; l'eau est morne, et les terrains qui s'escarpent en montant vers la lisière du fourré, baignent dans cette pénombre vaporeuse qui précède le premier rayon. A l'arrière-plan, des silhouettes de grands arbres encore décharnés tranchent sur la lumière du ciel. Une cigogne assiste, du haut de sa patte, à ce réveil silencieux de la nature. Quoique trop peu vertueux pour avoir

vu souvent lever l'aurore, je comprends la vérité de cette scène; je me complais dans ce calme, dans cette harmonie ; j'admire cette justesse et cette finesse de tons, cette légèreté de touche, et (que M. Chintreuil me le pardonne) cette habileté d'exécution... Puisque vous le pouvez, soyez donc adroit, monsieur Chintreuil, et rappelez-vous que ceux qui prêchent la maladresse sont des renards sans queue.

21 mars 1859.

DEUXIÈME PARTIE.

L'ART AU SALON.

L'ART AU SALON.

I.

LE JURY.

5,357 ! voilà, m'assure-t-on, le nombre exact des tableaux présentés !

Et dire que cette légion multicolore et omniforme défile, depuis tantôt un mois, sous le nez des quatorze de la section de peinture ! N'y a-t-il pas de quoi tuer cent fois pour une ces pauvres immortels ou tout au moins leur donner d'impossibles berlues, des hallucinations épouvantables; leur faire prendre quelque belle

dame de M. Ed. Dubufe pour *un vaisseau du désert*, ou métamorphoser à leurs yeux quelque cigogne de M. Ph. Rousseau en professeur de Sorbonne? Et quand même ces martyrs de l'habit à palmes vertes caseraient dans leurs cervelles les mille facettes de cette fulgurante mosaïque, quand leur puissance d'absorption suffirait à digérer, sans boire, 215 pièces de toiles par jour (ce que ne pourrait pas faire l'individu le plus robuste de la famille des palmipèdes), quand ils conserveraient une sérénité olympienne au milieu de ces révoltes perpétuelles du crayon et du pinceau, messieurs du jury ne portent-ils pas dans leur propre sein un germe dissolvant de tout jugement raisonnable? M. Delacroix entrera-t-il jamais par la même porte que M. Ingres? Ce qui séduira M. Flandrin chatouillera-t-il agréablement M. Robert-Fleury? Les peintres goûtés par M. Alaux trouveront-ils grâce devant M. Brascassat? Eh bien! oui : je me hâte de le dire; ces messieurs, si dissemblables dans l'atelier, seront d'excellents juges à l'Exposition.

C'est que le jury n'est pas une tribune ; là, chacun s'observe et se contrôle ; là, pas à espérer le moindre coup de trompette au profit d'une opinion sauvage, le moindre tour de gobelets au profit d'une doctrine hétérodoxe : les compères manquent. J'ajouterai, à l'honneur du sens artistique, que, par le fait seul de sa mission, le juré le plus systématique dépouille l'oripeau de sa personnalité et retourne, comme poussé par une vertu secrète, vers la loi éternelle de l'art, *l'amour du beau, la haine du laid.*

Un peintre qui dépose au vestiaire son amour-propre de novateur, de chef d'école, c'est incroyable ! Soit ; c'est même absurde, si vous voulez, mais c'est vrai : *credo quod absurdum.* Je sais à ce propos une petite anecdote dont j'ai bien envie de vous faire part, puisque l'heure de l'ouverture n'a pas encore sonné.

C'était, si j'ai bonne mémoire, en octobre 1857, à la pointe du jour et dans un wagon du chemin de fer du Nord. Le hasard, qui n'est pas si bête, m'avait donné pour vis-à-vis un pein-

tre sérieux ; que dis-je? *le seul peintre sérieux de l'époque*! Il venait de s'éveiller. Près de lui se détirait un couple bourgeois sentant la finance à pleine gorge. On mit le nez à la portière ; il ventait frais ; rien n'inspire comme le chatouillement de l'air extérieur dans les narines. Après les premiers bonjours (on s'était connu en villégiature), le peintre sentit le besoin de poser ses théories ; il refit l'art de fond en comble, entassa Pélion sur Ossa, éreinta les peintres d'histoire avec la carcasse de David, assomma les paysagistes avec la machoire du père Bidault et mit en un tour de main le licou sur le nez de ses auditeurs. Les financiers admiraient sincèrement mais avec suffisance, en gens capables sinon de comprendre, du moins de payer toute cette éloquence. Il parlait d'or, ils écoutaient d'argent. On passa bientôt des préceptes à l'application pratique ; on cita *le Fauconnier, l'Amour de l'or, les Romains de la décadence*, puis *l'Amour, les Romains, le Fauconnier*, puis *les Romains, le Fauconnier* et *l'Amour*; on n'oublia pas non plus ce chœur de

Saint-Eustache tout fraîchement peinturluré :

> *Ce chœur dont rien ne reste*
> *Couture ôté !*
>
> (TH. DE BANVILLE).

Et comme on se lançait à grandes guides sur le terrain des écoles, quelques éclaboussures atteignirent les chers camarades. Le patriarche du dessin, *ce fabricant de cartes à jouer, ce Chinois égaré dans Athènes*, reçut, comme de juste, son contingent de ruades.

— Vous connaissez-vous ? fit un des boursiers.

— Nous nous recherchons peu, dit l'artiste ; il est ma nuit et je ne dois pas être son soleil. Cependant nous nous sommes vus de très près lors de l'Exposition universelle. Nous faisions partie du jury ; le sort nous accoupla, et nous dûmes examiner de conserve un demi-kilomètre de peintures. Fallait-il casser les vitres, fallait-il tendre la joue ? J'étais le plus jeune ; après mure réflexion, je crus de mon devoir de faire les avances, et je résolus d'apprivoiser

Cerbère. Mon gâteau de miel fut un saint Pierre bien raide, bien gauche, bien nul, peint à la cendre et ciré à l'œuf que j'avisai dans un coin.

— Monsieur, m'écriai-je, voilà une belle chose !

— Je ne trouve pas, monsieur, répondit mon austère acolyte.

— Un peu plus loin, nouveau bonhomme de carton, nouvel essai de corruption.

— Monsieur, que dites-vous de ce faune ? n'est-il pas d'un grand style ?

— Je ne trouve pas, monsieur.

— Vous avouerez au moins, monsieur, qu'il y a beaucoup de charme dans cette madone aux yeux bridés !

— Je ne trouve pas, monsieur.

— Mais cette nymphe, monsieur, cette nymphe visiblement inspirée par le souvenir de votre odalisque, ne se recommande-t-elle pas par une grande pureté d'exécution?

Je ne trouve pas, monsieur.

Au diable ! pensai-je, je ne souffle plus mot.

Ce n'était pas le compte du malin vieillard. Il me conduit en face d'une atroce galimafrée de grimaces, de jambes torses, de tons sales et criards, et me demande avec un imperturbable sang-froid *si ce n'est pas là une œuvre forte.* Ce fut à mon tour de répondre :

— Je ne trouve pas, môsieur !

— Eh bien ! môsieur, reprend l'immortel, maintenant que nous nous sommes tâtés, procédons à notre expertise ; les exposants nous attendent.

Pas n'est besoin de dire que nous fîmes la chose en conscience et que nous fûmes presque constamment du même avis... »

L'arrivée du convoi coupa court à la conversation ; je n'en sus pas plus long, mais j'en savais assez. Voilà ce qu'on apprend en revenant de Pontoise (car je revenais de Pontoise), et depuis ce jour, si je me suis pris quelquefois à plaindre le sort des jurés, j'ai moins gémi sur celui des exposants, en songeant qu'en fait d'appréciation des œuvres d'autrui, il était possible

à M. Th. Couture de partager le sentiment de M. Ingres.

<p style="text-align:right">7 avril 1859.</p>

II.

ESTHÉTIQUE. — PREMIÈRE IMPRESSION.

Le jury devrait connaître de l'art tout entier; cependant il ne s'occupe guère que de *l'exécution*. Il glisse prudemment sur l'esthétique, et pourvu que la pudeur des sergents de ville ne soit pas alarmée, il va jusqu'à permettre aux audacieux de tremper leur pinceau dans le lampion du réalisme.

Ne nous en étonnons pas. Les veaux à six

pattes de la pantagruélique exhibition de 1848 ne sont pas à regretter; grâce au jury, ces monstres sont rentrés dans leurs étables, et cette tâche, heureusement accomplie, suffit à la gloire annuelle de quatorze examinateurs; Thésée ne tua qu'une fois le Minautaure! C'est bien le moins, d'ailleurs, que la critique, c'est-à-dire le public, apprécie ce qui l'intéresse véritablement, l'idée stérile ou féconde, le goût juste ou faux, le sentiment délicat ou brutal, la tendance morale ou impure. Ici, plus de huis clos; la police de l'art réclame un jugement solennel, et comme, d'après le code de l'esthétique, tout tableau est une bonne ou une mauvaise action, il faut que le panthéon des uns soit le pilori des autres.

Qu'est-ce donc que l'esthétique? c'est ce que, vous et moi, nous faisons depuis trente ans sans le savoir. C'est avoir des yeux, un esprit et un cœur; c'est décider si le peintre nous fait admirer ou détester en copie ce que nous admirons ou détestons en réalité; c'est, au dire des têtes carrées, la formule qui sert à déduire

du goût la théorie générale et les lois fondamentales de l'art, au dire des âmes tendres, la science du sentiment, au dire des métaphysiciens, la philosophie des beaux-arts.

Je pourrais, tout comme un autre, tailler sur le pouce un petit préambule esthétique encore inédit; citer les Allemands Bonafont, Bouterweck, Herder, Solgers, Schiller ; l'Anglais Gilpin ; les Italiens Milizia et Cigognara ; l'Espagnol Bermudez ; alléguer Vasari, Poussin, Felibien, Lepicié, Descamps, Grimm, Emeric-David, Siret, Baczynski, le docteur Gaye, Ch. Blanc, Th. Gautier, Arsène Houssaye, Sutter, etc., etc.; vous amuser fort peu et m'ennuyer beaucoup.

Laissons ces boniments à nos confrères des grands journaux. *L'art est l'art, et je suis son prophète*; voilà, au vrai, ce que le plus modeste des critiques crie chaque matin du haut de son feuilleton. C'est aussi ma profession de foi; mais j'y ajoute, comme règle de conduite, quelques aphorismes puisés dans le formulaire des litanies : « gloire aux forts, paix aux trépassés,

secours aux défaillants, avertissements aux dévoyés, haine aux faux dieux. » Et maintenant : sonnez, clairons ; la lice est ouverte !

C'est un terrible assaut qu'une première visite à l'Exposition ! On y laisse ses jambes et sa cervelle ; on en sort ivre et la tête meublée de *coquecigrues*. De même que le cardinal Mezzofanti, devenu vieux, fourrait dans une seule phrase un mot de chacune des langues du globe, de même le malheureux visiteur, rentré à demi-mort au foyer domestique, ne peut tirer de sa mémoire idiote qu'un discordant assemblage de nez, d'arbres, de jambes, de chevaux, de torses, d'épaulettes, de prairies, de marquises, de soleils, de zouaves et de bonnes d'enfant, diaprés de toutes les nuances de l'arc-en-ciel, depuis le brun profond jusqu'au blanc suraigu. Il faut, au minimum, dix heures d'un sommeil réparateur pour que le classement s'opère et que le jugement fonctionne. J'ai passé hier par cette épreuve, et je suis maintenant en état d'affirmer que l'Exposition de 1859 est remarquable.

Est-ce possible, lorsque les illustres s'abstiennent ? lorsque Ingres, H. Vernet, Robert Fleury, Decamps, Meissonnier, Rosa Bonheur, Couture, Courbet lui-même font défaut ? Voilà bien une réflexion bourgeoise ! Par le temps qui court, les morts vont vite ; tant pis pour les absents, tant mieux pour leurs cadets. Et puis l'Ecole française s'incarne-t-elle dans cinq ou six individualités ? « Non, 3894 fois non, » répondront les œuvres exposées ; si nous sommes les fils « charnels de nos maîtres, notre humeur est « indépendante ; si nous leur devons les procé- « dés matériels, nos conceptions nous appartien- « nent en propre. » En effet, jamais l'originalité de pensée n'a été plus cherchée que maintenant. Tout ce qui se voit, tout ce qui se sent, tout ce qui s'imagine depuis l'ode jusqu'à la chanson, depuis le chêne jusqu'au roseau, depuis le sublime jusqu'à l'odieux, depuis Dieu jusqu'au Diable, tout est accaparé, fouillé, mis en valeur. Seulement cette pointe d'originalité que chacun ambitionne et que plusieurs trouvent, n'est bien souvent que la monnaie du génie.

La faute en est au siècle et aux articles 1 et 3 de l'ex-charte constitutionnelle. Ce que l'on appelait jadis *l'histoire,* en peinture, est une aristocratie à talons rouges que nous ne comprenons plus ; mais le *genre,* qui vit de tout, qui se glisse partout, qui se plie à tout ; le *genre,* qui exploite indifféremment la chaumière et le château, qui monte au ciel en *ballon* et qui danse comme un sylphe sur la terre ; le *genre,* qui boit le petit-blanc de Gros-Claude et le champagne de Giraud, qui s'est fait magistral avec Delaroche et Robert Fleury ; fin, spirituel et sentimental avec Comte, Ed. Frère, Trayer et vingt autres ; le *genre,* qui dandine le *pioupiou* de Pezous et qui allume le troupier d'Yvon ; le *genre* plaît et plaira toujours parce qu'il s'adresse à tous les appétits et à toutes les intelligences, parce qu'il est *accessible à tous les Français,* parce qu'il est, par excellence, le tiers-état de la peinture.

Eh bien ! l'Exposition de 1859 est ce qu'elle doit être dans l'état de notre société moderne : plus terrestre qu'éthérée, plus sentimentale que

mystique, plus fantaisiste qu'ordonnée, et pour finir par deux grands mots, plus analytique que synthétique. Donc, ni dieux, ni déesses, ni allégories, ni paysages historiques; peu de Romains; quelques commandes d'églises : mais une immense quantité d'épisodes de la vie réelle, de batailles à soldats, de scènes de mœurs, de paysages empruntés au village voisin ; moins de théâtre peut-être, mais plus de vérité, plus d'étude et plus de conscience.

D'ailleurs, il ne faut pas croire que les peintres connus et aimés manquent à ce rendez-vous de l'art. J'en citerais cent des plus autorisés et mille dont la réputation est en chemin. En attendant, chers lecteurs, que je vous soumette mon rapport sur les nouveaux titres de ces rudes joûteurs de la palette, vous ne ferez pas mal de prendre une connaissance sommaire des pièces du procès, *sub judice lis est.* Votre heure d'examen sera une heure de plaisir, si vous l'employez à étudier *la Gorge de Malakof*, de M. Yvon, la *Jeanne d'Arc*, de Benouville, l'*Ave Cesar*, de M. Gérome, *les Cervarolles*, de M. Hébert, la

Toilette de Vénus, de M. Baudry, la *Psyché*, de M. de Curzon, *la famille*, de M. Trayer, et *les Bords de l'Oise*, de M. Daubigny.

<div style="text-align:center">22 avril 1859.</div>

III.

PEINTURE RELIGIEUSE. — MM. Cazes, Laemlin, Moricourt, Lazerges, Landelle, Pina, Viger-Duvignau, Genty, Timbal, Gastine, Feyen-Perrin, Bonnat, Benouville, Baudry, Merle, Yan'Dargent, Job, Signol, Jeannot, Marquis, Meynier, Crauck, Pichon, Fossey, B. Masson, Crespelle, Baumes, Boichard.

De même que la grave faculté de théologie précède toutes les autres à la Sorbonne, de même la peinture religieuse doit avoir le pas

sur la peinture profane dans les promenades artistiques de notre feuilleton. Mais, hélas! si les auditeurs sont clairsemés à la faculté de théologie, les tableaux vraiment religieux sont plus que rares à l'Exposition de 1859. C'est un fait qui n'a rien de particulier à notre époque ; voilà plus de trois siècles que le sens religieux n'existe chez les peintres qu'à l'état d'accident. La foi qui rayonnait dans l'architecture, dans la statuaire, dans la peinture sur verre et sur parchemin du moyen-âge, a été tuée par la Réforme et le paganisme de la Renaissance. Non que je regrette les statues gaînées et les portraitures naïvement gauches du douzième siècle ; j'admets qu'une forme meilleure n'eût pas nui au sentiment ; je constate seulement que jadis la religion était l'art, et que maintenant l'art est devenu la religion ; que le vase d'argile des temps barbares contenait un parfum, et qu'aujourd'hui notre vase d'or (quand il est d'or) ne contient rien du tout. De peintres français imbus de l'esprit chrétien depuis le dix-septième siècle, je ne compte que Philippe de Champagne

et Lesueur ; je saute par-dessus Louis XV, et je trouve Delaroche dans ses admirables *Scènes de la Passion ;* Ary Scheffer, dans son *Christ libérateur ;* Bouchot, dans sa *Sainte Famille ;* Benouville, dans sa *Mort de saint François d'Assises*, et M. Flandrin, dans ses peintures murales. Il y a une cinquantaine de toiles d'église à l'Exposition de 1859 ; celle de 1857 en avait produit à peu près autant. Là où deux cent cinquante ans fournissent à peine six ou sept peintres religieux, il ne faut pas demander à quelques mois de travail cinquante toiles illuminées par la flamme céleste. Le souffle d'en haut en a caressé le plus petit nombre ; beaucoup reflètent l'amour de l'art, d'autres semblent faites comme *pour l'amour de Dieu*, selon l'expression caractéristique de notre tiédeur. Prenons les choses comme elles sont et jugeons les œuvres dites religieuses de 1859, non d'après les qualités mystiques qu'elles devraient avoir, mais d'après les qualités artistiques qu'elles ont.

Voici une *Fuite en Egypte*, de M. Cazes. La Vierge et son fils, montés sur un zèbre que

saint Joseph [correction: Pierre struck through, Joseph written above] dirige, traversent le désert sous la conduite d'un ange *émergeant du ciel*. J'emprunte à dessein cette expression au vocabulaire archéologique, parce que, dans sa conception rudimentaire, ce tableau ne serait pas déplacé au milieu du tympan d'un portail roman. M. Cazes est un vétéran de la peinture néo-byzantine ; ses cartons de l'église de Bagnères-de-Luchon exposés en 1855 témoignaient déjà de ses tendances. Je ne le blâme pas de persévérer, mais je souhaiterais que la simplicité de forme et la négation de toute couleur, dont il fait profession, donnassent à l'âme ce qu'elles retirent aux sens. Ce n'est que par cette indispensable compensation que l'art du mont Athos vaut quelque chose.

La résignation de Job, de M. Laemlin, n'est pas conçue dans le même système. Autant la palette de M. Cazes est sobre, autant celle de M. Laemlin est intempérante. On ne devait pas attendre une peinture bien placide de l'auteur de *la Vision de Zacharie,* mais on avait droit de compter sur l'ampleur de style qui caractérisait ses premiers

ouvrages. Que le pauvre Job est à plaindre ! A ses disgrâces déjà connues, M. Laemlin ajoute des bras qui s'atrophient dans un dessin par trop fantaisiste, une femme née et domiciliée place Maubert, un repoussoir ultra-ponsif sous la forme d'un diable et d'un fantôme d'une entière noirceur. Lorsque les gens de génie se trompent, ils se trompent tout à plein ; M. Laemlin a voulu prouver qu'il était de la famille. Mais, soyez sans inquiétude, il se relèvera plus fort que jamais : Zacharie lui réserve ses coursiers, et Jacob lui tend son échelle.

Il y a moins d'originalité, mais plus de calme, plus de pureté, plus de sentiment religieux dans *le Christ en croix*, de M. Moricourt. Cette peinture, habilement exécutée, témoigne de bonnes études anatomiques, mais elle sent un peu trop l'école.

Le premier aspect des *Dernières larmes de la Vierge* est favorable à M. Lazerges ; un examen plus approfondi modifie cette bonne impression. Cet artiste se laisse beaucoup trop aller à son immense facilité de brosse, son dessin s'amol-

lit et ses chairs manquent de solidité. Cependant, de tous les peintres actuels, M. Lazerges est évidemment celui qui a le mieux retenu le type de la *Mater dolorosa*. Je ne dis rien du *Reniement de saint Pierre* ; à bon entendeur, salut.

M. Landelle, le peintre des madones et des anges, a exposé un tableau intitulé : *le Pressentiment de la Vierge*, qui est propret et conçu dans une gamme de tons assez harmonieuse. Mais dans quel atelier de couture a-t-il été chercher sa Vierge, et qui soupçonnerait un sujet religieux, n'étaient les deux anges qui montent la garde au second plan ?

On remarque du brio et quelque chose de junévile dans *la Pieta* de M. Pina. Ce n'est pas l'œuvre du premier venu, point immense quand, d'ailleurs, les procédés d'exécution ne rompent pas avec les sages enseignements des maîtres. Seulement M. Pina a oublié que la Vierge des douleurs avait plus de vingt ans lorsque son fils mourut en croix. Le saint Charles-Borromée et le saint Bernard qui occupent dans cette toile

la place des donateurs, sont d'une couleur et d'une facture excellentes. M. Pina fera certainement honneur à l'académie de Mexico.

Ce n'est pas précisément par l'originalité que brille *l'Education de la Vierge*, de M. Viger-Duvignau ; on y sent l'adepte d'une école honnête et modérée; mais par cela même l'exécution générale est suffisante. Quelques parties sont très bien traitées, entre autres la tête de sainte Anne.

Autant que j'en ai pu juger à distance, *l'Agonie du Christ au Jardin des Oliviers*, de M. Genty, est un des bons tableaux religieux de l'Exposition. La composition a du style et la couleur est puissante. L'ange qui présente le calice est très bon. J'aimerais celui qui soutient le Christ défaillant s'il n'avait par-dessus les épaules une certaine écharpe en cerceau qui fait un effet disgracieux. Jésus s'affaisse bien, et cette victoire passagère de l'humanité dans l'Homme-Dieu n'est pas une défaite pour M. Genty.

C'est encore une bonne et intéressante pein-

ture que *les Funérailles d'un esclave martyr*, de M. Timbal. La scène se passe à Rome, près de la voie latine. Tandis que des fidèles font le guet derrière les tombeaux du chemin, un prêtre bénit le cadavre en présence de la famille patricienne qui va le faire porter aux catacombes. Cette composition, d'une belle ordonnance et d'une couleur sobre et harmonieuse, est empreinte d'un véritable sentiment religieux.

Le *Saint Jérôme expliquant les Ecritures à sainte Paula et à sainte Eustochia*, de M. Gastine, affecte le style sans le trouver complètement. La tête du saint est une réminiscence de Raphaël; le bonhomme qui la porte maintenant (car depuis le peintre des Loges, il a toujours passé par les ateliers un modèle raphaëlesque) s'admirait hier à l'Exposition. Le dessin de M. Gastine est pur et correct; quant à la couleur, pas n'est besoin d'en parler, M. Gastine appartient à la caste néo-byzantine.

M. Feyen-Perrin a un mérite peu commun : il a fait une *Descente de croix* qui ne rappelle pas trop celle de Rubens, et cependant son tableau

ne pêche ni par la composition, ni par l'exécution, ni par la couleur. Seulement, les poses sentent plus le théâtre que le Calvaire.

Il y a des efforts de couleur et de style dans le *bon Samaritain* de M. Bonnat. C'est un heureux début dans la bonne voie.

On ne peut regarder sans émotion la *Sainte Claire recevant le corps de saint François d'Assises*, du très-regrettable Léon Benouville. Ce tableau, grand par le sujet sinon par la taille, est le digne pendant de celui du Luxembourg. Le groupe des religieuses, la sainte Claire et surtout la nonne qui arrose de ses larmes les pieds du fondateur bien aimé, peuvent être comparés à ce que l'art chrétien a produit de plus pur dans les siècles de foi. Il y a aussi de fort belles parties dans les groupes de notables et de prêtres qui entourent le brancard funèbre. Cette double communion de Benouville en saint François, aux deux extrémités de la vie de l'artiste, a quelque chose de touchant, et à voir comment le docteur séraphique a inspiré le peintre, on se prend à penser que si Benouville

aimait saint François, saint François le rendait bien à Benouville.

Rangerons-nous dans la peinture religieuse cette *Madeleine* nonchalante de M. Baudry qui étale sa morbidence sur un lit de feuilles mortes? Ce n'est pas mon avis. O! M. Baudry, qu'avez-vous fait de ces qualités vénitiennes qui présageaient un grand coloriste? Vous qui teniez de Palme-le-Vieux, du Titien et un peu du Corrége, comment pouvez-vous tomber dans l'aquarelle ébauchée? Pourquoi, sous prétexte de modelé et de transparence, supprimer toute fermeté de touche, négliger les contours et promener votre pinceau dans un tatouillage d'ombres, de pénombres et de clartés douteuses qui ne font que salir vos chairs? Et puis, où est l'inspiration, et de quel droit donnez-vous le nom de la sublime repentie à quelque fille de marbre en deuil de son gandin?

Arrêtons nous un instant près du *Repos de la Sainte Famille en Egypte*, de M. Merle, peinture sage, aimable et d'une sérénité assez religieuse. Le groupe des anges qui offrent des fleurs et

des fruits à l'enfant-dieu est très bien disposé. Mais quel triste pays que cette Égypte jaune, et que je plains l'estimable quadrupède qui ne réussit pas à trouver un seul brin d'herbe dans tout le côté droit du tableau !

Si *le Repos* de M. Merle est un calme, le *saint Houardon* de M. Yan'Dargent est une bourrasque. Ce bon vieux saint à barbe limoneuse qui affronte l'Océan, accroupi sur une pierre, et que deux anges aux ailes panachées poussent vers la rive armoricaine, doit avoir une légende bien curieuse. Il y a dans cette singulière promenade sur mer une rudesse celtique que le pinceau de l'artiste a rendue avec une fougue toute bretonne. Le tableau de M. Yan'Dargent sera parfaitement placé dans l'église de Landerneau.

M. Job a été mieux inspiré encore dans son tableau légendaire intitulé *Jésus-Christ en Flandre*. Cette peinture est vive, chaude et d'un effet pittoresque.

Je pourrais encore citer *une sainte Famille*, de M. Signol, dont la Vierge est très bien réussie,

les Saintes Femmes, Ecce ancilla Domini et surtout les cartons de peintures murales de M. Janmot, le *Denier de la veuve*, de M. Marquis, une grande machine orange et lilas, consacrée par M. Debon à *la patronne de Paris*, l'immense *Sermon sur la montagne*, de M. Meynier, la Sainte Collette, de M. Crauk, le Saint Clément, de M. Pichon, pastiche de M. Ingres, *les Vertus chrétiennes*, de M. Fossey, *les Derniers soupirs du Christ*, de M. B. Masson, la Sainte Macre, de M. Crespelle, *le Denier de la veuve*, de M. Baumes, *l'Ecce Signum et Redemptor*, de M. Boichard, pastiche de Murillo, etc. Mais il faut reprendre haleine : un feuilleton n'est pas un catalogue.

<p align="right">30 avril 1859.</p>

IV.

Peinture officielle. — MM. Court, Glaize et Larivière.

Peinture historique. — MM. Lévy, Gérome, Mazerolle, Magaud, Rigo, Ulman, Benouville et Glaize fils.

Avant tout il faut rendre à César ce qui appartient à César. J'ai volé un chardon à l'âne de M. Merle, je me hâte de le lui restituer; mais j'attends de l'honnêteté de cet animal qu'il repasse à son confrère du tableau de M. Cazes les jérémiades que j'ai poussées à tort dans mon dernier article sur la rareté des foins de l'Egypte.

Nunc paulo major canamus.

Peinture officielle! vilains mots dans la langue des arts ; un tableau est jugé quand on a dit : *peinture officielle*. Cependant ce peintre que vous condamnez si lestement est plutôt une victime

qu'un coupable. Que voulez-vous qu'il fasse ? On ne lui permet plus d'appeler les dieux de l'Olympe au secours des dieux de la terre ; c'était bon du temps de Rubens. On le couche dans son sujet comme dans le lit de Procuste, et on lui donne tout juste la permission de faire concurrence à Dusautoy pour la partie des uniformes. Notez que dans notre idiôme frondeur, ces mots dédaigneux : *peinture officielle,* n'atteignent pas les batailles ; ils signifient seulement le mot à mot sur toile d'un programme du Grand-Maître des cérémonies, la représentation de ces solennités gouvernementales qui alimentent les cabinets de figures de cire. Cependant la peinture officielle a son bon côté, c'est le côté archéologique. Il ne sera pas indifférent, dans quelques milliers d'années, de savoir quelle dynastie portait la perruque à trois marteaux, quelle la crinoline, quelle l'habit à palmes vertes, quelle les bottes à l'écuyère ; or, c'est une consolation que de penser que les Rawlenson d'un autre âge pourront, avec la permission des rats, exercer leur sagacité sur votre toile,

tout comme s'il s'agissait des bas-reliefs de Persépolis.

Je ne sais si cette perspective a charmé MM. Court, Glaize et Larivière, mais en attendant l'effet des siècles, ils ne me sauront pas mauvais gré, pour le présent, d'invoquer en leur faveur le bénéfice des circonstances atténuantes. — Tout peintre officiel en a besoin.

La commission du Musée-Napoléon présente à LL. MM. Impériales, au palais de Saint-Cloud, les plans du Musée fondé à Amiens par l'Empereur. — Tel est le titre pompeux de la pompeuse toile de M. Court. On sait ce tableau sans le voir : LL. MM. en grand costume sur les marches du trône, un ministre tout doré prononçant la harangue, un monsieur habillé de noir et cravaté de blanc qui déroule sur une table les plans du monument, derrière l'orateur les habits noirs et les cravates blanches des membres de la commission ; puis, à droite et à gauche, une nuée de fonctionnaires galonnés et alignés selon les lois de l'étiquette. Comment répandre un peu d'harmonie sur ce thème inharmonieux ! Je ne voudrais pas être désa-

gréable à M. Court, et cependant ma conscience me force à dire que de tous les peintres actuels, il était peut-être le moins apte à sauver l'art d'un pareil guet-apens. M. Court, le peintre de la mort de César, qui, alors, mais depuis !... M. Court, dis-je, a une grande dévotion pour la sécheresse : le mettre aux prises avec cette dorure et cette argenterie, c'était lui jeter une amorce irrésistible. Aussi s'en est-il donné à cœur joie. Chaque personnage peut être mis en cadre ; pour que tout le monde soit content, il n'a sacrifié personne,

Et chaque acte en sa pièce est une pièce entière.

Après tout, MM. les notables d'Amiens en ont peut-être fait la condition *sine quâ non* de la commande ; il est si flatteur de doter ses arrières-neveux d'un ancêtre authentique dans l'auréole de la gloire municipale ! Je ne parle pas des ressemblances, elles sont sans doute garanties. Quant à la couleur, je reconnais que pour les étoffes, M. Court s'est scru-

puleusement conformé aux échantillons types annexé au décret des préséances.

Quoique exécuté avec plus d'ampleur et d'entente de la grande peinture, le tableau de M. Glaize, représentant *l'allocution de S. M. l'Empereur à la distribution des aigles*, est loin de produire un effet agréable. Cent drapeaux, cent habits bleus, cent pantalons rouges... faites donc de l'art dans ces conditions ! M. Glaize n'en a ni plus ni moins fait que David ; on peut se tromper en moins bonne compagnie. Cependant je ne lui pardonne pas la couche de vermillon dont il a gratifié le visage de l'Empereur; S. M. ne se farde jamais.

M. Court et M. Glaize ont donc commis chacun leur peinture officielle; mais j'établis entre eux cette différence que M. Court s'est complu dans son œuvre, tandis que M. Glaize s'est dévoué dans la sienne.

Reste M. Larivière. Le sujet échu à ce peintre : *Rentrée à Paris de S. A. I. le Prince-Président au retour de son voyage dans le Midi de la France, en* 1852, prêtait plus au développement artistique.

Lorsqu'un artiste est maître d'appeler le peuple à son aide, de disposer ses groupes comme il l'entend, de combiner ses effets de couleur pour le plus grand bien de l'harmonie, il n'a pas le droit de se plaindre de la peinture officielle ; il doit produire un bon tableau. L'œuvre de M. Larivière est de celles qui n'ajoutent rien à la réputation d'un auteur. Peinte avec une grande facilité et dans une gamme de tons très coquette, cette toile manque de chaleur et d'entrain. La composition est abondante en lieux communs, et les poses enthousiastes de certains personnages ne seraient pas dédaignées par les acteurs du théâtre de Séraphin. Bah ! il y en a bien d'autres à Versailles !

Triple échec à enregistrer au catalogue déjà si volumineux des défaites et déroutes de la peinture *officielle*.

Quoiqu'en discrédit, la peinture *historique* est moins maltraitée. Cela s'explique : l'épicerie de notre époque aime mieux le détail que le gros ; dans l'impossibilité où nous sommes de payer et de loger les grandes pages, nous avons

perdu jusqu'à la faculté de les admirer. Aussi tous les artistes (ils sont nombreux, et je ne les blâme pas) qui tiennent à emboîter le goût du public, se réfugient-ils dans le genre. Mais, par contre, les quelques peintres assez courageux pour se livrer encore aux exercices de la haute école, travaillent comme gens poussés par une véritable vocation, possédés de la soif de la gloire et pourvus d'un appétit discret. Ils ne font pas toujours des chefs-d'œuvres, mais ils produisent des ouvrages recommandables, et s'ils échouent quelquefois dans leur labeur ambitieux,

Ils ont du moins l'honneur de l'avoir entrepris.

Cet honneur stérile ne sera pas pour M. Lévy; il a droit à mieux, car son *Souper libre* est le début d'un véritable artiste. — Les chrétiens condamnés aux bêtes prennent en commun leur dernier repas. Une populace, ivre de sang et de haine, circule autour de leur table. Sature, l'un des chrétiens, se retourne et ajourne ce peuple au jugement terrible où Dieu

punira les bourreaux et récompensera les victimes. La composition de cette scène a beaucoup de style. La couleur est puissante ; la lumière qui se projette sur les chrétiens et qui se perd dans les groupes de leurs farouches visiteurs n'est pas assez violente pour produire de ces oppositions d'ombres mélodramatiques si commodes pour les paresseux. Là, tout est étudié, tout a une valeur. Les figures des chrétiens, hommes, femmes, vieillards, qui participent à ces agapes funèbres, respirent la résignation et la robuste foi du martyr. L'orateur a de la dignité dans le geste. L'exécution, sage quoique vigoureuse, rappelle un peu celle des bonnes pages de Subleyras.

Le *César* de M. Gérôme est une excellente étude, mais voilà tout. Il ne suffit pas d'habiller un cadavre d'une toge, de lui ceindre le front de quelques feuilles dorées, de renverser une chaise, de signaler par une mare de sang le passage des assassins et d'écrire sur le livret : *César*, pour bouleverser l'âme des spectateurs. Le défaut capital du tableau de M. Gérôme ne

gît pas dans la pensée, il est dans la composition. Son César en raccourci ne se devine pas; ses traits ont-ils cette grandeur insigne que la mort imprime aux têtes héroïques, cette grandeur qui faisait trembler Henri III devant le cadavre du Balafré? la figure vue à la renverse et enveloppée d'ombre ne permet pas d'en juger. En tuant César comme le premier venu (sans doute pour établir la théorie de l'égalité dans l'assassinat), M. Gérôme s'est exposé à ce qu'on prît le premier venu pour César. Ce cadavre est peut-être un César puisqu'il a les insignes impériaux, mais ce n'est pas César. Quant à l'exécution, elle est poussée à ce luxe de perfection dont M. Gérôme est si prodigue.

Il faut étudier le *Néron et la Locuste essayant des poisons sur un esclave*, de M. Mazerolle. Cette peinture, peu séduisante de prime-abord, renferme de grandes qualités. Locuste est superbe d'horreur; c'est bien là cette femme hâve, suant le crime et professant la mort; placide et magistrale comme un docteur à l'amphithéâtre, elle suit les convulsions de ce malheureux esclave

qui se tord dans ses chaînes sous l'étreinte d'un poison corrosif. Cette partie du tableau est parfaite. Mais M. Mazerolle n'a pas compris Néron; il en a fait un Vitellius, un garçon boucher aux bras musculeux. Néron, le beau joueur de flûte, le grand sybarite des temps anciens, avait le cœur cruel mais la peau douce, et jamais il ne lui prit fantaisie d'assommer d'un coup de poing le turc des Champs-Elysées. En donnant à son Néron de l'élégance et de la recherche, sans exclure du visage la féroce curiosité de l'élève de Locuste, M. Mazerolle fût resté dans le vrai et il eût ménagé à son tableau un effet d'opposition très heureux. L'exécution et la couleur ont beaucoup d'analogie avec celles de Sigalon, qui a fait aussi une Locuste ; mais là s'arrête l'imitation. Malgré mes critiques, j'applaudis sincèrement à la nouvelle tentative du peintre de Chilpéric et Frédégonde.

Les procédés de M. Mazerolle ne sont pas ceux de M. Magaud ; son *Dante au seuil du Paradis* est bien dessiné; les trois figures ont de la noblesse; les têtes de Virgile et de Stace sont

distinguées ; mais l'ensemble manque de force et la manière est vieille. Il faut chez l'artiste un sentiment d'indépendance, une sorte de puissance individuelle que ne donnent pas les bancs de l'école. M. Magaud tient le dessin ; c'est dans la couleur qu'il doit chercher sa voie.

M. Rigo est encore une victime des traditions scolastiques ; son immense composition représentant le *Baptême de Clovis* donne la preuve d'une facilité d'imagination extraordinaire, et cependant il n'a pas fait un bon tableau. Je ne dis rien de la couleur, qui est froide et beurrée dans quelques parties, et assez chaude dans quelques autres ; mais cette piscine où les Sicambres aux cheveux retroussés à la sauvage, et les Sicambresses, avec ou sans chemises, plongent au grand jour leurs corps et leurs péchés, ne ressemble-t-elle pas un peu trop au lavoir public d'une tribu d'Iroquois? Où est Clovis ? est-ce ce monsieur peu vêtu qui sort de l'eau, ou celui qu'un prêtre enfonce de force en lui poussant la tête? Quel rôle joue ce personnage illuminé qui semble copié sur le Daniel de Ziégler? Tou-

tes questions sans réponses satisfaisantes. Je veux bien que les Sicambres fussent étrangers aux belles manières; mais que les sœurs de Clovis et leurs tendres compagnes aient partagé sans frémir le bain des trois mille compagnons du roi!... choking! Grégoire de Tours en a menti!

Il y a dans un coin mal éclairé et à une hauteur désobligeante, une autre toile de grand style qui méritait une meilleure place : c'est le *Junius Brutus* de M. Ulman. Le vieux romain au cœur de bronze contemple les cadavres de ses deux fils. Il est assis; sa main soutient sa tête et son regard fixe interroge ce néant qu'il a fait à sa propre famille. La composition est d'une austère simplicité; le dessin est correct, la lumière bien ménagée et la couleur satisfaisante. M. Ulman a révélé dans cette toile conscience, sagesse et talent d'exécution ; il a réussi parce qu'il a été simple et vrai.

C'est que la simplicité et la vérité sont deux puissances qui conduisent souvent au succès, non pas à ce succès de cimballes et de grosse-

caisse qui s'attache à quelques noms pendant le règne d'une coterie, mais au triomphe immortel qui suit dans les âges l'homme de génie.

Quoi de plus vrai, de plus simple et de plus puissant que la *Jeanne d'Arc* de Léon Benouville? L'artiste n'a pas eu recours à des procédés excentriques pour produire son effet ; il a traduit fidèlement l'histoire, et comme l'histoire est grande, son tableau est grand. La figure de cette pauvre bergère qui entend *ses voix*, comme elle disait, est d'une réalité saisissante. Evidemment cela s'est passé ainsi. Sous la terreur profonde de cette fille des champs on devine ses combats intérieurs et son inspiration miraculeuse ; tout cela se lit dans ses yeux hagards. L'humble paysanne va saisir sa bannière, et malheur à l'Anglais! Cette page est le linceul de Léon Benouville. Comme tous les grands artistes, il avait un grand cœur ; il aimait l'art, il aimait la patrie, il est mort dans les plis de son drapeau.

On a beaucoup parlé de la *Dalila* de M. Glaize fils ; c'était le fait d'imprudents amis ; je veux

être un sage ennemi. Je suppose que cet artiste est très jeune; son tableau ressemble assez à ces lettres de bonne année, non corrigées par la main du maître, qui réjouissent tant les grands parents. A ce compte, j'applaudis de toutes mes forces à l'enfant prodige ; s'il tient ce qu'il promet (et il a de qui tenir), la France aura bientôt un grand peintre de plus. Mais je ne voudrais pas qu'il se persuadât que son début est le dernier mot de l'art ; l'inexpérience trahit encore ses efforts. La composition est décousue ; en s'éparpillant à droite et à gauche, elle déroute le spectateur. La Dalila ne m'aurait pas séduit, moi qui ne suis pas un juge en Israël. Le Samson est un gros corps à chair molasse, de l'espèce des géants du café Mulhouse, qu'un gamin de Paris renverserait d'une chiquenaude. Les Philistins petits, chafouins, étriqués, ont l'air de singes qui vont sauter à la corde ; et puis les costumes et les attitudes des acteurs impriment à cette scène un caractère grotesque qui n'est peut-être pas d'un goût très épuré.

Voilà bien des critiques, et cependant il reste

à la décharge du jeune auteur un dessin correct, un bon sentiment de la couleur, une imagination vive, un beau nom et l'avenir! Il n'en faut pas tant pour aller aux astres.

9 mai 1859.

V.

PEINTURE ÉROTIQUE. — MM. Baudry, Bouguereau, Lenepveu, Faure, Diaz, Hamon, Voillemot, Gendron, Antigna, Clésinger, de Curzon.

Vénus, Eros, immortelle dualité! Comme le Dieu appelle l'âme dévote, la beauté appelle l'amour; Vénus devait être la mère d'Eros!

Mais ces types primordiaux ne suffisaient pas au génie de l'antiquité. Les astres ont des satellites. Pour rattacher la terre à l'Olympe, Psyché, Pandore, Galathée, Antiope, les Océanides et mille autres créations humaines et célestes à la fois, convergèrent autour de Vénus et d'Eros. Dès lors il y eut des artistes ; la lyre attendrit les pierres, le ciseau et le pinceau cherchèrent la beauté idéale dans la perfection de la forme. Seul et sans partage, le sentiment du vrai beau inspira l'art grec ; seul et sans partage, l'art grec produisit des chefs-d'œuvre.

Je demande à la peinture érotique moderne un reflet de l'art grec, une étincelle du feu de Prométhée, une aspiration vers la Vénus mystique. Je la veux nue, mais pure. D'où vous pouvez conclure que je préfère l'*Antiope* du Corrége aux *Baigneuses* de M. Courbet.

Cette année, la déesse de Paphos a tenté quatre artistes de talent, et si les qualités qui distinguent partiellement leurs œuvres se trouvaient sur la même toile, Vénus n'aurait pas à se plaindre. Ce travail de fusion incombe au pu-

blic intelligent : grâce à MM. Baudry, Bouguereau, Lenepveu et Faure, chaque spectateur va pouvoir se poser en petit Pygmalion, bâtir un temple à son idole et prodiguer l'encensoir à la Cypris de ses pensées.

Si la distinction de la pose, la suprême élégance de la forme et la carnation marmoréenne sont les attributs de la beauté par excellence, la petite Vénus de M. Baudry pourra bien mériter la pomme. Cette séduisante déité fait sa toilette : elle a choisi pour boudoir un couvert de grands arbres dont le rare feuillage n'éloigne pas impérieusement les yeux indiscrets. Elle est belle... comme Vénus ! Ses doigts amenuisés caressent coquettement les flots de sa luxuriante chevelure, et son regard tombe, satisfait, sur le petit miroir d'acier que lui tend Cupidon. Quelques bijoux, quelques lambeaux de soie sont jetés sur le gazon ; elle ne les mettra pas, c'est trop peu pour une déesse, c'est trop pour Vénus.

Vue à distance, cette figure a toute la suavité et toute la vie des divinités de l'école vé-

nitienne. C'est bien vous, Cypris la dorée ; vos chairs gourmandes sont fertiles en mignardises, et, comme dit le bon Regnier, je gage que les Grâces

> Se tiennent toutes par la main,
> Et d'une façon sadinette
> Se branlent à l'escarpolette
> Sur les ondes de votre sein !

Mais si l'on approche, l'illusion s'évanouit. Rien d'arrêté, rien de fini, de la chair et pas de peau ; des encrassements inexplicables, des empâtements raboteux ; par ci par là quelques touches de lumière pour relever l'extrémité des plis du corps ; une jambe droite malheureusement modelée ; un amour gratté et regratté dix fois ; des arbres morts, des feuilles jaunes, des herbes fanées dans le réduit de la déesse qui fait naître les fleurs sous ses pas ! En un mot, une ébauche, adorable si l'on veut, mais enfin une ébauche, et, qui pis est, la bombe d'essai d'un système, la plantation d'un drapeau. Ah ! M. Baudry, votre père Titien savait *finir ;* s'il en est temps encore, revenez à Venise ; nous tue-

rons en votre honneur un des veaux gras de
M. Palizzi.

L'Amour blessé, de M. Bouguereau, a le mérite
d'être peint franchement. Sa Vénus a certainement de la distinction et du charme, mais son
Amour est adorable. Le dessin, le modelé, la
couleur, la fermeté de touche, la pureté d'exécution font de ce morceau une perle fine. La
pose de l'enfant est gracieuse et naturelle. Il
montre à Vénus son pied qu'un cailloux vient
d'écorcher légèrement ; sa petite mine chagrine
est traduite avec une heureuse naïveté. Au
moins le paysage a des feuilles vertes, et l'on
comprend que les délicates divinités de l'Olympe
ne répugnent pas à s'y reposer un instant.

Il faut de la bonne volonté pour découvrir
l'Amour piqué, de M. Lenepveu. On a eu l'idée
de le mettre dans l'angle d'une porte, comme
s'il s'agissait d'une œuvre de pacotille, honteuse
de se trouver en si bonne compagnie. Cependant les antécédents de l'auteur devaient le
protéger, ce semble, contre les rigueurs du tapissier de l'Exposition. Il est, d'ailleurs, mal-

séant de traiter Vénus et son fils avec si peu de cérémonie. Quoiqu'il en soit, j'ai pu reconnaître dans le tableau de M. Lenepveu un parent éloigné de celui de M. Bouguereau. Vénus embrasse l'Amour qu'une guêpe vient de piquer au doigt. Le pauvre enfant tend sa main blessée et cherche dans le baiser maternel un adoucissement à son mal. La composition est jolie et l'exécution élégante. La tête de l'Amour et la poitrine de Vénus sont parfaitement traitées. Mais le ton général est un peu froid et le coloris manque de cette fraîcheur que M. Bouguereau connaît et qui a fait, dans le siècle dernier, les trois quarts du succès des petits tableaux érotiques d'Angélica Kaufmann.

MM. Baudry, Bouguereau et Lenepveu ont été fidèles à la dimension demi-nature si propice aux gentillesses anacréontiques. M. Faure a préféré le grand format. Vénus donne une leçon d'arc au petit Cupidon; ils ont choisi pour cet exercice un charmant bocage tout parfumé d'arbres en fleurs. La mère est debout; elle guide la main du jeune archer fièrement

campé sur un tertre de gazon. Le gaillard en sait déjà long, et gare au cœur de la tourterelle que sa flèche va frapper. La Vénus est peut-être un peu grande ; ses hanches manquent d'ampleur et ses cuisses sont trop longues ; en la voyant, on dirait plutôt d'une fille que d'une femme. Mais à part cette légère critique, l'œuvre de M. Faure est remarquable. La tête de la déesse, avec sa chevelure frisottante et mordorée, est empreinte d'une grâce toute païenne ; son beau corps s'assouplit, se veine, se colore, s'harmonise et se sent vivre de l'éternelle jeunesse. Le groupe est bien disposé, et le dieu malin participe des beautés immaculées de sa mère.

Voilà un talent réel que je me plais à signaler aux chercheurs d'or, à ceux qui ne s'absorbent pas trop dans la religion des réputations faites.

Les uns montent, les autres descendent, c'est la loi. Que fait M. Diaz? Il nous apporte son tribut habituel de Vénus et de Cupidons... mais où est sa verve et son exubérance de couleur?

où est sa fantasia tout espagnole, sa hardiesse d'effets, sa piquante incorrection? où est le Diaz de notre jeunesse?

<p style="text-align:center">Mais où sont les neiges d'antan?</p>

Vous, le Musset de la peinture, vous tendez au Casimir Delavigne! vous voulez endosser l'habit noir, manier le crayon comme un vieux de l'Académie, mettre une figure ensemble!... Il est trop tard; votre démon familier, celui qui chargeait votre éblouissante palette, celui qui ensorcelait vos admirateurs, proteste et se regimbe. Il dérange votre main, il fait grimacer vos visages, il écrase de la craie et du fromage mou sur vos toiles, il promène une truelle égalitaire sur vos chairs cotonneuses, il vous inspire (*horresco referens!*) ces portraits de Mmes F. et S., qui montrent à quelles extrémités peut se porter un coloriste aux abois! Il fait plus encore — il me souffle un atroce calembourg : ô M. Diaz, vous que j'aimais, vous ne me faites plus du Diaz, vous me faites *de la Pena*.

Et M. Hamon! Est-il assez puni? comprend-il, à la fin, qu'on ne veut plus de logogriphes athéniens, de poupées spartiates, de guignolage grec? est-il bien persuadé que personne n'ouvrira à son *Amour en visite?* Voilà pourtant où conduisent les abstractions bouffonnes, les parades sérieuses trop longtemps prolongées! Cependant M. Hamon, avec son talent fin, correct et spirituel, n'était pas né pour faire éternellement la culbute à la porte du phalanstère Gérôme. Il pourrait encore, s'il dépouillait le vieil homme, entrer en maître dans la grâce sans afféterie ridicule, et dans la philosophie sans enfantillage. Qu'il veuille donc! je lui réponds du public.

Ne touchons pas au *Zéphyr* rose et diaphane de M. Voillemot; il tomberait en poussière comme un papillon. Voilons-nous la face devant *les Baigneuses* de M. Antigna; j'ai horreur des vipères. Saluons, en passant, l'*Eve* colossale et magistrale de M. Clésinger, et gardons nos dernières lignes pour la *Psyché* de M. de Curzon.

La légende poétique de Psyché a déjà défrayé bien des peintres. M. de Curzon, en homme d'expérience, n'a pas voulu reproduire un épisode trop exploité. Psyché revient des enfers ; elle rapporte la cassette de beauté dont Proserpine l'a chargée pour Vénus. Les premières blancheurs de la lumière terrestre caressent son visage ; elle bénit cette douce lueur qui lui rend l'espérance (*repetitâ atque adoratâ istâ luce*), et tout en pressant le pas, elle sent naître dans son cœur une curiosité téméraire (*mente capitur temerariâ curiositate*). M. de Curzon a développé avec un rare bonheur cet argument d'Apulée. De prime abord son tableau plaît ; la couleur est harmonieuse et le passage des ténèbres épaisses aux clartés douteuses ne pouvait pas être mieux observé. La figure qui reçoit la lumière de face se détache sans secousse de la masse des ombres. Il ne reste de l'enfer que les silhouettes de Pluton et de Proserpine dessinées, dans l'éloignement, par le feu éternel. La jeune épouse de Cupidon n'est pas encore rassurée, elle a hâte de quitter ces lieux mau-

dits, et pourtant elle s'avance avec une précaution craintive, comme si chaque pas cachait une embûche. Ses beaux yeux plongent avec avidité dans cette vapeur lumineuse qui lui annonce le terme de sa dangereuse mission. La *téméraire curiosité* qui faillit lui coûter la vie ne se lit pas encore dans son regard, mais à la manière dont ses mains cajolent la précieuse cassette on devine les avant-coureurs d'une tentation à laquelle nulle femme ne voudrait résister.

Le dessin de M. Curzon est plein d'élégance, de correction et de style. Son exécution consciencieuse décèle l'amour du vrai, l'horreur de l'à-peu-près et l'éloignement des partis pris d'école. Cet artiste s'est placé très-haut dans l'Exposition de 1859. Je le retrouverai en tête de la peinture typique, du paysage italien et de la peinture monumentale. Qu'il accepte toujours ce petit à-compte d'éloges ; je ne suis pas assez riche pour le payer en une seule fois.

17 mai 1859.

VI.

Peinture typique : MM. Hébert, de Curson, Adolphe Lehmann, Landelle.

Peinture romanesco-historique : MM. Gérome, Gustave Boulanger, Mottez, Muller, Heilbuth, Hamman, Comte, Roux, Laugée, Leray, Housez, Ulisse, Ravel, Caraud.

Il existe dans la peinture moderne une petite église, mais si petite qu'elle ne possède pour ainsi dire que son desservant. Je l'appelle *typique*, M. Hébert en est le pontife. On avait toujours cru que le moyen le plus sûr d'intéresser et d'émouvoir était de retracer avec le pinceau des scènes historiques, romanesques ou familières ; jusqu'à présent le drame, le mélodrame, la tragédie, la comédie, le vaudeville, passaient du théâtre sur la toile avec l'éternelle mission

de corriger les mœurs ; M. Hébert a changé tout cela, et comme le succès légitime l'audace, il a eu raison. Il n'a pas besoin d'action ; il ne lui faut qu'un personnage sans nom, sans histoire, et de ce personnage inconnu il fait un tableau immense par la pensée comme par la taille, un poème dont les péripéties se déroulent actives et poignantes dans l'esprit du spectateur.

— Mais, dira-t-on, c'est une étude dans le genre de Dumont-le-Romain ou de Lebarbier l'ainé. Il y a des principes aussi sûrs qu'une règle de trois pour exprimer, par une simple grimace faciale, toutes les passions du cœur humain. — A d'autres ; M. Hébert ne dessine pas au crayon rouge comme les habitués de la ci-devant Académie; il ne cherche pas son effet dans une grimace ; il est poète et il fait des élégies. Qu'importe que ses acteurs ne procèdent que par monologues ! C'était le rôle du chœur antique, et sur le masque impassible du vieillard inspiré par Sophocle se lisaient toutes les fureurs de la multitude.

Donc M. Hébert a rencontré dans les rochers

des États romains une population pauvre, au teint bistre, aux traits étranges, qui s'étiole rapidement sous l'inclémence d'un climat délétère. Au bout de quelques années, il ne reste plus aux filles de ce pays que des yeux et des cils — mais des yeux à recoudre et des cils à faucher — et une mélancolie *sui generis*, résolue et ne pleurant jamais, quoique douce et résignée. On croit lire dans ces têtes — peut-être vides — tout un passé de luttes et de défaites, d'illusions en déroute, de malheurs accumulés : la misère, la maladie, la mort, l'amour, en un mot tout ce que l'on recherche lorsqu'on a soif d'émotions tristes. Tels sont les types préférés par M. Hébert. Nous connaissions déjà les *Filles d'Alvito*, les *Fienarolles de San-Angelo*, *Crescenza à la prison de San-Germano ;* nous avons cette année *les Cervarolles* et *Rosa Nera*, un grand et un petit tableau.

Une jeune cervarolle, son vase de cuivre sur la tête et sa main droite sur la hanche, descend les escaliers escarpés de la fontaine ; près d'elle est un enfant portant un petit baril ; par der-

rière une autre cervarolle remonte avec sa charge d'eau et va franchir la porte taillée dans le roc qui donne accès au village. La facture de ce tableau est des plus distinguées; le sentiment surabonde et la couleur est excellente; seulement les premiers plans ne sont pas peints avec assez de fermeté, et les figures ont quelque peine à se détacher du rocher schisteux à zônes colorées qui pleure dans le fond. Si simple, si peu historique, si genre qu'elle soit, cette composition remplit fièrement son énorme toile. Le personnage principal a quelque chose de si étrangement grandiose; ces grands yeux, cette bouche de forme dédaigneuse, ces joues encore juvéniles, ce front saillant, cette tournure cambrée, ont tant de caractère et d'âpre poésie, qu'ils seraient à l'étroit dans un plus petit cadre. M. Hébert est dans le vrai : on ne peint pas une cervarolle comme une vachère de la Brie pouilleuse. Mais, que dit, que pense cette jeune fille; quel a été son passé, quel sera son avenir? Libre à vous et à moi de le déduire de son visage. M. Hébert est comme

Quintilien : il raconte, il ne prouve pas.

Pourquoi ce maître n'a-t-il pas accordé les honneurs d'un large châssis à sa *Rosa Nera ?* Mieux que *les Cervarolles*, la Rose Noire à la fontaine méritait les grandes entrées de la grande peinture. Il y a sans doute quelque légende locale à propos de cette pauvre fille desséchée comme une plante dans l'herbier. Je ne la sais pas, mais je la raconterais. Seule, en haillons, assise dans un coin de la grotte en attendant son tour de fontaine, la Rosa Nera pense ; son visage décharné est plus misérable que ses vêtements en lambeaux, son cœur est plus misérable que son visage ; elle est rongée par la fièvre et par quelque amour impossible; la mort a passé par là. Si M. Hébert a cherché un succès de larmes, il l'a complétement obtenu : sa Rosa Nera est navrante.

Singulière idée cependant que d'imprégner à perpétuité sa vie du souvenir méphitique des Marais-Pontins! Je ne connais pas M. Hébert, mais je doute qu'il ait jamais le teint frais s'il continue à vivre dans la *mal'aria* de son atelier.

M. de Curzon nous donne aussi un type italien de grandeur naturelle, mais celui-là reflète autant de douce quiétude et de sérénité que l'autre concentre d'amertumes et d'orages. *Une jeune mère de Picinesca* dévide sa laine auprès du berceau de son nouveau-né; sa belle figure couronnée de cheveux d'or respire dans toute leur plénitude le bonheur et l'amour maternel; l'élégance de son costume atteste que la prospérité a visité sa demeure, véritable demeure italienne où la Madone coudoie le tambour de Basque. La peinture de M. de Curzon, je crois l'avoir déjà dit, est austère et sérieuse; elle est vraie, puissante et calme comme la nature qu'elle affectionne; elle ne fait bon marché ni de la couleur ni du dessin, mais elle cherche avant tout le style. La femme de Picinesca est sans contredit une des meilleures pages de l'Exposition.

Ma foi! vive la joie et les pommes du jardin des Hespérides! M. Rodolphe Lehmann fait aussi des Italiennes sur le grand patron, mais en plein carnaval romain, à un balcon du Corso.

Ses *filles de Procida, d'Albano et de Nettuno* sont basquinées, soutachées, lamées d'or, fleuries, calamistrées à faire honte aux plus belles dames du *Journal des Modes ;* — et cependant, je ne sais pourquoi je les soupçonne moins authentiques que les Italiennes de MM. Hébert et de Curzon ; je le désire même pour le repos du vilain sexe de Nettuno, d'Albano et de Procida. Un pays où les filles auraient les yeux que M. R. Lehmann prête à ses Italiennes ne serait pas habitable. Mais à Paris, à l'Exposition, où tant de magots et de magottes font la moue dans leurs cadres dorés, il est toujours agréable de rencontrer une jolie tête — fût-elle même destinée à tourner le soir dans la montre d'un coiffeur. Toutefois, à ces enchanteresses de Procida et autres lieux, je préfère les *Mendiantes romaines* du même peintre. Il y a du caractère, de la vérité et de belles qualités d'exécution dans cette page.

Mention honorable, en passant, aux *Deux Sœurs d'Alvito,* de M. Landelle.

Puisque je me suis embarqué dans un sys-

tème de classifications digne de Cuvier, je placerai à côté de la peinture *typique*, qui se fait grande quoique née petite, la peinture *romanesco-historique*, qui pourrait aspirer aux plus vastes proportions et qui se complait dans une modeste toile. Ce sous-genre de la peinture historique a été cultivé par-ci par-là dans tous les siècles; mais M. Robert Fleury lui a donné depuis trente ans un développement qui a presque abouti à l'absorption de la grande peinture. Les peintres romanesco-historiques cherchent ordinairement leur vie chez les chroniqueurs, dans les mémoires, dans Walter-Scott, dans Alfred de Vigny; ils aiment surtout les petits faits du moyen-âge ou des temps modernes qui prêtent à une mise en scène ingénieuse, abondante en costumes et en portraits; ou, s'ils reculent vers l'antiquité, comme M. Gérome, ils en font des pages d'érudition à insérer dans le Recueil de l'Académie des Inscriptions et Belles-Lettres.

Ce n'est pas à dire, cependant, que M. Gérome ne s'adresse qu'aux érudits. Son *Roi Can-*

daule, il est vrai, ne pourrait guères être jugé que par M. Beulé ; car, à commencer par la reine métallique qui ôte sa chemise, les personnages ne sont que les occasions du mobilier ultra-grec de l'imprudent roi de Lydie. Mais son *Ave César*, outre la couleur locale qui est merveilleusement observée, révèle un côté dramatique des plus saisissants. Les arènes sont encombrées de spectateurs ; Vitellius étale la splendeur de son embonpoint dans la loge impériale ; une *cuadrilla* de gladiateurs conduite par l'impressario vient faire à César le salut d'usage, tandis que les esclaves armés de crocs débarrassent le terrain des cadavres des combattants. L'exécution de M. Gérome, savante, pure, correcte, empreinte de grandeur antique devait exceller à traduire cette scène de *réjouissance;* il l'a rendue avec une vérité froide et cruelle comme la lame d'un glaive. Ses arènes sont splendides, ses gladiateurs savent mourir dans les règles et le peuple-tigre peut se pourlécher les lèvres à l'odeur du sang élégamment répandu.

La *Lesbie* de M. Gustave Boulanger, une perle néo-romaine, atteste peut-être de moins fortes études archéologiques, mais elle témoigne d'un talent fin, élégant, mesuré, en garde contre le laisser-aller et contre la sécheresse et qui apprivoise le spectateur comme faisait Circé, en le charmant.

Je voudrais en dire autant de la *Phryné* et du *Xeuxis* de M. Mottez; mais hélas! cet artiste n'est que le faux nez de M. Ingres.

S'il est une peinture qui rompe en visière avec l'école Ingres-Gérome, c'est bien celle de M. Muller. Ce maître a de l'accent et de l'éclat autant que peintre de l'époque, mais il tombe dans le brun rouge et il ne serre pas suffisamment son dessin. Sa *Proscription des jeunes Irlandaises* qui, par parenthèse, ressemble pour la composition à une vignette de Tony Johannot, a, sans doute, de bonnes parties; le lieu de l'action est bien trouvé; l'aspect lugubre du ciel donne le frisson; l'embarquement forcé de ces pauvres filles arrachées aux bras de leurs mères, la férocité des soldats et l'accablement

des victimes inspirent un sentiment de pitié profonde ; quelques figures sont bien exécutées ; mais que d'endroits lâchés, quel faire déguenillé, surtout dans les seconds plans ! on dirait d'un Luminais de 1859.

Il y a plus de rigidité de crayon et un meilleur emploi du pinceau dans le *Lucas Signorelli* de M. Heilbuth. La contemplation muette du vieux peintre devant le corps de son fils a quelque chose de très émotionnant. Le cadavre en raccourci est savamment étudié ; les figures accessoires sont bien à leur place ; l'exécution est soignée, la couleur est riche. Je me dispenserai de parler des autres tableaux de M. Heilbuth ; on connaît le proverbe *qui peut le plus peut le moins.*

C'est encore une bonne et sage peinture que l'*André Vésale* de M. Hamman. Ce peintre avait été fort heureux une première fois avec le célèbre anatomiste ; la seconde épreuve, malgré les préjugés contraires, ne lui a pas été moins favorable. André Vesale n'étudie plus devant le Christ ; maintenant il enseigne, et il a pour

auditoire les plus illustres savans de l'Europe. M. Hamman a su varier ses personnages, les grouper avec art et leur donner une expression vraie quoique diversement traduite. Son Vesale a le calme et la dignité d'un maître confiant dans sa parole. Correcte sans sécheresse et chaude sans tons criards, cette peinture n'est peut-être pas très impérative. Elle suit bonnement mais bravement le sentier battu par M. Robert Fleury. Dans les arts comme à la guerre il faut de vaillants soldats sous les ordres des grands capitaines.

Les qualités de M. Hamman se retrouvent avec un sentiment encore plus intime et plus précieusement rendu dans son *Stradivarius* en méditation.

Puisque nous parlons des élèves directs et indirects de M. Robert Fleury, en voici un qu'il ne reniera pas. M. Comte est son fidèle Achate, et il a prouvé plus d'une fois que l'héritage du maître ne tomberait pas en quenouille. On est donc en droit d'exiger beaucoup de lui. Franchement, je ne trouve pas qu'il ait été très heu-

reux cette année avec son *Alain Chartier*. Les personnages, sans en excepter Marguerite d'Ecosse, sont d'une exécution sèche et peu avenante; les figures du second plan, de tournure tant soit peu grotesque, ne prennent qu'une très-légère part à l'action. Il est vrai que cette action est à peine indiquée et qu'il n'est pas encore bien prouvé, malgré la moue de la princesse, qu'elle veuille embrasser le trouvère endormi. Je fais donc assez bon marché du sujet, mais je déclare que le cloître construit par M. Comte ne serait pas indigne de Hubert Robert ou de tout autre monumentiste insigne.

L'Episode de la Fronde, ou plutôt la confession forcée du chancelier Seguier, de M. Roux, attire à bon droit les regards. Cependant la composition, quoique très intéressante, me semble un peu décousue. La duchesse de Sully, placée de manière à entendre la confession de son père, absorbe trop l'attention pour un personnage accessoire. Puis la figure de cette dame a quelque chose de trop rond et d'un blanc trop mat, et ses yeux sont d'un émail qui rappelle

les têtes en porcelaine des poupées d'Allemagne. Mais, après tout, cette toile très habilement et très consciencieusement peinte est assez riche en grandes qualités pour se permettre quelques légers défauts.

Maintenant, saluons par un ban général le *Christophe Colomb* de M. Laugée, artiste auquel nous dirons deux mots en appréciant les réalistes; le *Don Alonzo Guzman au siège de Tarifa* de M. Leray, tableau hardiment brossé; la *Marie Stuart* et *la Mort d'Henry IV* de M. Housez, toiles qui, par leur heureuse composition et leur sagesse de facture, méritaient une meilleure place au salon; *la mort de François II* de M. Ulisse, bon tableau, à part le poing fermé par trop dramatique du duc de Guise et le villebrequin d'Ambroise Paré; le *Mazarin chez M^me de Chevreuse* de M. Ravel, œuvre estimable et finement touchée, et, enfin, la *Représentation d'Athalie* de M. Caraud, qui, cette fois, a mis une sourdine aux vocalises trop éclatantes de son habile pinceau.

<p style="text-align:right">29 mai 1859.</p>

VII.

Peinture de genre. — M^me Browne, MM. Bouguereau, Cabanel, Brion, Gendron, Landelle, Penguilly-Lharidon, Knauss, Hubner, Anker.

Peinture de genre. — Voilà encore une locution de boutique qui déroute les linguistes les plus ferrés. Il faut savoir qu'autrefois, — sous le règne de la première académie, — on spécifiait bien ou mal le genre adopté par chaque artiste ; on disait *peintre d'histoire, peintre de batailles, peintre de bambochades, peintre dans le goût des modes du temps, peintre de fêtes galantes, peintre de sujets modernes, etc.* Mais, à partir de la réaction David, l'histoire, dans sa superbe, ne voulut plus être un genre, la dignité des dieux de l'Olympe et des héros grecs et romains en

eût souffert ; elle fut l'histoire tout court, et elle flagella du nom de *genre* toute peinture à personnages qui n'était pas sienne. D'où il résulta qu'à la stupéfaction des Jourdains d'atelier, tout ce qui n'était pas histoire fut genre, et tout ce qui n'était pas genre fut histoire.

Aussi le genre est-il devenu un bazar de marchandises mêlées et de toutes provenances, une Babel de sentiments, un empire d'Autriche où toutes les nationalités du goût et de l'esprit s'étonnent de se trouver ensemble. Je vais essayer de mettre un peu d'ordre dans ce cahos, en assemblant et comparant entre elles les peintures qui semblent conçues dans la même pensée.

La foule assiége à juste titre le grand tableau de M^{me} Henriette Browne, représentant *les Sœurs de Charité.* Une jeune religieuse tient sur ses genoux un enfant malade ; au second plan une autre sœur prépare une potion. Je ne crois pas qu'il soit possible de répandre sur la toile une expression plus touchante. La charité déborde dans ces deux têtes de religieuses ; mais la charité douce, sans ostentation, qui trouve sa

récompense en elle-même, la charité faite femme, la charité des filles de saint Vincent de Paul. L'exécution générale de ce tableau est bonne; cependant je ne puis m'empêcher de signaler un peu de mollesse dans le modelé des mains de la jeune sœur ; je trouve aussi que sa tête nage dans une transparence exagérée. Les étoffes et les accessoires sont irréprochables et la couleur est d'une grande vérité. Tout en admirant le talent de M^me Browne on s'étonne que sous le pseudonyme de l'artiste se cache une des plus charmantes femmes du grand monde. C'est qu'on ignore que l'art est pour elle un héritage de famille et que son enfance a dû s'éprendre du beau, à la vue des remarquables portraits signés Sophie Le Bouteiller.

Quelle tristesse profonde dans la page de M. Bouguereau intitulée *le Jour des Morts!* Ce tableau doit son succès non-seulement aux qualités de son exécution, à la distinction des figures et à la simplicité de sa composition, mais encore et avant tout au choix du sujet. Qu'on nous fasse assister à toutes les douleurs histori-

ques ; que toutes les ombres funèbres qui ont un nom, que Juliette, que Béatrix, qu'Ophélia, que Marie Stuart, que Jane Grey soient évoquées avec les signes sanglants de leurs catastrophes, nous avons l'œil sec; que M. Bourguereau nous montre une pauvre veuve et une pauvre fille déposant une couronne sur la tombe d'un époux et d'un père, les larmes nous gagnent. C'est que cette douleur est nôtre, que ces femmes sont nos sœurs et que nous avons tous passé par ce cimetière; c'est que nous sommes frappés comme elles par l'éternelle loi de la souffrance, *crux, lex*! Voilà du réalisme que je comprends et qui me touche.

Il y a aussi une grande vérité dans l'*Enterrement sur les bords du Rhin*, de M. Brion; mais l'intérêt qu'inspire cette scène de mœurs est d'une autre nature. Ici, nous ne sommes plus en jeu d'une manière aussi intime : le paysage, les costumes, l'action parlent autant à nos yeux qu'à notre cœur. Une barque se détache de la rive ; elle va porter sur le bord opposé du fleuve le cercueil d'un parent bien aimé que ses plus

proches accompagnent. Une partie de l'assistance, restée sur la berge, donne un adieu muet à celui qui n'est plus. On distingue dans le brouillard les silhouettes des porteurs, et à l'arrière plan le clocher de l'église. Cette peinture est empreinte d'une couleur locale des plus prononcées ; quoiqu'un peu plate, elle est franchement travaillée, surtout dans les ombres, et elle témoigne d'une grande habileté de main.

L'élégie de M. Cabanel, — *la Veuve du maître de chapelle*, — ne doit pas être passée sous silence. La pauvre veuve, la vieille mère, les enfants sont dans la chambre vide ; la jeune fille est à l'orgue, elle chante l'air favori de son père ; elle pleure, ils pleurent tous... M. Cabanel excelle à faire vibrer la fibre mélancolique : sa composition est toujours élégante, son dessin toujours correct, sa couleur harmonieuse ; son talent, qui a du rapport avec celui de MM. Landelle et Jalabert, est fort goûté, parce qu'il se met à la portée de tout le monde, parce qu'il est aimable et poli ; or, si la politesse coûte peu, elle rapporte beaucoup, dit le proverbe.

Les gondolles sont tellement usées depuis le fameux *Soir* de M. Gleyre, que M. Gendron aurait dû chercher un autre véhicule pour ses *Funérailles d'une jeune fille à Venise*. Mais, bien que cette vétille m'offusque, je me plais à reconnaître dans ce tableau la poésie habituelle au peintre des *Ondines*.

Mettons cette lugubre revue sous la protection du *Génie funèbre* de M. Landelle, et passons par *la Danse macabre* de M. Penguilly-Lharidon, pour arriver à une danse plus réjouissante, à *la Cinquantaine* de M. Knauss.

Un ménage de bons fermiers allemands célèbre sa cinquantaine sous l'ormeau. Tandis que quelques convives faméliques achèvent de ronger les jambons, les vieux mariés ouvrent le bal, au grand ébahissement de l'assistance qui se compose des notables, des parents, de trois générations d'enfants, du maître d'école et de la jeunesse du village. Le papa, dont la belle tête couronnée de longs cheveux blancs se redresse comme le cheval de Job, tient à montrer la vigueur de ses jarrets. La bonne femme, toute

boulotte, se laisse rouler avec complaisance, en offrant à l'admiration de l'assemblée une mine fleurie,

> Qui semble de choucroûte et de bière nourrie.

Tous les personnages qui composent cette scène méritent d'être étudiés ; mais, après les héros de la fête, je signalerai comme de vrais chefs-d'œuvre la jeune femme qui allaite un enfant, type d'une fraîcheur singulière et cependant connue sur les bords du Rhin ; le vieux maître d'école dont le geste est excellent, et un jeune garçon et une jeune fille qui se tiennent enlacés, figures d'une suavité sans pareille.

M. Knauss expose en France depuis quatre Salons, et depuis quatre Salons il est le lion de l'endroit. Le jour de l'ouverture, tout Parisien bien appris cherche son Knauss ; il fait queue pour en apercevoir un coin et lorsqu'il a conquis cette satisfaction au prix d'un chapeau enfoncé, il se rengorge et s'en va disant partout : Avez-vous vu le Knauss? Cet engouement est jus-

tifié. En frisant la charge sans y tomber, en émaillant ses toiles des types les plus variés et les plus vrais, en introduisant même par-ci par-là une pointe de sentiment dans ses groupes, M. Knauss plaît à ceux qui rient comme à ceux qui pensent; il est le bien venu en Attique comme en Béotie. Son exécution serait parfaite s'il savait se corriger d'une certaine tendance vers l'aquarelle, surtout dans le paysage, et de l'habitude qu'il a prise de fabriquer les vêtements de ses personnages secondaires au moyen de bavures colorées qui ressemblent aux coulées sur ivoire de quelques miniaturistes anglais. M. Knauss est assez fort pour ne rien sacrifier; la nature ne sacrifie rien.

Il y a beaucoup de naïveté et d'observation dans le *Jeune marin rentrant dans sa famille*, peinture un peu savonneuse de M. Hubner.

L'*Ecole de village dans la Forêt-Noire*, de M. Anker, est encore une bonne étude de mœurs. Ce thème n'est pas neuf, mais la variation nouvelle de M. Anker le rajeunit un tant soit peu. Cet artiste, qui dessine et peint bien, sait donner

à ses figures une expression très heureuse. Le visage de son magister est empreint d'un tel désespoir, d'une horreur si profonde pour les affreux gamins confiés à sa férule, qu'il faut que le peintre ait vu la scène par le trou de la serrure. De pareilles choses ne s'inventent pas.

J'en dirais presque autant du *Jeu de quilles dans la Forêt-Noire*, de M. Brion. Le jeu de quilles n'est pas un trait de mœurs ; on le trouve chez les Picards comme chez les Normands, chez les Beaucerons comme chez les Alsaciens ; mais on ne trouve pas partout les joueurs de la Forêt-Noire avec leurs figures prises sur le fait, leurs souquenilles traditionnelles, leurs culottes courtes, leurs grands chapeaux et leur robuste soif de bûcherons buveurs de bière. M. Brion, je me plais à le constater, est un touriste très observateur. Il serait réaliste à Carlsruhe.

11 juin 1859.

VIII.

SUITE DE LA PEINTURE DE GENRE.

Réalistes : MM. Millet, Breton, Laugée, Hédouin. Ad. Leleux, Salmon, Gérard, Raynaud, Jundt, Mercier, Haffner, Luminais, Ed. Frère, Bonvin, Armand Leleux, Van Muyden, Guillemin, Trayer, Hillemacher, Toulmouche, M^{me} Browne, MM. Loire, Meyer de Brême, Ten Kate, Constant Petit, Pezous, Sain, Villain, Patrois, Fortin.

Puisque j'ai prononcé le mot de *réalisme*, ce mot qui, emmanché dans le grattoir de M. Courbet, a failli occir l'Apollon du Belvédère, je vais essayer d'en donner l'explication. Pas n'est besoin pour cela de remonter à Abeilard et à Guillaume de Champeaux ; le drapeau de M. Courbet n'a rien de commun avec celui de M. Hauréau. Je suppose qu'en langage d'atelier réalisme signifie reproduction fidèle et

sincère des scènes de la vie réelle, peinture de
cette vie par le côté absolu et non par l'accident, proscription de la convention, de l'arrangement, de l'épisode purement individuel, de
tout ce qui est du domaine de l'imagination.
Or, comme la vie morale et physique est un
mélange de richesse, de médiocrité et de misère, le devoir du peintre réaliste est d'accepter
aveuglément les unes et les autres, sans corriger
ni empirer la situation.

Malheureusement toute réaction dépasse
son but. La haine de la nature arrangée fit
exalter la nature dérangée ; on avait abusé du
beau de convention, on se délecta dans l'ignoble. C'est ainsi que M. Courbet, tout le premier,
avec ses *Baigneuses* et ses *Demoiselles des bords
de la Seine*, n'a fait que du mauvais réalisme,
car il n'a donné ni *la moyenne exacte* de la carnation féminine moderne, ni *la moyenne exacte*
des mœurs féminines modernes. Il a peint des
êtres déclassés par la forme comme par l'esprit ; il est tombé dans l'exception. Je cite
M. Courbet, quoiqu'il n'ait pas exposé, parce que

son exemple fait chaque année une victime. C'était M. Verlat en 1857, c'est M. Millet en 1859.

Cet artiste a eu le courage de se proclamer l'auteur d'une *Femme faisant paître sa vache*, qui dépasse tout ce que le réalisme outré à jamais produit de plus hideux. Je doute qu'à la Salpêtrière, dans la division des gâteuses, on trouve un type plus affreusement ignoble, plus dégradé, plus animal que celui de la gardeuse de vaches de M. Millet ; c'est à se demander si ce n'est pas la vache qui garde la femme ! quel plaisir peut-on éprouver à étaler dans un lieu public une semblable horreur, et quel enseignement prétend-on en tirer ! que cette pauvre bête à deux pieds existe dans une vacherie quelconque, soit ; mais alors n'intitulez pas votre tableau : *Femme faisant paître sa vache ;* dites : *Portrait de la nommée une telle, vachère à tel endroit.* En faisant d'une idiote le type absolu des vachères de France, vous êtes moins dans le vrai que cet Anglais qui écrivait sur son calepin de voyage : « Ici, tous les chiens mordent, et toutes les femmes sont rousses. »

Les adeptes du réalisme, il faut le reconnaître, ne tombent pas tous dans ces excès. Il en est plusieurs qui étudient la nature sans parti pris, pour ce qu'elle est, dans sa beauté comme dans sa laideur. Les uns consacrent leur talent à la peinture des mœurs du village ; je remarque dans ce groupe MM. Breton, Laugée, Hédouin, Ad. Leleux, Salmon, Guérard. D'autres fréquentent la mansarde, l'atelier et le salon ; ce thème plait en particulier à MM. Ed. Frère, Bonvin, Van Muyden, Arm. Leleux, Trayer, auxquels, si je ne craignais d'irriter les fanatiques d'exécution réaliste, je joindrais deux antipodes : MM. Hillemacher et Toulmouche.

M. Breton, que son beau tableau de la *Bénédiction des Blés en Artois* a placé à la tête des réalistes campagnards, est le Balzac de la commune de Courrières. Grâce à lui, nous connaissons les us et coutumes des habitants de cet intéressant village du Pas-de-Calais, et nous pouvons, si telle est notre envie, y choisir un gîte pour nos vieux jours. Aussi bien, le pays, s'il n'est pas très pittoresque, ne chôme pas ab-

solument de verdure ; les cabarets sont fertiles en chopes de bière, les terres en céréales et en oléagineuses; les blés de 1856 étaient magnifiques, et les épis recueillis par les glaneuses témoignent en faveur de la récolte de 1858; l'église a bon air, les maisons se campent assez crânement sur leurs murs de beauge ; on rencontre quelques beaux brins de filles dans les rangs des demoiselles de la confrérie et même parmi les robustes travailleuses des champs; j'accuse les hommes de deux défauts mignons : *gula et pigritia*, mais je les crois bons diables et fort soumis aux arguments sans répliques que leurs douces moitiés possèdent au bout des bras; la tenue de la population aux exercices religieux est des plus édifiantes, et la queue d'un petit vieux marguillier à culottes courtes démontre clairement que les Artésiens ne méprisent pas les anciennes modes. Il y a donc beaucoup de bon à Courrières, et le talent de M. Breton a bien fait de s'y acoquiner. Les quatre tableaux de cet artiste : *le Lundi*, *une Couturière*, *la Plantation d'un calvaire*, et *le Rappel des gla-*

neuses, sont extrêmement remarquables ; ils réunissent à la variété, à la vérité et à l'heureux choix des types, une grande correction de dessin et une couleur chaude au besoin et toujours harmonieuse sinon très-éclatante. L'œil sur la toile on découvre un peu de sécheresse dans les contours, mais à distance convenable ce défaut disparaît et donne aux groupes un relief surprenant ; on dirait presque d'un effet de stéréoscope. A la couleur près, la manière de M. Breton a beaucoup d'affinité avec celle de Léopold Robert, et j'aime tout autant, malgré ses haillons, la glaneuse à la gerbe du tableau du *Rappel*, que la mieux attifée des moissonneuses du peintre des Marais-Pontins.

Louer M. Breton, élève de Drolling, ce n'est pas blâmer M. Laugée, élève de Picot. Inspirés par le même ciel, par la même nature, par le même sentiment du vrai, ces deux artistes se sont rencontrés dans une similitude d'exécution d'autant plus heureuse qu'elle ne résulte pas d'un procédé d'école mutuelle. *Le déjeuner des cueilleuses d'œillettes* est à coup sûr une très

bonne page et dont j'ai signalé à l'avance toutes les qualités en parlant des peintures de M. Breton. Seulement je n'aperçois pas en quoi le déjeuner des cueilleuses d'œillettes diffère de celui des autres paysannes du canton, et quel intérêt puissant s'attache à l'ordinaire du matin de ces pauvres femmes. Peut-être M. Laugée eût-il mieux fait de peindre ses Picardes en plein exercice de leurs fonctions de cueilleuses; — mais il ne faut pas chicaner un peintre sur les sujets de son choix, — à moins toutefois qu'en voyant son tableau des *Maraudeurs*, on ne reproche à M. Laugée, par un déplorable abus de la langue, d'aimer trop *les mauvais sujets*. Il y a, en effet, dans cette charmante petite toile, un jeune vaurien qui finira sur l'échafaud, si le martinet du maître d'école n'y met bon ordre.

Le Semeur de Chambaudoin (Loiret), de M. Hédouin, est trop fort pour moi. Franchement, ce tableau, si parfaitement réaliste, n'a rien à démêler avec une Exposition de Beaux-Arts; sa place est au comice agricole d'Orléans. Mais, en revanche, *la Porchère* du même village,

avec sa frétillante compagnie de grouins roses
ne laisse pas de tenir une place d'élite au Salon
Je ne dirai rien du *Berger de Chambaudoin* qu
fait fabriquer ses moutons par un boisselier d
la Forêt-Noire ; c'est à la justice d'en informer

M. Adolphe Leleux cherche la nature dans l
pochade, et ses à-peu-près, quoique souven
heureux, ne sont pas faits pour contenter le
purs. Mais s'il n'est pas réaliste par la main,
l'est par la tête ; ses *Moissonneurs bas-bretons*
ses *Bucherons bourguignons* sont bien de leur pays

Les dindons ne suffisent plus à M. Salmon
pâté d'anguilles ! il se délecte dans une *Récol*
de pommes de terre. Son tableau est bien com
posé, très soigné comme exécution, et aussi in
téressant qu'un pareil sujet le comporte. Pour
quoi l'a-t-il revêtu d'une sorte de poussièr
granulée d'un ton gris-argentin qui scintille a
soleil ? Ce défaut est plus sensible encore dan
le *Pâturage dans la vallée de l'Eure* et dans l
gardeuse de dindons du même peintre. C'est un
invention pour laquelle M. Salmon fera bien d
ne pas prendre un brevet.

M. Guérard a fait preuve d'un grand talent d'observateur et de coloriste dans sa *Messe du matin à Monterfil*. Ses figures sont d'une naïveté toute bretonne; on peut être sûr qu'il n'a pas ajouté un iota à la nature, pas même au profit du beau sexe de la paroisse. Le côté des hommes est irréprochable ; celui des femmes est un peu lâché, un peu incorrect ; mais les malheureuses ont de si mauvaises couturières !

Citons encore M. Reynaud, dont *les Hirondelles d'hiver* attestent un bon sentiment de coloriste ; M. Jundt, qui, dans son *Invitation à la noce*, a mis en scène des types badois d'une vérité surprenante ; M. Mercier, l'auteur du *Loto à bord*, une vraie peinture de matelot ; M. Haffner, que les exigences du saint-simonisme réaliste avaient jadis condamné à la culture des choux, et qui a exposé un rude panneau décoratif intitulé *la Pêche*, et enfin M. Luminais, le peintre du *Cabaret breton* et de *l'Epave*, qui s'annonçait en maître il y a quelques années et qui est en train de se noyer dans la couleur : c'est que la couleur exagérée est une ivresse fu-

rieuse qui rend incapable de tout dessin, de tout modelé, de toute correction, qui jette en plein dans le laid conventionnel et qui finit par troubler la raison artistique. L'Exposition de 1859 en offre de grands et lamentables exemples.

Je ne m'appesantirai pas longtemps sur le groupe des réalistes d'intérieur ; la plupart ont fait leur réputation et n'y ont rien ajouté par leurs nouveaux ouvrages. M. Edouard Frère, l'un des plus estimables et des plus estimés, n'a donné que de toutes petites toiles, dont deux : *les Petits frileux* et *la Leçon de tambour*, sont particulièrement jolies. M.. Bonvin, vrai, mais dur et noir dans *la Ravaudeuse* et *le Liseur*, a plus de moelleux et non moins de naïveté dans *la Lettre de recommandation*. L'exposition de M. Armand Leleux a son intérêt habituel : *La Jeune fille endormie, le Message, la Leçon de couture* révèlent comme toujours un véritable esprit d'observation et une grande habileté de pinceau ; j'ajouterai que ce peintre a moins abusé des ombres que de coutume. *L'Ecole de*

petits enfants à Albano, de M. Van Muyden, est un charmant ouvrage et tout-à-fait digne par la simplicité de sa composition, sa délicatesse de touche et sa couleur ravissante des précédents tableaux de cet habile artiste. *La Visite du curé* me séduit moins, mais *le Corridor du couvent de Pallazualo* et *Frère capucin* n'ont rien à envier à *l'Ecole.* M. Van Muyden fait bien d'exploiter sans relâche Albano ; le ciel italien lui sourit. M. Guillemin s'est maintenu à la hauteur de sa réputation de propreté et d'habileté dans *Les Bleus passent,* intérieur breton en 1793.

Un tableau plus important, — *la Famille, époque des vacances,* — vaut à M. Trayer un succès plus décisif. La famille est réunie dans un grand et riche salon de château ; les jeunes filles et les jeunes femmes travaillent, une mère montre son dernier né au grand père et à l'aïeule, les maris prennent part à cette petite scène, les jeunes gens causent, les enfants jouent ; n'oublions pas deux épagneuls favoris dont l'un regarde d'un œil jaloux les caresses données au bébé. M. Trayer a d'immenses qua-

lités d'exécution ; il est fin comme un néo-grec moins l'afféterie, il dessine avec la plus grande correction et il peint grassement ; il combine ses groupes de la manière la plus attrayante et sa couleur est superbe. Chez cet artiste, rien n'est donné à la convention ; il est réaliste dans la bonne acceptation du mot, et comme il a le sentiment distingué, il choisit ses sujets dans un milieu distingué. En examinant les ouvrages de M. Trayer, j'ai souvent songé à Metzu.

M. Hillemacher n'est pas suffisamment sérieux ; il n'y a rien de solidement étudié dans son exécution ; on ne peut pas même dire que sa couleur soit bonne ; mais il a tant d'esprit, il saisit avec tant d'à-propos, de vérité et de verve le maintien, les gestes, les habitudes, les ridicules, la vie, en un mot, des gens du monde, qu'on ne saurait lui refuser une place parmi les réalistes de bon goût. Sa *Partie de billard* est un petit tableau de la vie de château qui vaut *la Partie de whist* et le *Quatuor d'amateurs*, si popularisés par la lithographie.

Impossible de jeter un pont entre M. Hille-

macher et M. Toulmouche ; le mieux est de sauter à pieds joints. Cet artiste est un fervent néo-grec, c'est-à-dire qu'il appartient à cette école exclusive qui ne voit de salut que dans les fresques de Pompéi. Lorsque M. Gérôme se livre à la tragédie, M. Toulmouche est chargé du lever de rideau. Ses dames et ses jeunes filles de 1859 sont lissées, plissées et compassées comme des prêtresses de Diane ; son *Château de cartes* est un vrai monument. J'avoue que je ne découvre rien de pareil dans nos maisons : mais si l'on fait abstraction de ce style un peu trop pompeux pour des sujets de coin du feu, on ne peut méconnaître à M. Toulmouche, comme à tous ceux de son groupe, l'amour et le culte de la grâce, de la distinction et de la chasteté de l'art antique. Après tout, cela vaut bien la passion du laid.

Avant d'abandonner les artistes réalistes en le sachant ou sans le savoir je dois un mot à M^{me} Browne, pour sa *Toilette* et sa *Pharmacie*, deux petits tableaux que M. Ed. Frère voudrait signer ; à M. Loire, pour son naïf *Pain bénit*, à M. Meyer de Brême, pour sa *Première prière* et sa *Trico-*

teuse, jolies toiles quoique taillées en plein beurre, à M. Teu-Kate, un flamand pur sang, pour son *Cabaret*, à M. Constant Petit, pour son *Gourmand* et son *Pensum*, études de mœurs enfantines assez bien réussies, à M. Pezous, l'Apelle des pioupious, pour sa *Cuisine à l'étape, sa musette* et son *Jeu de tonneau*, à M. Sain, le Vernet des ramoneurs, pour son *Ruisseau*, son *Chemin de l'école*, etc., à M. Villain, qui réussissait merveilleusement dans les pommes rouges et les bouts de chandelles, et qui est allé se noyer dans *un Puits*, à M. Patrois, l'auteur de tant d'honnêtes ouvrages dont la mère permet la vue à sa fille, enfin à M. Fortin, une vieille gloire bretonne, pour la *fête du Grand-père, les Cancans et la demande en mariage*.

28 juin 1859.

IX.

SUITE DE LA PEINTURE DE GENRE.

FANTAISISTES. — MM. Aubert, Roux, Lobrichon, Baron, Lechevalier-Chevignard, Schutzenberger, Chamerlat, Compte-Calix, Schlesinger, Voillemot, Caraud, Plassan, Chavet, Fichel, Ruiperez, Herbsthoffer, Vetter.

Reste le bataillon des peintres fantaisistes.

La Rêverie, de M. Aubert, est une figure poétique, bien dessinée, sobrement peinte, comme il sied à l'œuvre d'un grand prix de gravure. Il y a beaucoup de Cabanel et un peu de Hébert dans le diaphane *Hosanna,* autre rêverie de M. Roux; cette association n'est pas à dédaigner. *La Vision d'Ezéchiel,* de M. Lobrichon,

troisième rêverie qui frise le cauchemar, a de la grandeur, et le paysage est d'une austérité qui convient à cette terrible scène de résurrection.

Conçu dans un ordre d'idées moins excentrique, le tableau de M. Baron, *l'Entrée du cabaret de Saint-Luc,* vient rappeler une coutume des maîtres peintres vénitiens que nos peintres modernes devraient adopter ; rien ne mûrit l'art comme la chaleur d'un vin généreux. Il est vrai que les Vénitiens, vivant par le même sentiment artistique, se délectaient dans la même cuisine ; tandis qu'il est peu probable que le pain d'orge, les oignons et la petite bière, dont MM. Millet, Breton, Hédouin e *tutti quanti* se contenteraient au besoin, fussent beaucoup du goût de MM. Giraud, Schlesinger et Caraud, habitués aux soupers-Régence. Qoiqu'il en soit, le nouvel ouvrage de M. Baron est chaud, amusant, grouillant, spirituel, abondant en tailles tortillées, en têtes mutines, en vêtements mordorés et en bonne humeur. M. Baron porte toujours bien haut la batte de Watteau.

M. Lechevalier-Chevignard nous donne aussi

à dîner ; mais son *Benedicite* (costumes Charles IX), annonce des mœurs plus sévères que celles des convives de Saint-Luc. Un vieux seigneur, entouré de sa famille, écoute la prière du chapelain ; le repas est servi, et les pages, dont l'un porte une aiguière, se tiennent attentifs aux ordres du maître. M. Lechevalier n'a pas que du Drolling sur sa palette ; son tableau, bien composé et bien peint, est une des meilleures acquisitions de la Loterie des Beaux-Arts.

J'ai remarqué trois clairs de lune : celui de M. Schutzenberger est brillant comme un soleil ; ses *Bergers astronomes* feront bien d'acheter des lunettes bleues. Cependant l'ensemble de ce tableau, comme composition et comme exécution, témoigne d'un vrai talent. M. Chamerlat a été plus vrai dans son effet de lune ; ses *Moines se rendant à l'office de nuit* sont très-habilement touchés. Il est fâcheux qu'en les voyant on se souvienne du saint François bénissant Assises, de Léon Benouville ; il fallait laisser dormir la silhouette quelques années encore. Troisième clair de lune : *le Chant du rossignol*,

joli texte à joli tableau ! M. Compte-Calix s'en est tiré d'une manière très-anacréontique. Son cadre est heureux ; les jardins, les grands escaliers, la pièce d'eau, les grands arbres qui cachent aux yeux le petit chanteur sont peints dans un sentiment poétique un peu maniéré mais très grâcieux ; ce n'est pas du Virgile, c'est du Dorat. Les jeunes femmes (costumes Louis XV) groupées sous l'harmonieux feuillage, ont des minois ravissants, car le baiser de Phébé, dit le même Dorat, est un philtre de beauté. Bref, M. Compte-Calix a fait un charmant bouquet à Chloris.

Quid de M. Schlesinger et de ses boudoirs Pompadour, de M. Voillemot et de sa soubrette rose rêvant garde-française, de M. Caraud et des oranges de la Dubarry, et de tous autres peintres-Régence du Salon, dont les modèles féminins, assassins et fripons, exigent, comme dit Victor Hugo, *de la poudre et des bals ?* Rien.

<p style="text-align:right">18 juin 1859.</p>

P. S. J'ai oublié les infiniments petits de la

peinture qui ne sont pas les moins grands en talent. Ils auront le *post-scriptum*, c'est-à-dire le filet mignon du feuilleton. M. Meissonnier a fait défaut, et M. Fauvelet n'est plus; mais M. Plassan nous reste, et M. Plassan au niveau de lui-même. Que de jolis morceaux dans la *Famille, la Prière du matin, Eva, la Lecture d'un roman,* etc.! il faudrait les citer tous. M. Chavet, qui s'est élevé si haut en 1855 et 1857, a peut-être un peu faibli en 1859; il est toujours coloriste, mais je ne retrouve pas sa perfection de touche habituelle dans *l'Orfèvre juif* et *le Bag-piper*; cependant *le Peintre regardant son tableau dans le miroir noir* est un vrai bijou.

Je me plais à constater les progrès de M. Fichel, coloriste un peu froid, mais dont la finesse n'est pas exclusive de toute largeur de touche et qui compose avec goût. J'ai remarqué surtout *la Bibliothèque d'estampes* et le *Portrait de M. Louis Monrose,* deux excellents ouvrages. M. Ruiperez débute comme d'autres voudraient finir; son *Novice de l'Ordre de Saint-François* doit faire plaisir au maître. Si vous aimez les

prestidigitateurs, regardez M. Herbsthoffer ; il peint menu comme un cheveu, à main levée, absolument comme dessinent à l'encre les marchands de plumes métalliques du Pont-Royal, et ses miniscules personnages valent des gens de six pieds ; rien ne leur manque..... que la couleur. M. Vetter, que je garde pour la bonne bouche, est un de mes favoris ; j'ai toujours sur le cœur le plaisir que m'a causé, il y a quelques douze ou quinze ans, un certain Rabelais digérant sous une treille, par un délicieux soleil d'automne ; depuis lors, ma dette de reconnaissance n'a fait que s'accroître. C'est que nul n'est plus habile, plus intéressant, plus maître de ses effets, plus riche en combinaisons ingénieuses d'ombres et de couleurs. Quelle perfection que *le Départ pour la promenade !*

Une dernière réflexion : Je regrette que MM. les *petits Français* aient tant d'horreur pour nos costumes et qu'ils persistent à nous donner, bien ou mal, les modes des siècles et des peuples passés :

Mes amis, mes amis,
Soyons de notre pays !

X.

PEINTRES DE BATAILLES. — MM. Barrias, Fontaine, Protais, Deneuville, Yvon, Rigo, Armand-Dumaresq, Pils, Jumel, Rivoulon, Tabar, Bellangé, Beaucé, Couverchel, Janet-Lange, Devilly, Charpentier, Ginain, Garipuy, B. Masson.

La gloire française a des ailes si rapides que la peinture ne peut la suivre! La gigantesque guerre de Crimée, cette guerre encore chaude, nous semble déjà de l'histoire ancienne. Nos cœurs sont en Italie; nous brûlons d'assister, spectateurs inglorieux, à ces combats de Montebello, de Palestro, de Magenta, de Marignan, tout suintants du sang de nos frères, et nous gourmandons l'art qui n'a pas encore broyé ses couleurs. Un moment! H. Vernet, Yvon, Pils,

Durand-Brager, nos plus vaillants, sont au feu; ils connaissent la tyrannie de l'impatience publique, ils jetteront bientôt quelques milliers d'Autrichiens dans la gueule du monstre.

En attendant, déjeunons de Malakoff; les restes en sont bons.

M. Barrias a représenté dans une imense toile *le Débarquement des troupes en Crimée.* Le général en chef Saint-Arnaud, placé sur un mamelon, assiste au défilé de l'armée. L'ordonnance de cette vaste composition est bien entendue. M. Barrias a cherché le pittoresque (pardon pour ce mot) en variant les groupes, en mélangeant les uniformes et en rompant le plus possible les lignes droites. Malheureusement, il n'a pas osé, par respect pour la discipline, faire dévier d'un millimètre son premier rang de tambours. Ils sont là huit gaillards, dont un chien, trottant du même pied, la caisse sur la cuisse. Je ne sais pourquoi ce premier rang me rappelle les fameux *menons* qui conduisaient, en 1853, le troupeau de M. Loubon par les plaines de la Camargue; la mémoire est un enfant terrible! Les

troupiers-Barrias ont certainement de l'entrain; cependant ils ne valent pas les petits chasseurs que le colonel Pils, une vieille moustache, astiquait au Salon de 1857. Mais nous sommes d'un pays où les conscrits mûrissent vite; vous verrez M. Barrias à sa seconde campagne.

L'*Attaque de nuit de la redoute de Selinghinsk*, de M. Fontaine, est une œuvre bien peignée, bien lissée, bien proprette pour une pareille situation. Les figures, éclairées par l'infernale lumière des bombes, ne manquent pas de caractère; elles expriment bien la sensation désespérée que doivent éprouver les plus braves à l'aspect subit de dix mille fusils braqués sur leurs poitrines.

L'*Attaque du Mamelon-Vert*, de M. Protais, est un de ces tableaux stratégiques parfaitement vrais, mais parfaitement ennuyeux. Trois colonnes se développant sur un kilomètre de long, zouaves, infanterie, chasseurs à pied, escaladent en rangs d'ognons la contrescarpe des ouvrages. L'action se passe à l'extrême horizon; on n'en aperçoit que la fumée. Aujourd'hui, les gens

qui ne sont pas du métier ont la curiosité féroce, il leur faut la bataille et toutes ses fureurs ; le Van der Meulen ne leur suffit plus.

Ce n'est pas ainsi que M. Deneuville a compris l'*Attaque de la batterie Gervais et du faubourg de la Karabelnaïa*. Si vous voulez assister, les mains dans les poches, à un *rude coup de torchon*, comme disent les zouaves, placez-vous devant cet étrange tableau, et démêlez, au milieu de la fumée, de l'air étouffé, de la mitraille, du sang, des morts et des mourants, ces intrépides chasseurs du 5e bataillon défendant leur position pied à pied sous le feu de Malakoff, des forts et des vaisseaux. Admirez surtout l'héroïque commandant Garnier, criblé de blessures, soutenu par un clairon, et guidant de la voix et du regard les mouvements de ses soldats. Que le bronze tonne, que le vide dévorant se fasse autour de lui, l'homme du devoir ne bronchera pas :

Impavidum ferient ruinœ !

Malgré ses embus, ses tons crus, son aspect

sauvage, le tableau de M. Deneuville est peut-être celui qui rend le mieux l'horreur d'une mêlée, et d'une mêlée de Sébastopol. On frissonne en le voyant.

M. Yvon a consacré une immense trilogie au fait d'armes de Malakoff. Il nous a donné le premier acte, le plus poignant, en 1857. Nous assistons maintenant au second acte et à l'épilogue.

L'*Attaque de la Courtine de Malakoff*, dont on ne voit que les épaulements gravis par nos troupes, ne suffirait pas à l'intérêt si le peintre n'avait su l'animer par l'épisode de la blessure du général Bosquet. L'illustre commandant en chef est étendu sur un brancard, entouré de ses aides-de-camp et des chirurgiens ; son fannion vient d'être abattu, ses porteurs sont tombés sous les balles ; l'un d'eux, un zouave, embrasse, pour la première et la dernière fois sans doute, la main de son général. Ce tableau, d'une excellente couleur, d'une composition forte et bien pensée, est le digne pendant de la *Tour*.

La Gorge de Malakoff, seconde page exposée cette année par M. Yvon, a une certaine ressemblance avec la prise de la tour; les terrains affectent les mêmes formes, les Français se précipitent en avant par un goulet semblable; seulement une embrasure déjà bourrée de cadavres permet de plonger sur la ville. C'est par là que les dernières colonnes russes veulent arrêter le torrent envahisseur; c'est là qu'une suprême lutte corps à corps va décider du sort de Sébastopol. Mais voici les tirailleurs algériens, ces Africains redoutables qui foudroient l'ennemi d'un regard;

*Acer et Mauri peditis cruentum
Vultus in hostem!*

C'est Horace qui l'a dit; malheur aux Russes!

L'uniforme des turcos est d'un bien joli bleu, et cependant il a joué un mauvais tour à M. Yvon; il remplit son tableau de tons criards qui ont bien de la peine à se marier avec les pantalons garances des zouaves; l'harmonie générale s'en émeut. Mais où vais-je parler d'har-

monie dans ce concert de mitraille ? Ce qu'il faut avant tout dans un ouvrage de ce style, c'est la couleur locale, c'est-à-dire l'héroïsme, et, certes, la palette du peintre n'en manque pas !

Les deux nouvelles pages de M. Yvon, empreintes d'une fierté et d'une furie toutes françaises, figureront, sans faiblir, à côté de la Smala, d'Isly et de tant d'autres toiles victorieuses de notre grand Vernet, dans le palais ouvert à toutes les gloires de la France.

Après l'action principale, les épisodes.

L'un des plus importants et des mieux rendus est la *Visite du général en chef Canrobert dans la tranchée*, de M. Rigo. J'ai d'autant plus de plaisir et d'empressement à le proclamer, que M. Rigo a dû me trouver sévère à l'endroit de son *Baptême de Clovis*. La composition et l'exécution de son tableau guerrier témoignent d'un talent sérieux. Le général remet la croix à un soldat blessé soutenu par ses camarades ; la tranchée, avec ses épaulements renversés par les bombes et ses cadavres épars, dit assez

qu'un combat nocturne a rendu la veille laborieuse. Cette croix va cicatriser la blessure du pauvre soldat; le général est un grand chirurgien.

Autre épisode, mais navrant.

Le général Bizot, ce brillant et valeureux officier du génie, vient de trouver la mort sur un point découvert de la ligne d'attaque. Il est tombé entre les bras de son aide-de-camp, à côté du général de division Niel. Cette fois, M. Dumaresq a été bien inspiré. Moins brusque, moins noir, moins incorrect (tranchons le mot) que de coutume, critique qui s'adresse plus à l'école de son maître qu'à lui-même, il a fait du saisissant, du pathétique, sans tomber dans le mélodrame.

Voyez ces lions d'Afrique qui se rasent comme des chats : ce sont les Zouaves de M. Pils en costume de tranchée. Il s'agit de franchir, en étant tué le moins possible, un endroit dépourvu de toute espèce de rempart protecteur. Quelle tournure, quelle couleur, quels mouvements, quel chic troupier ! Le boulet est brutal, mais

le zouave est rusé ; le boulet a beau viser, je parierais pour le zouave. Et puis, vienne la baïonnette, et vous verrez où sont les braves !

Ce n'est pas fini. Nous avons la topographie de Balaclava, de M. Jumel, à l'usage des officiers d'état-major ; la *Charge des hussards anglais à Balaclava*, de M. Rivoulon ; *les Fourrageurs et l'attaque d'avant-poste*, de M. Tabar ; *le Salut d'Adieu*, touchante scène de tranchée, de M. Bellangé, un vieux de la vieille ; trois *Combats de Koughil*, l'un, assez largement compris, de M. Beaucé ; les autres épisodiques, de M. Couverchel et de M. Janet-Lange, toutes peintures recommandables à des degrés divers ; inégales si l'on veut, mais troupières et françaises.

Voilà pour la Crimée.

Un souvenir plus reculé et plus sinistre a inspiré à M. Devilly l'affreux massacre du *Marabout de Sidi-Brahim*, toile probablement commandée par Abd-el-Kader. Quel sujet ! Comme œuvre d'art, le tableau de M. Devilly est un pastiche de Chassériau et de Delacroix. Est-ce un éloge, est-ce un blâme ?

Maintenant, peignons-nous, fignolons-nous, cirons nos moustaches ; en avant les jolis soldats ! Nous sommes au camp de Châlons, avec MM. Charpentier et Ginain. C'est d'abord *la Visite de l'Empereur au bivouac de l'artillerie de la garde ;* belle passementerie, beaux chevaux et bien bouchonnés ! Puis une *Charge de grosse cavalerie ;* cuirasses à prendre des allouettes ! Enfin le défilé au galop des chasseurs de la garde, galants farfadets montés sur des souris blanches. Mais à l'heure du combat, MM. Charpentier et Ginain sauront bien trouver assez de poudre au bout de leurs pinceaux pour baptiser dignement ces brillants uniformes.

MM. Garipuy et B. Masson ont demandé leurs inspirations guerrières aux Romains et aux Barbares, les zouaves de ce temps-là. Je passe vite sur la *Défaite des Ambro-Teutons par Marius,* de M. Garipuy, composition froide et trop décousue ; mais *la Bataille du lac de Trasimène,* de M. Masson, est incontestablement une œuvre nerveuse et chaude, pleine de fougue, d'audace, et si l'on veut d'intempérance, une œuvre jeune qu

cherche sa voie entre Decamps et Salvator Rosa, et qui frappe le but en évitant le pastiche. J'ai déjà dit à cette place ce que je pensais du tableau de M. Masson ; je n'ai rien à rétracter de ma première impression. Seulement il eût été à désirer que cet ouvrage, dont les fonds sont lourds et les devants noirs, fût exposé en pleine lumière, et précisément on a été lui choisir le coin le plus obscur du Salon ! l'effet général en souffre. Et cependant quelle imagination, quelle variété dans les épisodes multiples de ce combat corps à corps, quelle verve dans le pinceau qui fait tourbillonner comme une légion de diables ces milliers de combattants !

J'ai lu quelque part que Mnason, tyran d'Elatée, paya, à raison de 10 mines (730 fr.) par figure, un tableau du peintre Aristide, représentant une bataille entre les Grecs et les Perses et renfermant cent personnages. Je souhaiterais à M. Masson la moitié de cette fortune, et je suis loin de dire qu'il ne la mériterait pas. Les tyrans avaient du bon.

Que si l'on s'étonne de la bravoure de nos peintres, je répondrai par cet anxiôme cent fois vrai : la France est un soldat !

23 juin 1859.

XI.

PEINTRES DE PORTRAITS : *Huile, dessin, pastel, aquarelle, miniature*. — MM. Ed. Dubufe, Winterhalter, Pils, Schlesinger, Schopin, M^{me} Browne, MM. Rodakowski, de Madrazo, Barrias, Saintin, Signol, Bénouville, Paul Flandrin, Henri Lehman, Matet, Ricard, Diaz, Lépaulle, Laemlin, Perignon, Guignet, Baudry, de Zyclinski, Richter, Jourdan, Landelle, Cabanel, Hyp. Flandrin, Muraton, Jobin, Heim, Vidal, Borione, Camino, Courtois, Amaury Duval, Cœdès, M^{mes} Thévenin, Morin, Herbelin, Delville-Cordier, Besnard, Monvoisin, Lehaut, Fleury, MM. de Pomayrac, Max. David, Grisée.

Je me suis laissé dire que Ditubade avait inventé le portrait en charbonnant sur un mur

l'ombre de son amant. Jolie origine, mais tradition perdue. Aujourd'hui, ce n'est pas précisément l'amour qui nous procure le plaisir d'admirer M. X. et M^{me} Z. dans leurs cadres dorés. Triste chute, triste nécessité! le portrait, cette nourriture éthérée d'un cœur de Corinthienne amoureuse, le portrait est devenu la pierre angulaire du pot au feu des artistes!

Ceci admis, le mérite est à celui qui fait le meilleur bouillon. Or, j'estime qu'il faut traiter cette partie positive de l'art par le positivisme, c'est-à-dire par le réalisme. Une étude consciencieuse, minutieuse même, du modèle, étude qui ne sera jamais stérile, parce que la nature n'est jamais un mauvais terrain, voilà ce que j'exige des peintres de portraits. Le meilleur de ces peintres est le miroir.

Il y a, dans le portrait comme ailleurs, la catégorie de ceux qui font toujours beau et de ceux qui font toujours laid, plus la très petite compagnie de ceux qui font vrai.

Parmi les optimistes, il faut distinguer les

peintres qui pratiquent le cosmétique, la bandoline, la poudre de riz, et qui soignent avec amour les intérêts de la couturière. M. Dubufe père, avant de se livrer aux pêcheuses, aux Vénus et aux dames grecques peu vêtues, était le chef vénéré de cette école. Sans répudier le legs paternel. M. Dubufe fils le complète par la séduction de la physionomie et la poésie de la pose. Nul ne sait mieux que lui exploiter l'œil de velours et le demi-sourire mélancolique, peindre *louré*, comme disent les musiciens, plaider les circonstances atténuantes en faveur d'une pauvre deshéritée. Il est l'inventeur d'un certain coloris gris-perle qui répand sur ses toiles une tendresse infinie. Toutes les femmes laides devraient s'adresser à lui. Regardez les cinq dames portraiturées cette année par M. Ed. Dubufe ; ne sont-ce pas des anges ? Eh bien ! j'en connais plusieurs pour la beauté desquelles je ne mettrais pas ma droite dans un brasier ardent. Malgré moi, je me défie de ce pinceau louangeur, et je crains toujours que les traductions de M. Dubufe ne soient, comme

celles de Pérot d'Ablancourt, de *belles infidèles*.

Quant à M. Winterhalter, voilà tantôt vingt ans qu'il ne fréquente plus que les princesses. On trouve qu'il donne à ses clientes un air de noblesse qui révèle leur qualité à trente pas. Ainsi sa grande princesse du grand Salon touche le ciel de sa tête et ne touche pas la terre de ses pieds; preuve évidente de quatre-vingts quartiers ! J'ai bien de la peine à prendre au sérieux cette peinture décorative qui croirait déroger en étudiant. Van-Dick traitait autrement les grandes dames de son siècle.

M. Pils, lui, ne se drape pas dans les grands airs; il attaque ses portraits à la zouave, et il détaille une figure à la pointe du pinceau comme on découpe un poulet à la pointe de la fourchette. Il a un diagnostic, une sûreté de touche et un sentiment de la couleur qui ne le trompent jamais ; c'est *expédié* de main de maître. Voyez la charmante Mme N. G... et sa charmante robe bleue ! — Et M. L..., donc! quelle cravate !

M. Schlesinger a quelque analogie de facture avec M. Pils, mais chez lui la facilité fait tort au travail; Mme S... méritait d'être mieux étudiée. L'abus de la facilité est désastreux, c'est une mauvaise herbe qui étouffe les meilleures semences. Le portrait de la princesse Or..., par M. Schopin en est la preuve.

Mme Browne reparaît avec une grande distinction dans le portrait. Elle s'est inspirée de la figure de M. de G..., type de vieux gentleman du meilleur sang, et elle a produit une œuvre remarquable par la virilité de l'exécution, la puissance de la couleur et la conscience du modelé.

Des qualités à peu près identiques se rencontrent dans le portrait de M. le comte Raczinsky, par M. Rodakowski. La figure, très expressive, est chaudement et habilement touchée.

M. de Madrazo a exécuté avec un grand bonheur, quoique dans une gamme de tons un peu plus froide, les portraits en buste de l'infante dona Josefa et de son époux, M. Guël y Renté. La mort vient d'enlever M. de Madrazo dans

toute la force du talent; c'est une perte pour l'Espagne et la France artistiques.

J'ai remarqué, parmi les peintures sages, habiles et consciencieuses, le portrait de M. le comte Félix de B..., par M. Barrias; celui de M. L. Borg, par M. Saintin, auquel nous devons aussi des crayons charmants d'après M. le marquis et Mme la marquise de Montholon ; celui de Mlle E. S... tenant un bouquet de violettes, par M. Signol ; l'ébauche du portrait de Mme L. B... et de ses deux enfants, par Léon Bénouville, touchante relique d'un père et d'un époux ; le portrait de Mme B..., par M. Paul Flandrin, heureux pastiche de la manière fraternelle.

M. Henri Lehmann est à coup sûr un grand peintre, mais ce qui lui manque dans le portrait, c'est la simplicité ; il ne peut se résigner à l'espèce de familiarité que demande ce genre. Ainsi les portraits de M. et Mme E... sont forts remarquables, mais à la distinction native des types, M. Lehmann a cru devoir joindre une exécution qui frise la plastique héroïque ; pas le moindre détail, le moindre modelé *indivi-*

duel, si l'on peut s'exprimer ainsi, — mais de l'ampleur, du style et la facture qui conviendrait à la grande peinture. Les cheveux et la barbe de M. E... sont *sculptés* en boucles olympiennes ; c'est trop solennel pour une chambre à coucher de la Chaussée-d'Antin.

M. Matet (pardon si j'oppose une notoriété à à une illustration) M. Matet, dis-je, entre mieux dans l'esprit du portrait. Il n'est pas coloriste, cela est vrai, mais il étudie son modèle à la loupe, et il imprime à ses ouvrages un fini d'exécution qui n'exclut pas une grande fermeté de touche et qui ne nuit pas à l'effet général. Le Musée de Montpellier possède un excellent portrait de cet artiste, et l'étude de vieillard qu'il a exposée cette année pourrait être signée Denner.

M. Ricard, un des célèbres du genre, finit précieusement les têtes et lâche tout à fait les vêtements, si bien que ses personnages ont l'air de porter des chemises de six mois et des habits du Temple. Je reconnais que M. Ricard n'a pas trop mal habillé M. Troplong et M. Paul de D...; mais comment a-t-il affublé M. Ed-

ward B...! c'est à perdre de réputation la blanchisseuse de ce gentleman. Quel avantage M. Ricard, homme d'un talent réel, trouve-t-il à restaurer une manie du peintre Lawrence, morte depuis trente ans?

Je ne veux pas reparler des deux dames à la craie de M. Diaz, et je me tais sur les messieurs à reflets lilas de M. Lepaulle, sur la dame violacée de M. Laemlein, sur les douze victimes de M. Perignon, et sur les deux pestiférés américains de ce pauvre Guignet. J'aime mieux arriver au plus vite à la perle de l'Exposition masculine, au portrait de M. le baron Jard-Panvillier, par M. Baudry. Cet ouvrage dénonce une finesse de coloris, un esprit dans la touche et une richesse de modelé vraiment incroyables. La nature n'est pas plus vraie. M. Baudry excelle à peindre ces têtes un peu décharnées, à facettes osseuses, et dont l'épiderme sensible s'affecte au gré des fantaisies de l'ombre et de la lumière.

Un mot cependant, avant de quitter les hommes, à M. de Zychlinski, élève de MM. Flandrin et Couture. Le portrait exposé par cet artiste prouve

quel parti on peut tirer des écoles les plus antipathiques, mélangées à des doses convenables. M. de Zychlinski a des velléités de coloriste et de dessinateur, mais il ne sait pas encore se dégager des limbes. La planche est bonne, l'épreuve est mal venue.

Si les visages du vilain sexe ont trouvé quelques habiles interprètes, les charmantes figures féminines n'ont pas été moins heureuses. J'ai déjà cité deux ou trois portraits de femmes bien réussis; je mentionnerai, au nombre des meilleurs, celui de Mme de B. H..., par M. Richter, celui de Mme la vicomtesse de L..., par M. Jourdan, celui de Mme la vicomtesse de M..., par M. Landelle, belle et noble figure, bien peinte et bien posée; celui de Mme ***, par M. Cabanel, œuvre excellente comme couleur, comme dessin et comme exécution, et enfin ceux de Mme S... et de Mlle M..., par M. Hipp. Flandrin, les diamants du grand Salon.

M. Flandrin nous a habitué depuis longtemps aux beaux portraits, mais je ne crois pas qu'il ait jamais été mieux inspiré que cette année.

Sa peinture est l'antipode de celle de M. Baudry; elle est sobre, lisse, polie, ennemie de toute rugosité, travaillée avec une science profonde sous les apparences d'une exécution beurrée, cherchant le style, d'une perfection de dessin extrême et d'une couleur calme et harmonieuse; ce qui prouve que des procédés divers peuvent conduire au même but. M. Flandrin n'est pas inégal comme M. Baudry; ce dernier, et il a raison en tant que portraitiste, cherche le *beau* dans le *vrai*, mais il ne le trouve pas toujours; l'autre, en véritable disciple de M. Ingres, cherche le *vrai* dans le *beau*, son élément habituel, et le rencontre à chaque pas.

Les portraits officiels, c'est-à-dire à costumes, sont plus que médiocres. La race des Rigaud et des Tocqué est définitivement perdue.

On rencontre de jolis portraits dans les dessins, les pastels et les aquarelles. J'ai déjà mentionné les dessins de M. Saintin; je ne veux pas omettre les portraits délicatement touchés de Mmes A. D.., et M. D..., par M. Muraton; le portrait, genre Borione, de Mgr l'archevêque de

Tours, par M. Lobin; la très curieuse et très spirituelle collection d'académiciens de M. Heim; les délicieux dessins au pastel de M. Vidal, parmi lesquels j'appelle surtout l'attention sur le portrait des enfants de M. Ch. V... et sur la figure intitulée *la Prière*; les fusains de M. Borione; le portrait de Mlle H...., charmant petit pastelle de Mlle Thevenin; le portrait de la signora O. C.., aquarelle très jolie de M. Camino; l'élégant portrait à l'aquarelle de Mme G. M..., par Mlle Eugénie Morin; les portraits de Mme la comtesse de B... et de Mlle de N..., dessins au pastel d'une excellente exécution par M. Courtois; les portraits de M. Alphonse Karr et autres, crayons au simple trait, de M. Amaury-Duval; enfin les remarquables portraits – pastels de Mme la comtesse de C., de Mme T. et de Mlle ***, par M. Cœdès, l'un des dessinateurs émérites de ce temps.

Les grandes réputations de la miniature, à l'exception de M. de Pommayrac, n'ont pas été brillantes cette année : Mme Herbelin est tombée dans la sécheresse et M. Maxime David est in-

croyablement au-dessous de lui même. En revanche, plusieurs artistes du second plan ont bravement joué les premiers rôles. M^lle Delville-Cordier mérite une mention très honorable pour les portraits de Lambert-Bey et de M. E. B.... Les trois portraits exposés par M^me Besnard sont d'une bonne facture. Il y a aussi beaucoup de mérite d'exécution dans le portrait de M. R..., par M^me Monvoisin. M^me Lehaut a fait preuve d'habileté de main et d'ampleur de style dans le portrait du R. P. de Ravignan. La tête de page, de M^lle Fleury, est d'une grande finesse. Quoique un peu incolores, les huit miniatures de M. Camino sont d'un effet très agréable. Je retrouve M^lle Morin dans la miniature avec son portrait parfaitement touché. Enfin les six portraits-émaux de M. Grisée sont traités avec beaucoup de talent.

Voilà le bilan du genre portrait en 1859.

Je constate avec plaisir que les clients abondent et que les artistes peuvent, selon le vœu d'Henri IV, mettre la poule au pot le dimanche.

9 juillet 1859.

XII.

PAYSAGISTES HISTORIQUES. — MM. Desgoffe, Aligny, Paul Flandrin, Balfourier, Bellel, Corot, Eug. Delacroix.

« J'ai un faible pour les paysages du bon
« Dieu, mais non pour ceux de M. Bertin. »
Voilà ce que j'écrivais en 1831 sur mes tablettes
d'étudiant. Il y avait sans doute de l'exagération
dans cette proscription absolue de l'école dite historique; grâce à Dieu, Poussin est encore solide sur
son piédestal. Cependant, à considérer froidement
les choses, il faut que la manie de créer soit
bien vissée dans l'orgueil humain pour qu'il
s'évertue, sous prétexte de style, à mettre au
jour des montagnes, des fleuves, des rochers,
des cascades, des arbres et des temples imagi-

naires, sans oublier les repoussoirs obligés du premier plan, comme si le monde sorti des mains de Dieu ne pouvait fournir un seul petit coin de terre digne d'être foulé par les héros de l'antiquité !

Je sais bien que le point de départ de l'école restaurée par Valenciennes et continuée par Bertin n'était pas l'exclusion systématique de la nature ; je sais aussi que ces habiles maîtres ne reportaient ordinairement sur toile que des arrangements d'études faites en plein air. — Mais on comprend quels dangers devaient résulter pour l'art de cette faculté d'arrangement enseignée à des élèves. Aussi avons-nous vu à quel incroyable travestissement de la vérité, surtout comme couleur, certains paysagistes historiques en étaient arrivés sans le savoir, à la fin de la Restauration. La réaction réaliste ou naturaliste de Flers, Cabat et autres a donc eu raison d'être.

Toutefois, si j'approuve le réalisme dans le paysage, je le veux partout, en Suisse comme en Brie, dans les Landes comme dans le Tyrol.

Ceux qui s'obstinent à chercher le sublime dans un chemin fangeux, ceux qui proscrivent, par une révolte inouie contre les notions primordiales du beau, la verdure, le ciel bleu, la montagne, l'eau limpide, toutes les richesses accumulées dans le Paradis terrestre, sont engagés dans une voie pour le moins aussi fausse que ceux qui transforment la nature en décor du Grand-Opéra. Ils ressemblent aux peintres de genre (et il en existe) qui n'estiment que les nez trognonnants les yeux chassieux, les dos à bosse et les pieds-bots.

Or, la réaction *réaliste*, déviée du droit chemin par quelques exagérés, suscita une contre-réaction *historique* cent fois plus déplorable, parce qu'elle n'est qu'un gros mensonge dans ses procédés d'exécution. Sortie en germe de l'atelier de M. Ingres, cette école a pour chefs MM. Desgoffe et Aligny. Je l'ai déjà dit, Valenciennes, Bertin, et après eux Michallon, restaient encore dans une demi-teinte de naturalisme ; ils se préoccupaient de la forme vraie, et s'ils cherchaient dans l'invention, la grandeur des lignes, et la distinction, ils n'étaient pas éloignés d'ad-

mettre avec l'auteur de *Marie*, que *toujours la nature embellit la beauté*. Quant à MM. Desgoffe et Aligny, ils sont les pères d'un monde qui, heureusement, n'a d'analogue dans aucun des mondes connus. Ils baptisent bien leurs élucubrations de noms pris dans le dictionnaire géographique, mais c'est tout ; les trois règnes qu'ils exploitent leur appartiennent en propre, il n'y a d'humain dans leurs ouvrages que le titre.

Voyez, par exemple, le plus grand des paysages de M. Desgoffe, intitulé *Environs de Naples*; voyez ces arbres inusités et cette pente diaprée de plantes sans noms que broutent des animaux impossibles! Certes, la divinité qui habite le temple bâti là-haut par M. Desgoffe est facile à contenter; il n'est pas un manant qui ne vive sur une terre d'un aspect plus agréable et qui ne préfère la plaine Saint-Denis du bon Dieu aux environs de Naples de M. Desgoffe. C'est que dans cette toile tout est faux, couleur et forme, et qu'elle n'est ni aimable ni belle parce qu'elle n'est pas vraie. Les petits tableaux du même artiste intitulés *Souvenir de Montmorency* et les

bois de Fleury sont moins désagréablement menteurs. — Mais pourquoi donner des noms parisiens à une ville grecque et à des bosquets de myrtes ?

Quant à M. Aligny, il n'a que deux couleurs sur sa palette : le ton brique pour l'Italie, le ton vert émeraude pour le parc de Mortefontaine. C'est par lui que nous apprenons qu'une tribu de peaux rouges habite la terre rouge d'Amalfi. Mais M. Aligny se trompe ; puisqu'il tenait à une Italie rouge, c'est Sienne qu'il devait peindre, car tout le monde sait dans le commerce des couleurs que *la terre de Sienne est brûlée*. En revanche, que de poésie dans cette verdure de Mortefontaine ! et comme ces longs rameaux qui se baignent mélancoliquement dans le cristal de l'onde ont une tournure anacréontique ! le papier peint ne ferait pas mieux !

Et voilà ce qu'on appelle de la sculpture picturale, de la peinture homérique ! Que ces créations soient bonnes pour Homère, qui était aveugle, c'est possible ; mais que nous qui avons des yeux nous regardions le

monde par les lunettes de M. Desgoffe!... Grand Dieu! Qu'on me ramène en Beauce!

M. Paul Flandrin est encore un paysagiste de l'école Ingres. Mais quoique son exécution soit conventionnelle, il y a un peu plus d'humanité dans son pinceau et de vérité sur sa palette. J'ai vu de lui (non pas en 1859) des paysages empreints d'un beau caractère et d'une certaine dose de vraisemblance. Aujourd'hui, M. Flandrin s'est singulièrement mépris; de toutes ses toiles de l'Exposition, je n'estime pour ma part que la plus petite, un *Clocher de village*, c'est-à-dire celle qui n'a et ne peut avoir que des prétentions honnêtes et modérées.

M. Balfourier a quelquefois une certaine tendance au style. Son *Lavoir de Sainte-Eulalie* et ses *Ruines à Yères* ont de la distinction. Il soigne beaucoup son exécution, mais il est sec, trop enclin aux tons gris et d'une uniformité de couleur qui jette de la monotonie sur ses ouvrages.

Si M. Bellel était coloriste, il réaliserait ce qui constitue, à mon avis, le parfait paysagiste

de style, c'est-à-dire la noblesse et la grâce, l'épopée et l'idylle, Virgile et Catulle. Il est heureux dans le choix de ses sites, excelle dans les groupes d'arbres, fait courir et cascader les ruisseaux, fournit de beaux rochers aux chèvres de Corydon et de gras paturages aux brebis d'Amaryllis. Il n'ajoute pas un atôme de distinction à l'œuvre de Dieu, mais il exploite de préférence ce que Dieu a fait distingué. Malheureusement la médaille a son revers. M. Bellel, excellent dessinateur, n'est pas un bon peintre. Il est dur, souvent inharmonieux, et il ne sait pas varier ses tons. Son *Paysage aux environs de Tauve* et ses *Ruines* sont d'un gris jaune désagréable ; on dirait de vieilles gravures teintées par les siècles. Sa *Vue prise à Boispréau* est tricolore : noire, bleu et verte, sans plus de transition et de moelleux que les trois pièces d'un drapeau d'infanterie. O monsieur Bellel ! revenez à vos fusains !

Il me reste à parler de deux bien grands criminels historiques, MM. Corot et Eug. Delacroix. J'ai eu pour le premier de la tendresse,

de l'admiration pour le second, et je ne sais comment m'y prendre pour renverser, sans leur faire mal, ces idoles de nos jeunes ans. Oui, j'aime M. Corot, lorsqu'il se plonge dans l'harmonie des gris à la faveur du brouillard et de la rosée ; mais, lorsqu'il s'essaie en plein midi, je lui refuse mon humble suffrage. Pour affronter le soleil, il faut avoir quelque notion de la forme et de la couleur. Or, M. Corot n'a jamais pu dessiner, et sa palette n'a jamais connu (le dirai-je ?) que la nuance *merde-oie*. *Dante, Macbeth, l'Idylle* sont là pour me donner raison. Sauf quelques feuilles qui se détachent en fer de lance sur le ciel gris, ses arbres se perdent dans des masses informes, ses terrains sont de la cendre, et ses personnages, habillés ou nus, n'appartiennent que bien peu à l'espèce humaine. Je n'ai pas besoin de dire que de lumière, de jour, de soleil doré, il n'en est pas question dans les toiles de M. Corot. Maintenant, que cet artiste ait les meilleures intentions du monde, que l'on devine même au milieu des désordres de son exécution une arrière-pensée

poétique et virgilienne, je n'y contredis pas. Mais à quoi servent les meilleures intentions? L'enfer en est pavé, dit l'Ecriture.

Quando-que bonus dormitat Homerus. Comme le vieux rapsode, M. Eugène Delacroix a dormi, mais il a eu le plus affreux cauchemar qui jamais ait affligé la couche d'un peintre. Il a rêvé ces paysages farouches qui se déchiquetent en plans verts, bleus et sales, sans le moindre souci de la perspective aérienne. Comment qualifier les toiles intitulées *Ovide en exil chez les Scythes* et *Herminie chez les bergers*? Quelle couleur dévergondée! quels terrains étranges, quels ciels excentriques! Quoi! toute la puissance créatrice du grand coloriste de notre époque se résumerait-elle dans l'invention du *nuage vert?* Rubens aussi ébauchait des paysages, mais il avait plus de respect pour les idées reçues. Décidément M. Delacroix devrait laisser les champs en repos, et puisque l'indépendance de son pinceau se refuse plus que jamais aux exigences du dessin et du fini, il ferait mieux de se borner à ces ébauches vigoureuses de sujets religieux,

comme *le Christ descendu au tombeau*, qui portent visiblement l'empreinte du génie.

<div style="text-align:right">9 juillet 1859.</div>

XIII.

PAYSAGISTES ORIENTAUX. — MM. Fromentin, Gustave Boulanger, Berchère, Théod. Frère, Belly, Ziem, de Tournemine, Dehais, de Bar, Grolig, Léon Robert, Pasini.

Le groupe des paysagistes orientaux nous a donné cette année d'excellents ouvrages. M. Fromentin, le peintre-littérateur, s'est placé de prime-saut à la tête de nos Algériens par son *Audience chez un khalifat*, ses *Bateleurs nègres*,

son *Siroco*, sa *Rue à El-Aghouat* et son *Souvenir de l'Algérie*. Chacun de ces tableaux mériterait une monographie ; je me borne à dire qu'ils sont bien composés, superbes de couleur, et que leur exécution est ferme et correcte quoique légèrement anguleuse. J'aime surtout ces Kabyles enveloppés dans leurs burnous, qui font la sieste devant leur portes par une chaleur de cinquante degrés centigrades. C'est là du vrai ciel d'Orient, comme n'en font pas les mamamouchis de la peinture.

M. Gustave Boulanger s'est aussi lancé dans une spécialité qui ne semblait pas l'affaire d'un néo-grec. Il y a peut-être moins de couleur locale dans son paysage algérien, mais les personnages sont excellents. Un musicien du crû joue de cette espèce de flûte à l'ognon qui est le biniou du Sahel. Trois ou quatre *rahias* l'écoutent et se plongent avec volupté dans la mélancolie des airs nationaux. Le fini des types rappelle les charmantes études de *pifferari*, de M. Gérôme.

M. Berchère a deux tableaux très remarqua-

bles, *le Simoun*, brûlante page qui oppresse le spectateur à l'égal des chameaux, et *les Colosses de Memnon pendant l'inondation du Nil*, gigantesque bain de pied dans une gigantesque baignoire. Les nombreuses toiles égpytiennes de M. Th. Frère sont aussi très réussies ; j'ai remarqué surtout *le Harem, le Bain, le Campement de fellahs* et *les Anes et âniers*. M. Frère est peut-être un peu trop propre, un peu trop ambré pour le pays de la guenille, mais on reconnaît pourtant qu'il s'est efforcé de rendre ce qu'il voyait; et puis on ne perd pas facilement l'habitude de se laver les mains.

Les paysages égyptiens maritimes de M. Belly ont un grand mérite d'exécution ; on retrouve l'élève de Troyon dans la *Digue au bord du Nil*, sur laquelle chemine un troupeau. La *Plaine de Djiseh* est aussi un très bon ouvrage ; seulement, si j'en crois M. Ziem, le soleil couchant est plus chaud dans ces parages ensablés. A propos de M. Ziem, si vous craignez les ophtalmies ne regardez ni *Damanhour*, ni *Gallipoli*, ni *Constantinople*, ou prenez des lunettes bleues. Un

peu moins de scintillement, un peu moins
de tatouillage n'auraient pas nui à ces tableaux
exécutés d'ailleurs avec l'immense facilité de
brosse et la véhémence de couleur dont M. Ziem
a donné déjà tant d'éblouissantes preuves. J'avoue
que M. de Tournemine, dans ses tableaux
moitié paysages, moitié marines, me semble infiniment
plus vrai. Cet artiste a pleinement justifié
cette année la distinction dont il a été l'objet
en 1853 ; son *Départ d'une caravane*, son *Café en
Asie mineure*, ses *Habitations près d'Adalia* sont
touchés avec une perfection exempte de toute sécheresse
et témoignent d'un sentiment exquis de
la couleur.

Je ne sais pourquoi on a relégué dans un arrière-salon
la *Moisson en Egypte*, de M. Dehais.
Ce paysage oriento-réaliste eût été mieux à sa
place près des *Moissonneurs bretons* de M. Leleux,
et des *Glaneuses artésiennes* de M. Breton.
Il eût été curieux de voir aux prises des travailleurs
de pays si différents. Ceux de M. Dehais
me semblent très authentiques ; la couleur est
chaude et les craquelures du terrain prouvent

surabondamment que le soleil visite toujours les campagnes d'Héliopolis.

Il y a un grand cachet de vérité et de belles qualités d'exécution dans la *Vue des pyramides de Giseh*, par M. de Bar, et surtout dans la *Vue de la Bouzzaréah*, près d'Alger, par M. Grolig. Un autre paysage oriental a longuement attiré mon attention, c'est la *Montagne de la Joue-Rose*, par M. Léon Robert. Ce ciel bleu indigo, ces montagnes roses à reflets violets, cette plaine de de granit rose profondément labourée par un mince ruisseau qui nourrit quelques rares palmiers, cette tente, cette caravane et cette chaleur du Sahara ont beaucoup de caractère et ne peuvent qu'être vrais. M. Robert a la touche extrêmement fine, et ses combinaisons de tons révèlent un coloriste chercheur et consciencieux. De tous nos peintres cosmopolites, et ils sont nombreux, M. Pasini aura le prix de distance, sans compter un bon accessit d'exécution. Cet artiste a demandé ses sujets à la Perse, le pays des roses, et Dieu sait quelle verdure il en a rapportée; en tous cas, il n'est pas tom-

bé dans le rebattu. Il y a une pleine mesure d'étrangeté dans *le Passage d'une caravane par les défilés du Khorassan*, et dans le *départ pour la Chasse dans les plaines d'Ispahan*. Ceux qui aiment le règne minéral doivent être contents. A coup sûr, je crois M. Pasini fort sincère, mais je n'aurai garde d'y aller voir.

Vous tous qui connaissez le Val-Fleury, Montretout et le lac d'Enghien, regardez l'Orient de nos peintres et comprenez enfin votre bonheur ;

O beati nimium !...

10 juillet 1859.

XIV.

Paysagistes méridionaux. — *Italie, Espagne, Suisse, France méridionale.* — MM. Lapito, Jules Coignet, M^{lle} Sarrazin de Belmont, MM. de Fontenay, Jonas, Achenbach, de Curzon, Lecointe, Saltzmann, Gourlier, Rod. Lehmann, Sebron, Dauzats, Guillaume, Karl Girardet, Hugard, de Meuron, Magaud, Poinsot, Imer, Grésy, Courdouan, Domin, Baron, Monnier de la Sizeranne, Capelle, G. Colin, Busson, Pelegry, Th. Rousseau.

Après l'Orient, nos peintres touristes nous donnent l'Italie et l'Espagne, pays bien aimés du soleil et dont les montagnes et la luxuriante végétation valent pour le moins les rochers du Khorassan et les sables du Sahara.

C'est M. Lapito qui nous ouvre la porte avec sa *Route de la Corniche* et sa *Vue de Menton*; M. Lapito, une illustration passée, qui a le grand tort de croire aux rochers, aux lacs, au ciel bleu, aux villes coquettes; M. Lapito, qui

exagère l'exécution lorsque d'autres en font fi ;
M. Lapito, qui cherche à faire de la couleur
agréable lorsque d'autres font du barbouillage
hideux ; M. Lapito, que l'école du laid met au
ban des artistes, beaucoup plus pour ses qualités
incontestables que pour ses défauts réels. Est-ce
à dire que je me pose en panégyriste de M. La-
pino ? non ; je reconnais que ce peintre est
tombé dans la sécheresse, qu'il manque souvent
d'harmonie et d'air, qu'en dépit de ses efforts
sa couleur est quelquefois fausse et crue, qu'il
n'est pas toujours heureux dans son feuillé, que
ses terrains n'ont pas toute la fermeté désirable,
qu'un arrangement habile, mais cependant con-
ventionnel, se révèle dans ses premiers plans ;
qu'il ne possède pas un sentiment local bien
prononcé et que son Italie est la sœur jumelle
de son Auvergne. Est-ce assez ? J'ajoute, si l'on
veut, que sa manière manque de plus en plus
de largeur et qu'elle appauvrit la nature à force
de recherche minutieuse. Mais je ne lui fais pas
un crime de ses préférences et de ses flatteries
pour les beaux sites ; je rends hommage à son

adresse de main et à son désir d'être exact, et je me rappelle avec plaisir les paysages lumineux, corrrects et élégants qu'il produisait jadis. Aujourd'hui même que je me défie de ce postillon enrubanné, je me laisse guider complaisamment par lui dans les rues de Menton et à travers les sinuosités de la Corniche.

M. Jules Coignet est-il plus vrai? non; il place sous la même latitude les Etats Romains, la Suisse, la Forêt-Noire, l'Egypte et la Normandie. Seulement, pour se mettre à la mode, il s'essaie dans une manière moins étroite et moins faite; mais il perd en fini sans gagner en solidité. On ne se refond pas, et lorsqu'on a passé trente ans de sa vie à chanter *la la la itou* dans un Tyrol d'opéra-comique, on n'est guère en état d'exécuter une symphonie de Beethoven.

Je mentionnerai, à titre de simple renseignement topographique, les *Vues de Florence, de Naples et de Rome*, par M^{lle} Sarrazin de Belmont; le *Golfe d'Ajaccio*, par M. de Fontenay; les *Vues de Sartène et de Calvi*, par M. Jonas, et je m'ar-

rêterai au plus remarqué des paysages *bâtis* de l'Exposition, au *Môle de Naples*, par M. Oswald Achenbach. Le soleil couchant illumine dans le lointain les contreforts du Vésuve et les les villages qui les garnissent ; les derniers édifices de la ville voluptueuse et son golfe à la courbe élégante prennent leur part de ce chaud baiser. Sur le premier plan s'étend le môle dans la vapeur lumineuse et blanchâtre qui précède la chute du jour. Une fontaine, des baladins, des marchands de fleurs, des promeneurs, des lazzaroni encombrent ce môle, rendez-vous obligé des gens affamés d'air et de belles vues. M. Achembach possède au plus haut degré la science de la perspective aérienne ; il se joue des effets de lumières ; ses tons sont excessivement justes, sa touche est large et facile ; en un mot, il fait de la peinture et de la peinture vraie. Remercions l'école de Dusseldorf, qui était en droit de se reposer après Knaus.

L'Italie, comme la France, a ses paysagistes intimes ; j'appelle ainsi les artistes qui déversent leur poésie sur un petit coin de terre insignifiant

en apparence, et qui, sans viser au pittoresque, savent donner à leurs toiles un goût de terroir impossible à méconnaître. M. de Curzon, auquel on pourrait appliquer cette année la devise de Louis XIV *nec pluribus impar*, commande à ce groupe d'élite. Rien de moins compliqué que son paysage intitulé *Près des murs de Foligno* : — Un grand mur de briques longé par un fossé plein d'eau ; les toits d'un couvent ; une campagne nue et tristement ondulée ; dans le lointain, une montagne ; le tout illuminé par le dernier rayon du couchant. — Eh bien, le sentiment exquis de localisme dont cette chaude petite toile est imprégnée lui donne une importance capitale; elle embaume l'Italie à ce point qu'un Romain aveugle ne s'y tromperait pas.

M. Lecointe est aussi très italien et très puissant coloriste dans sa *Campagne de Rome*. Les fouillis, les arbres et les ruines du premier plan sont exécutés avec une grande ampleur. On devinerait le pays quand même la silhouette de Saint-Pierre ne se détacherait pas à l'horizon. J'ac-

corde les mêmes qualités à la *Vallée du Poussin* et à *Pontemamolo*, de M. Saltzmann ; je demanderais seulement à cet artiste un peu plus de largeur de pinceau. M. Gourlier, dans ses *Bords du Tibre*, se rapproche étonnamment de M. de Curzon ; je ne saurais le louer mieux : il est chaud, puissant et vrai.

L'étrangeté du sujet a beaucoup contribué au succès des *Marais-Pontins*, de M. Rodolphe Lehmann, tableau de grande taille et qui, sans justifier complètement ses prétentions, témoigne néanmoins d'un talent exercé. Les buffles employés par le gouvernement pontifical au curage des canaux des Marais-Pontins rencontrent une barque chargée de maïs. Leurs grosses têtes limoneuses, couronnées de plantes aquatiques, nagent à fleur d'eau, et leurs grands yeux noirs regardent d'un air sauvage les voyageurs assez mal avisés pour les troubler dans l'exercice de leurs fonctions. Au second plan, et sans allusion aucune aux procédés administratifs de la cour de Rome, le peintre nous montre le gouverneur rustique de ces rustiques

employés stimulant à grands coups de bâton le zèle des retardataires. On voit dans le fond la plaine brûlée et la montagne solitaire qui annoncent aux touristes le voisinage de la ville éternelle. La barque de M. Lehmann a un faux air de celle de M. Hébert ; mais elle sent moins la *mal'aria*. Un peu plus de couleur locale et d'accent aurait donné à cette peinture le cachet qui lui manque.

D'Espagne, nous avons une assez triste vue de Grenade, par M. Sebron, et une non moins triste vue de Tolède, par M. Dauzats ; je me hâte de dire que ce dernier a pris sa revanche dans l'aquarelle. Cependant les thèmes puissants et passionnés ne manquent pas à l'Espagne, témoin le *Col du Marcadon*, de M. Guillame. Des malades se rendant à Cauterets sont surpris par une tourmente ; le simoun de la montagne se lève et va rouler comme une avalanche par le chemin escarpé que descendent péniblement les pauvres voyageurs. La terrible trombe enveloppe déjà les rochers ; le ciel et la terre étouffent sous son étreinte ; un souffle de mort fait

frissonner la nature. Les spectateurs frissonnent aussi, et M. Guillaume tient son succès.

La Suisse, trop cultivée il y a vingt ans, trop négligée aujourd'hui, est représentée par MM. Karl Girardet, Hugard et de Meuron. *La Prairie au bord de l'Aar* et *l'Entrée de la vallée de Lauterbrunnen*, par le premier de ces artistes, font foi d'un travail solide et d'un style relevé auxquels M. Karl Girardet n'avait pas habitué les marchands et les amateurs de la rue Laffitte; je lui en fais mon sincère compliment. *L'Orage dans la vallée de Servoz*, par M. Hugard, est l'œuvre d'un amé et féal de Diday ; jamais calque ne fut plus calque ; c'est de la fidélité de caniche. Après tout, Diday a du bon. M. de Meuron a fait de la peinture assez grandiose dans son tableau intitulé *les Hautes-Alpes, souvenir de l'Oberland*. Ces pics neigeux, cette vallée profonde engloutie dans une vapeur bleuâtre, ces torrents dont les filets argentés se détachent sur les flancs des rochers sont rendus avec un sentiment très vrai de beautés alpestres.

Notre midi est fertile en paysagistes de tous

genres, bien ou mal inspirés. Les uns, comme
M. Magaud, dans sa *Vue de Marseille*, et M. Poinsot, dans son *Pont du Gard*, ont un pinceau
précis et correct, mais une palette très peu méridionale ; les autres, comme MM. Imer et
Prosper Grésy, suent le Midi à grosses gouttes
et négligent un peu trop certains détails d'exécution. C'est ainsi que M. Imer serait fort embarrassé de dire à quelles familles appartiennent
les arbres du *Mas de Barême* et des *Collines de
Sainte-Marguerite*, et que je mettrais M. Grésy au
défi de déclarer de quels végétaux sont formés les
Ombrages de l'île Restalasse. M. Courdouan
avait jadis ce qui manque à ces artistes, une
manière tout à fait appropriée à la flore provençale, un faire épineux qui rendait à merveil la raideur et la sécheresse de l'arbre vert ;
il savait aussi choisir des sites intéressants et
les envelopper d'un chaud rayon de soleil; il
était le peintre de l'Oasis du Var, comme M. Loubon était le peintre du Sahara marseillais. Malheureusement, il faut parler de M. Courdouan au
passé ; ses *Gorges d'Ollioules* et sa *Route de Car-*

gueiranne à *Hyères*, jetées sur des toiles à trop grosse trame, destituées de lumière et de couleur, ne témoignent plus que d'une facilité stérile. J'ai remarqué deux études un peu sèches mais cependant très consciencieusement peintes: l'une, représentant *les Bords de la Save*, est de M. Dominique Baron ; l'autre, particulièrement empreinte d'une saveur vauclusienne, est intitulée : *Vue de Mondragon*, par M Max Monnier de la Sizeranne. Ces peintres, le dernier surtout, sont dans la voie du bon paysage méridional.

On s'est beaucoup arrêté devant le tableau de M. Capelle ayant pour titre : *Avant la messe* (Basse-Navarre). Des paysans jouent à la paume sur la grande place de l'église ; les spectateurs en bérets sont juchés à gauche sur des espèces de parapets. Dans le fond on voit l'église, une petite colline et par-ci par-là quelques peupliers. Le ciel est bleu de Prusse, les bâtiments frappés par le soleil sont d'un blanc de craie, les ombres du plus beau noir de fumée. L'aspect de ce tableau est étrange, mais c'est tout. Je n'ai jamais rencontré dans le Midi, en plein soleil,

des clartés et des ombres aussi durement tranchées ; pendant la canicule et par les chaleurs les plus intenses, la lumière est en quelque sorte tamisée et revêtue d'une espèce de gaze vaporeuse qui atténue sa vivacité. — les ombres elles-mêmes, quoique mates, ne sont pas coupées au couteau comme dans le Nord. M. Gustave Colin me semble plus vrai dans sa *Sortie de la messe de Gèdre* (Hautes-Pyrénées).

Les Landes ont inspiré heureusement M. Busson, et plus heureusement encore M. Pelegry ; les études exposées par ces artistes se recommandent par la justesse des tons et la franchise de la touche. Les moutons semés dans les landes de M. Pelegry sont d'une finesse qui témoigne en faveur de leur gigots.

Je voudrais, pour me conformer à l'usage, terminer cet article par l'apothéose de M. Théodore Rousseau, inventeur d'une *Ferme dans les Landes ;* mais j'avoue que mon enthousiasme réaliste ne va pas jusque-là. Réaliste n'est peut-être pas le mot, car il n'y a de réel dans le tableau de M. Rousseau qu'une trop

piteuse défaillance. Le ciel, la terre, la maison, les arbres surtout, créés par le maître de Barbison, ne trouveront leurs semblables dans aucune des cinq parties du monde. Quel peut-être ce gros arbre frisé qui étale sa rotondité aux yeux surpris du spectateur? J'abandonne la question à MM. de l'Académie des Sciences. Où voit-on là-dedans une ferme des Landes? Rien, pas même une paire d'échasses, ne rappelle la nature si particulièrement caractéristique de cette partie de la France. Hélas, j'ai peur que M. Th. Rousseau ne se soit trompé une fois de plus!

<p style="text-align:center">20 juillet 1859.</p>

XV.

Paysagistes occidentaux. — *France du Nord, Belgique, Hollande*, etc. — MM. Lambinet, Flers, Daubigny, Cabat, Français, Desjobert, Achart, Ortmans, Lavieille, Cibot, Appian, Anastasi, Bluhm, Pron, Oudinot, Rozier, Segé, Defaux, Chandelier, de Penne, Daulnoy, Allemand, Gassies, Lamorinière, Villevieille, Michel, Thierrée; Pissaro, Haussoullier, Chintreuil, Flahaut, Papeleu, Allongé. Th. Rousseau, Deshayes, Renié, Hanoteau, Jules André, Veyrassat, de Hagemann, Baudit, Blin, de Knyff, Hildebrandt, Verschuur, Kluyver et Springer.

L'Italie, l'Espagne, la Provence et les Landes ont sans doute leur prix, mais j'avoue qu'en vrai parisien je leur préfère Chevreuse et Ville-d'Avray. Je ne connais rien de si gracieux, de si coquet, de si spirituel, de si éminemment français que ces petites vallées, voisines du grand Paris, qui promènent leurs ruisseaux limpides par les prairies plantées d'aulnes et

semées de moulins. Elles n'affichent pas de prétentions exagérées comme leurs illustres sœurs des Alpes; elles n'ont pas de pics neigeux, pas de précipices, pas de Niagaras *même pour les fourmis*; fraîches, fleuries, embaumées de toutes les senteurs de mai, caressées par toutes les chansons du rossignol, babillardes, rieuses, toutes à tous, elles sont les *grisettes* de la nature. Souvenirs d'étudiant, d'artiste et de poète intime, je n'oublie pas ces rendez-vous de la flânerie parisienne auxquels j'ai sacrifié jadis avec tant de délices, et je remercie les peintres modestes qui, bornant leurs villégiatures aux montagnes de Saint-Germain, ne dédaignent pas d'accrocher les églogues de Port-Marly ou de Bougival aux murailles de l'Exposition.

De ces artistes, M. Lambinet est celui qui répond le mieux à mes secrets instincts. J'admire son pinceau habile quoique sincère, sa touche grasse et plantureuse, sa couleur fraîche et printannière, ses motifs heureux : la prairie, les ruisseaux, les ombrages, les maisons couchées dans la verdure, voilà ses amours, voilà

ses triomphes. Rien de plus aimable dans sa grâce champêtre que le tableau intitulé *Bords d'un ruisseau à Ecouen*; rien de plus vrai dans sa rusticité que celui qui a pour titre *Dans les champs à Saint-Brice*. On dit que M. Lambinet est commun; je ne comprends pas ce reproche. Il donne des feuilles aux arbres, de l'herbe aux prés, des pommes aux pommiers, des canards aux ruisseaux, des paysannes aux champs. Il copie ce qu'il voit, ni plus ni moins, et ce qu'il voit, c'est Dieu qui l'a créé. Ceux qui veulent faire mieux que Dieu ne font ni vrai ni beau.

M. Flers, dont je suis loin de contester le talent et que j'apprécie d'autant plus qu'il est un des restaurateurs du paysage familier, M. Flers, dis-je, n'a jamais rencontré aussi juste que M. Lambinet. Je me tais sur son tic de joncs et de roseaux, mais je trouve son exécution un peu conventionnelle, surtout dans les paysages *humides*. Ainsi m'apparaissent *les Saules sur la Beuvronne, la Prairie à Aumale, le Moulin de Coilour*. Toutefois *la Moisson à Fresnes*,

étude faite en rase campagne, sans moulin ni prairie, et par conséquent en dehors des habitudes de l'artiste, est un petit chef-d'œuvre de finesse, de lumière et de couleur.

On parle beaucoup, et on n'a pas tort, de la distinction de M. Daubigny. Mais ce peintre ne s'appartient plus ; il est la proie de la renommée, et d'une renommée cruelle, implacable, qui dévore la critique. On ne me saura donc aucun gré de dire que son paysage des *Bords de l'Oise* est un des plus beaux, des mieux peints et des plus vrais de l'école française ; mais on me lapidera si je déclare qu'il m'est impossible de m'extasier devant l'exécution lâchée, les arbres incorrects, les animaux informes, les terrains lourds et maladroits des *Graves de Villerville*. Comme de juste, on admire beaucoup plus les *Graves* que les *Bords de l'Oise* ; c'est le propre de l'adulation d'exalter les défauts. Je plains M. Daubigny.

M. Cabat est rentré en lice avec *l'Etang des bois*. Je soupçonne cette peinture, poétique quoique un peu froide et légèrement compas-

sée, d'être sortie toute faite du cerveau de
M. Cabat. La nature ne se prête pas ainsi aux
poses uniformément et solennellement élégiaques ; l'humanité s'y trahit toujours par quelque côté. Il n'y a qu'au théâtre que les paysages observent la mesure et la rime ; or, les grands arbres aux longs rameaux de M. Cabat sentent plus le théâtre que la campagne.

Quant à M. Français, il est poète à ses heures ; ses petits tableaux, comme les *Bords du Gapeau*, sont proches parents de la vallée de Tempé, tandis que ses *Hêtres de la côte de Grâce* accusent dans leur cadre une pensée réaliste. Il est, en effet, de l'essence de ce qu'on appelle le réalisme d'outrer les proportions des infiniments petits et de traiter les sujets avec une importance d'autant plus grande qu'ils ont moins d'intérêt. M. Français pouvait faire une jolie étude de ses hêtres, il en a fait une fresque ; encore cette fresque est-elle d'une exécution douteuse comme couleur et comme perspective ; je ne retrouve pas dans cet ouvrage la maestria du peintre du *Plateau d'Ormesson*.

Avec plus de précision, moins de fausse chaleur et un sentiment plus exact de la nature intime, M. Desjobert a peint un *Groupe d'arbres au bord de la mer* (*Calvados*). L'habileté de M. Desjobert ne va pas jusqu'à trahir la vérité, et, de ce côté, l'influence de son maître Aligny n'a pu détruire les bonnes traditions de son premier maître Jolivard. Ce dernier artiste au milieu d'excellentes qualités avait le défaut d'aimer un peu trop les épinards; M. Desjobert est plus sobre du gros vert, sa couleur est juste et il tire un bon parti du soleil. Les *Bords de rivière*, le *Préau de Saint-Maurice* et *l'Intérieur d'un cimetière* sont de charmantes petites toiles.

Ce n'est ni le sentiment du vrai, ni le sentiment de la couleur qui manquent à M. Achard; mais il est indécis et légèrement embrouillé. Il affectionne les chaumières cachées sous les pampres et les murs garnis de lianes, mais il se retrouve difficilement au milieu des caprices de la vigne qui escalade les arbres fruitiers d'Auvers; on dirait d'un écheveau brouillé par un chat. M. Achart tombera tout à fait dans le ca-

hos s'il ne s'abstient pas des broussailles ; sa *Vue prise aux environs de Lyon* prouve qu'il gagne en netteté et en solidité lorsqu'il agit sur un terrain un peu découvert.

M. Ortmans aime aussi les bouts de murs, et l'indécision n'est pas son péché d'habitude. On peut même dire qu'il est trop sec et qu'il se perd dans les détails ; feu M. Koekkoek ne minutait pas plus finement ses tableaux. Ce défaut imperceptible dans les toutes petites toiles devient un cas rédhibitoire dans les grandes. Il en est résulté pour cette fois que les deux pages importantes de M. Ortmans, *l'Intérieur de la forêt* et la *Route de campagne*, manquent de largeur et de perspective, tandis que ses deux études — *Bois blancs* et *Petite muraille le long d'une lisière de bois* — sont parfaitement réussies comme délicatesse de touche et comme couleur.

Au surplus, le vent est aux études consciencieuses. M. Lavieille ne sort pas de cette antichambre du paysage qui vaut souvent mieux que le salon. Le département de l'Aisne lui a fourni quatre études excellentes sinon par le

fini du moins par la justesse des tons et la couleur locale ; j'ai surtout remarqué l'*Etang et la ferme de Bourcq* et l'effet de neige intitulé *le Hameau de Buchez.* Il y a trente ans, l'artiste aurait à peine fait à ces études les honneurs d'un clou de son atelier, aujourd'hui il en décore l'Exposition ; c'est que le temps a marché, et qu'en fait de paysage on commence à reconnaître que le moindre coup de pinceau donné en présence de la nature vaut mieux que dix mètres de toile peints dans le vaniteux néant du cabinet.

Il s'est glissé parmi les paysages peu heureux de M. Cibot une délicieuse petite étude appelée *Novembre* par le livret. Les grands arbres dégarnis laissent apercevoir un village ; le ciel est gris, quelques reflets de verdure donnent un dernier regret à l'automne ; un paysan laboure son champ. Parfaitement exacte, parfaitement harmonieuse, suffisamment faite, cette étude absout M. Cibot des péchés que ses autres ouvrages confessent.

M. Appian a trouvé le motif d'une bonne étude dans les *Marais de Bourbouillon.* Fine,

chaude et très harmonieuse, cette petite page sent l'école de M. Daubigny avant sa grande réputation. Nous devons aussi à M. Appian quatre fusains remarquables parmi lesquels le *Chemin à Crémieux* est surtout digne d'éloges.

Je citerai encore dans ce genre familier M. Anastasi, pour son *Chemin en hiver* (effet de neige au soleil couchant), et je jetterai un voile discret sur ses autres toiles de 1859. Je ne passerai pas non plus sous silence la *Prairie briarde*, de M. Bluhm, dont l'exécution soignée et la couleur attrayante rappellent les ouvrages de M. de Knyff et l'école de Genève ; l'*Entrée de village en Brie*, de M. Pron, étude un peu molle et qui manque de finesse, mais dont l'effet général est satisfaisant ; la *Source*, de M. Oudinot, paysage inspiré de M. Corot dans la manière et dans la couleur, quoique traité avec plus de délicatesse et de souci de la forme ; *la Berge et le petit port d'Argenteuil*, de M. Rozier, étude juste, dans les données Corot et Eug. Ciceri, mais un peu trop lâchée pour sa dimension ; *les Chardons en graine*, près de Conflans-Sainte-

Honorine, de M. Segé, ouvrage quelque peu cotonneux mais très consciencieusement et très sérieusement étudié; la *Vue de Rosny-sous-Bois*, de M. Defaux, œuvre peu intéressante comme sujet, mais très exacte et très finement touchée, et dont la facture, comme couleur, relève en ce qu'elles ont de bon des habitudes de MM. Corot et Hoguet.

Pour être juste envers tous ceux qui méritent l'attention de la critique, il me faut encore mentionner le *Loing à Montigny*, de M. Chandelier, petit tableau que M. Flers ne renierait pas; *les Bords du Loir*, de M. de Penne, frais et gracieux souvenir d'un pays toujours vert; *le Bord de la Marne*, de M. Daulnoy, avec ses grands arbres, son eau tranquille et ses cigognes ; les *environs de Bourg* et le *Chemin des Roches*, de M. Allemand, paysagiste d'avenir; *la Mare*, *la Forêt* et *Décembre*, de M. Gassies, travaux consciencieux; la *Rue de Village*, de M. Lamorinière, réaliste qui arrivera à la vérité lorsqu'il fera moins sec; les *Soirs* chauds et mélancoliques mais un peu indécis de M. Villevieille; *la Mare, effet d'au-*

tomne, de M. Michel, excellente étude d'arbres décharnés, d'eau dormante, de terrains buissonneux, de ciel gris et de cigognes (les cigognes sont en honneur cette année) ; l'*Intérieur de bois*, de M. Thierrée, un élève de M. Ingres qui fait du bon Diaz ; le *Paysage à Montmorency*, avec âne obligé, par M. Pissaro, petite toile d'une jolie couleur et d'une grande vérité ; *la Vallée du Mont-Saint-Jean*, de M. Haussoullier, verdure sans doute très véridique, mais qui serait parfaite en salade ; la *Mare aux biches*, de M. Chintreuil, autre verdure-pomme d'un ton agaçant, et la *Pluie*, du même artiste, effet de bourasque dans un taillis, très habilement rendu ; un *Bord de rivière*, de M. Flahaut, étude assez chaudement peinte ; les *Dunes du Pas-de-Calais* et leurs herbages épais, excellent ouvrage de M. Papeleu, et enfin l'*Étang du Mans*, de M. Allongé, peintre qui exploite très harmonieusement la gamme des verts.

Nous retrouvons M. Th. Rousseau sur son vrai terrain, en pleine forêt de Fontainebleau, à Barbison, et cette fois il a prouvé que char-

bonnier est maître chez lui. Sa *Lisière de bois* est une charmante toile, et ses *Gorges d'Apremont*, avec leurs arbres verts, leurs sentiers cahottés, leurs grès capricieux, sont admirablement peintes. Il ne manque à ses rochers que les fameuses flèches bleu-perruquier dont Champfleuri a percé le tendre cœur du sylvain Dennecourt.

Je finis ce rapide examen des paysages-études du genre gracieux par les tableaux de MM. Deshayes, Renié, Hanoteau et Jules André.

La boutique de Picard m'avait souvent initié à la manière du premier de ces artistes, mais je ne pensais pas que l'imitation de MM. Hoguet et Eug. Cicéri pût conduire au résultat qu'il vient d'obtenir. *La Vallée de Bièvre*, effet du matin, est une ravissante chose comme pensée et comme exécution ; elle est poétique, harmonieuse, savante dans la manipulation et la dégradation des verts, lumineuse quoique dans l'ombre, et touchée avec une finesse exempte de sécheresse et de minutie. Je regarde ce paysage comme un des plus distingués de l'Exposition.

Quant à M. Renié, j'avoue que son nom et ses ouvrages m'étaient jusqu'à ce jour totalement inconnus ; je ne suis donc pas suspect lorsque je bats des mains à sa *Vue prise dans la vallée d'Auvers*. Cette petite toile, d'une fidélité photographique, est traitée, comme couleur, comme lumière et comme délicatesse de dessin, avec une intelligence remarquable ; croyez-en un habitué des bords de l'Oise.

Des cinq paysages de M. Hanoteau, celui que j'aime le mieux n'est pas cette *Matinée sur les bords de la Canne*, qui figure parmi les achats de la loterie des Beaux-Arts ; ce grand tableau manque de corps, et son ton uniformément gris-blanc le rend blafard. Mais le *Gué de Chavancy*, serait envié par M. Daubigny. Cette étude d'automne est très juste comme couleur, quoique peu solidement maçonnée ; ses teintes plates sont bien fondues ; l'air circule dans le paysage, et le motif est intéressant.

Il y a longtemps que M. Jules André règne en maître sur le paysage-étude. Les lisières de forêt, les grands chênes, les bords de rivières

et de ruisseaux plantés de saules, les ciels gris brusquement éclairés par une trouée de soleil, voilà ce qu'il affectionne et ce qu'il excelle à peindre. Sa couleur chaude et vigoureuse s'arrange mieux de l'automne que du printemps ; son pinceau est large, quoique très sérieusement préoccupé de la forme ; son sentiment de l'harmonie et de la lumière est exquis. Ses très petites toiles ne sont peut-être pas assez faites, mais il est complet dans les pages de médiocre grandeur. J'ai remarqué particulièrement : la *Cabane de pêcheurs dans les marais des bords de la Gironde*, le *Marais du Bouscat*, les *Vues des bords de la Charente et de la Bonnieure à Puyréaux*, et la *Vue prise aux environs de Coutras*.

La tribu des paysagistes réalistes dans la mauvaise acception du mot est heureusement peu nombreuse. Je ne range pas parmi eux M. Veyrassat, parce que cet artiste, tout en fuyant l'ombre, l'eau et la verdure, tout en se délectant dans le plein soleil et dans la monotone richesse des plaines, a le bon esprit de traduire ses études favorites sur des toiles de petites dimensions et

de les animer par des personnages très finement touchés. D'ailleurs il est campagnard dans l'âme et coloriste incendiaire. J'ai vu un monsieur impressionable qui s'essuyait le front en regardant *la Moisson aux environs de Paris* et le *Berger au repos.*

M. de Hagemann est moins modéré dans la taille de ses toiles, et personne ne peut se tromper sur sa prédilection pour les campagnes peu accidentées du département du Nord. Mais au moins il choye la moisson en herbe, les pommiers en fleurs et la rosée de mai ; son paysage *le Printemps* captive par ses tons frais et harmonieux, et le sentiment vrai dont l'artiste est pénétré fait que le spectateur ne répugne pas à le suivre par l'étroit chemin qui conduit au village couché là-bas dans les blés verts. La *Récolte des pommes de terre en automne* me séduit moins, quoique la scène se passe sous des pommiers à fruits rouges qui doivent produire du cidre excellent.

Cent fois plus excusable encore est M. Baudit, l'auteur du *Viatique en Bretagne.* Il nous

montre au clair de lune un pays triste et raviné, une vraie lagune, et pour seule perspective une misérable chaumière ; mais dans cette chaumière est un mourant, et par le sentier fangeux chemine un prêtre ; Dieu qui l'accompagne remplit d'une grandeur mystérieuse cette terre désolée. Le paysage n'est donc qu'un prétexte, une mise en scène ; l'intérêt est ailleurs, puissant, impérieux comme tout ce qui parle à l'âme et qui vient du ciel. Sous son enveloppe réaliste, le tableau de M. Baudit est l'œuvre d'un spiritualiste et d'un penseur d'élite.

Je voudrais bien plaider les circonstances atténuantes en faveur de M. Blin ; mais, franchement, les qualités de l'exécution ne suffisent pas pour excuser la pauvreté des sujets caressés par le pinceau de cet artiste. *Le Matin dans la lande*, représenté par un terrain stérile, du brouillard, quelques grands arbres et une légion de corbeaux, donne une triste idée de ce Monterfil déjà illustré cette année par M. Guérard. Quant au grand tableau intitulé *Après l'orage*, qui se compose d'un chemin montueux vu

presque à fleur de terre et fortement labouré par la pluie de la veille, le tout sans apparence de végétation et de créature humaine, il ne peut plaire qu'aux grenouilles et à M. Harpignies. Si c'est tout ce que M. Blin a recueilli de son voyage en Bretagne, je le déclare volé ; il eût trouvé mieux aux buttes Saint-Chaumont et dans la plaine des Vertus.

Les états de l'Europe occidentale ne produisent pas beaucoup de paysagistes ; MM. de Kniff, Hildebrandt, Verschuur, Kluyver et Springer, artistes dont les noms accidentés sont plus pittoresques que leurs patries, ont seuls fait part de leurs travaux au public parisien. Le *Marais de la Campine*, de M. de Kniff, est dans son genre une des bonnes pages de l'Exposition. Ce peintre expérimenté ne livre rien à l'à-peu-près ; son faire est large quoique correct et serré. sa couleur est excellente, l'air circule dans sa toile, et ses eaux semées de nénuphars ont une transparence incroyable. J'en dirai autant du *Souvenir du château de Petersheim*, charmande étude d'eau, d'arbres, de moisson et

d'animaux, qui n'a de château que sur le livret. Si vous aimez le Nord, M. Hildebrandt en a mis partout : Voici d'abord un *Rayon de soleil* qui brille sur la glace comme dans une casserolle fraîchement étamée ; puis une quarantaine d'aquarelles-pochades dont les tons gris, jaunes, bruns et noirs, résument toute la poésie de la nature danoise, prussienne, norvégienne et suédoise ; cette douche de peinture froide est trop forte pour moi. Quant à M. Verschuur, ses *Chevaux de labour au repos* et son *Maréchal ferrant*, sortes de paysages animés très-proprement peints, manquent de vigueur et d'accent dans le coloris ; c'est un peu de Van Falens mélangé de beaucoup de Grenier. Les *Vues de la Gueldre et de Harlem à vol d'oiseau*, par M. Kluyver, sont exécutées avec une facilité exagérée et une crudité de tons désagréable ; Ruysdaël faisait mieux. En revanche, M. Springer s'est approché de Van der Heyden dans sa *Vue de la ville de Veere* ; il me paraît difficile de rendre le monument avec plus de perfection. Au reste, M. Springer avait déjà montré ce qu'il savait faire à l'Exposition universelle.

Je crois avoir épluché en conscience les paysagistes de 1859. Que les condamnés ne se livrent pas au désespoir ; ils ont trois jours pour maudire leur juge et ils peuvent même, si ça leur fait plaisir, lui appliquer cette parole de l'Evangile : « Pardonnez-lui, Seigneur, car il ne sait ce qu'il fait. »

29 juillet 1859.

XVI

Peintres de marine. — MM. Ch. Leroux, Jeanron, Eug. Isabey, Barry, Morel-Fatio, Jules Noël, Hintz, Durand-Brager, Bentabole, Waldorp.

Peintres d'animaux. — MM. Troyon, Van Marck, Ménard, L. de Kock, Cortès, Coignard, Loubon, Palizzi, A. Bonheur, Thiollet, Elmerich, Simon, Stévens, Brendel, Paris, Robbe, Chifflard, Schmitson, Brown, de Thoren, Jadin, de Balleroy, Lambert, Ph. Rousseau, Kiorboë, Monginot, M^{me} Peyrol-Bonheur, MM. Legendre-Tilde, Dubois, Michel, de Limoëlan, de Krockow.

On me demande pourquoi je n'ai pas parlé des marines d'eau douce de M. Ch. Leroux. D'abord les frottis de cet artiste sont tellement vaporeux et incolores, qu'il est bien permis de les oublier; puis j'ai connu un juge de paix, gourmand et gourmet, qui n'offrait à ses con-

vives que les plats de son goût ; moi, qui m'érige en juge, je fais comme ce digne magistrat.

Aussi bien le genre marine, soit comme accessoire de paysage, soit comme motif principal, n'a pas été heureux cette année. J'ai dit un mot des soleils maritimes de M. Ziem. Les marines de M. Jeanron, — *le Phénicien et l'esclave, Gozzo* et *le Départ pour la Pêche* — n'éblouissent pas les yeux ; elles sont grises, ternes et un peu monotones. Cependant la *Vue du barrage de Bezons* au soleil couchant, avec ses tons roux hardiment reflétés par l'eau, est d'un effet très original et très bien rendu.

Je me suis tourné et retourné de toutes les manières pour parvenir à admirer *l'Incendie de l'Austria,* par M. Eug. Isabey. Je ne comprends ni cette mer multicolore, ni la position excentrique de cette monstrueuse coque de navire. Il me semble, talent à part, que j'ai vu quelque chose de semblable à la porte d'une baraque de la foire de Saint-Cloud ; ou bien, si je consulte mes souvenirs de collége, je crois reconnaître dans cette peinture crue, heurtée et

miroitante, l'amplification de ces tables que les compagnons de Simonide se pendaient au cou pour solliciter la pitié des passants. M. Isabey, grâce à Dieu, n'était pas sur *l'Austria*, ni moi non plus ; si je trouve son tableau trop exagéré, il a le droit de le regarder comme trop benin ; c'est embarrassant. Une idée ! Si nous mettions le feu à la frégate du pont de la Concorde ? Nous saurions à quoi nous en tenir, et nous rendrions un signalé service aux propriétaires de ce piteux bâtiment.

Le *Cherbourg*, de M. Barry, est assez artistique ; la couleur de ce peintre est belle et son exécution très habile. Les autres Cherbourgs de l'Exposition, à commencer par celui de M. Morel-Fatio jusqu'à celui de M. Jules Noël, sans oublier ceux de M. Hintz, l'homme aux petits cailloux, n'ont pas conjuré le sort jeté sur les peintures officielles.

Autant que je puis en juger, les deux marines de M. Durand-Brager — l'*Entrée du Port de Marseille* et la *Frégate l'Américaine* — sont remarquables. Cet artiste, qui arrive au soulève-

ment des vagues et à la tempête sans moyens violents, me paraît plus voisin de la vérité que M. Isabey. Je n'ai pas de répugnance pour les *Côtes de Normandie et de Bretagne*, de M. Bentabole. Enfin, M. Waldorp s'est rappelé dans sa *Marine hollandaise* qu'il était du pays de Backuysen.

Mais je n'ai pas le pied marin, et je me hâte de rejoindre M. Troyon sur le plancher des vaches.

C'est que personne ne fait mieux les vaches et leur plancher que M. Troyon ; personne n'entend mieux la ferme et ses grands arbres, les pâturages et l'abreuvoir ; personne n'a plus de *force rurale* au bout de son pinceau. La réputation de M. Troyon a été lente à se faire ; ses premières assises à chaux et à ciment ne datent guère que d'une douzaine d'années ; elles furent posées à l'occasion d'une certaine marche d'animaux qui eut un succès de vogue. Maintenant que ce public si désiré est venu, M. Troyon ne sait pas le faire attendre. Harcelé par des boutiquiers faméliques, on lui arrache

ses toiles à peine pochées; on les jette, telles qu'elles, dans le commerce, et on établit ainsi un *Troyon marchand* d'un prix élevé quoique d'une valeur douteuse. Il ne faut donc pas juger cet artiste par les exhibitions mêlées de la rue Laffitte; c'est aux Expositions qu'on le trouve et qu'on peut l'apprécier. Il réserve pour ces joûtes de la peinture les tableaux qu'il caresse avec le plus d'amour, ceux qui témoignent le plus hautement de ses tendances artistiques et de la puissance de son talent. Or, ses tendances l'élèvent presque à la hauteur de Paul Potter comme *animalier* et beaucoup au-dessus de ce maître comme *paysagiste*. Quant à son exécution elle est aussi nourrie que celle de Cuyp. *La vache qui se gratte* et *le Chien de chasse* sont de magnifiques études, et il est peu de paysages intimes aussi résolûment peints et dans des conditions de couleur plus belles que *le Retour à la ferme* et *la Vue prise des hauteurs de Suresne*.

Quand on songe où en étaient les paysagistes *animaliers* il y a cinquante ans, quand on com-

paré les ouvrages de M. Troyon à ceux de
Demarne et même d'Ommeganck, on ne peut
s'empêcher de reconnaître que notre école est
en voie de ressusciter les grands maîtres flamands du dix-septième siècle.

Parmi les artistes qui s'efforcent d'imiter
M. Troyon, je remarque MM. Van Marck et Ménard. Le premier est quelque peu sec, mais il a
beaucoup d'accent et un vif sentiment de la couleur. Son *Retour de l'étang*, son *Berger gardant son troupeau*, prouvent la conscience et la bonne
direction de ses études. M. Ménard est moins
coloriste, mais il peint assez largement et il
aborde les grandes pages avec une audace que
la fortune favorisera quelque jour. S'il y a de la
lourdeur et un peu de confusion dans son *Marché*, l'*Abreuvoir* et surtout la *Marche d'animaux*
renferment de bonnes parties. Le paysage de
M. L. de Kock — *Animaux dans un bac* — se
ressent aussi de l'heureuse influence du maître.

Le *Pâturage en Andalousie*, de M. Cortès, est
une peinture qui, pour être crêmeuse et d'une
exécution trop facile, ne manque pas de distinc-

tion, de vérité et de couleur. Le site choisi par M. Cortès est agréable, et ses animaux sont bien disposés pour l'effet du paysage.

En parlant de peintre crêmeux, je pourrais nommer M. Coignard; mais à quoi bon? L'abîme qui sépare mon goût de ses productions actuelles ne se comblera pas par des phrases, et quand je dirais que son *Herbage* et surtout sa *Lutte de taureaux* me semblent un défi jeté aux principes les plus élémentaires du dessin, de la couleur, du feuillé, de la perspective, de la lumière, de la vérité en un mot, quand je déplorerais la chute d'un artiste qui planait sur la critique il y a dix ans, je n'améliorerais nullement ce triste état de choses, et je ne persuaderais pas à M. Coignard de changer de manière. Que si l'on m'objecte que d'autres en font cas, je répondrai tout franc avec Alceste :

C'est qu'ils ont l'art de feindre, et moi je ne l'ai pas.

Aux bœufs rouges de M. Coignard, je préfère (voyez à quelle extrémité je suis réduit) les

bœufs en terre glaise-ardoise de M. Loubon. Au moins il y a là quelque chose d'étrange; sont-ce des diables qui agitent ces singuliers petits bœufs dont les yeux flamboient comme des escarboucles et dont les immenses cornes s'apprêtent à embrocher les curieux? M. Loubon appelle cela un *Souvenir de la campagne de Rome*; la rencontre pourrait être plus agréable et le souvenir plus grâcieux. Mais il ne faut pas être difficile dans le charmant pays des brigands, des mendiants, de l'eau croupissante et de la mal'aria. Sans priser outre mesure la peinture grise et poussièreuse de M. Loubon, je reconnais que cet artiste possède sur le bout du doigt son vilain Midi.

Il y a encore bien d'autres bêtes à cornes à l'Exposition. Mais les moutons me réclament, et je dois me borner à citer la *Traite des veaux dans la vallée de la Touque*, de M. Palizzi, immense toile un peu froide, un peu plate, qui décèle un grand talent mal récompensé de ses efforts; le *Troupeau de vaches*, le *Passage du gué* et l'*Abreuvoir*, de M. A. Bonheur, l'heureux imita-

teur de M^lle Rosa, auquel on peut cependant reprocher un peu de crudité, une propreté exagérée d'exécution et de couleur et un amour trop violent pour les reflets irisés et mordorés du soleil couchant dans l'eau ; le *Troupeau traversant les dunes*, peinture fort habile de M. Thiollet ; *le Bouvier*, de M. Elmerich, grisaille minuscule traitée avec une finesse extrême, et charmante, sauf la couleur ; le portrait réaliste en pied et grandeur naturelle de deux veaux, tableau intitulé *En chemin pour l'abattoir*, et expressément commandé à M. Simon par l'illustre Cornet de Caen ; enfin les grands bœufs blancs sans corps de M. Stevens, peinture sans style sur les paroles de Pierre Dupont.

En l'absence de M^lle Rosa Bonheur, M. Brendel est passé au rang de grand moutonnier ; non qu'il y ait de la ressemblance entre les manières de ces deux artistes et que la peinture facile de M. Brendel puisse être mise en parallèle avec le viril talent de M^lle Bonheur ; mais, à part cette grande artiste, je ne connais personne qui ne soit plus imprégné du naturel, j'allais

dire de l'esprit, des moutons que M. Brendel ; on croirait qu'il a passé sa vie dans l'atmosphère chaude et huileuse des bergeries de nos grandes fermes briardes et qu'il a suivi un cours de bêlement au conservatoire d'Agnelet-Berthelier. Or, cette étude physiologique, et presque psycologique du mouton, qui se révèle par la justesse du trait, l'expression des yeux, l'aisance et la spontanéité des mouvements, peut bien faire pardonner un coup de pinceau trop deluré et une couleur trop uniformément grise. *La Bergerie*, le *Groupe de moutons*, le *Départ des champs* et même *Ohé! les p'tits agneaux!* seront toujours des tableaux remarquables.

Un souvenir à M. Paris, honnête auteur d'un honnête *Troupeau descendant un ravin*, et une chaleureuse mention honorable au *Troupeau de moutons au repos*, de M. Robbe, excellent paysage animé par de bonnes figures. Quant à M. Chifflart et à son noir *Troupeau traversant les* noirs *environs de Tivoli*, je le renvoie non à ses moutons, mais à ses fusains.

M. Schmitson a exposé des chevaux comme

il n'y en a pas, et des chiens comme il y en a peu; mais ces chevaux-là sont nés natifs de Hongrie et ils jouent avec des chiens de Czikos. C'est égal, leur tête doit bien les fatiguer à porter; en France on ne s'affuble de masques grotesques que dans le carnaval. A cela près, M. Schmitson est un grand coloriste, et son exécution a beaucoup de puissance.

Que dire des énormes *Chevaux de trait* de M. Brown? Voilà un réaliste qui ne regarde pas à la couleur et qui doit être béni par son fournisseur ordinaire. Malheureusement ses chevaux n'ont que la couleur pour toute peau; ils sont écorchés vifs, hachés par morceaux, et c'est tout au plus si leurs contours se devinent. A coup sûr ce n'est pas là un mince défaut, et cependant M. Brown est un préparateur très habile; il ne lui faudrait qu'un polisseur.

L'originalité de M. Schmitson et la monstruosité de M. Brown ne valent pas la sagesse, la belle manière et la couleur suffisante d'un artiste dont personne n'a parlé et dont les deux tableaux ont été relégués dans le coin le plus

obscur du salon des infirmes. Cet artiste s'appelle M. de Thoren ; il a exposé aussi des chevaux hongrois, mais il ne leur a pas fait des têtes extravagantes, et il les a couvert de peau. C'est surtout dans le tableau intitulé *Chevaux de labour, effet de pluie* (Hongrie), que M. de Thoren a fait preuve d'un grand talent. Il était impossible de mieux rendre ce groupe de chevaux qui lutte contre la bourrasque, dont les longues crinières sont agitées par le vent, et dont les têtes baissées semblent se conformer à la triste pensée d'un ciel inclément. M. de Thoren est un nouveau venu dont je suis heureux de constater le mérite ; pour peu qu'il persiste, il en fera parler de bien plus autorisés que moi.

Les peintres de chiens ne manquent pas, quoique M. Melin se soit abstenu. Voici d'abord M. Jadin, un vieux Nemrod par l'atelier duquel toutes les célébrités de la gent ravageaude et merveillaude ont passé depuis vingt-cinq ans. M. Jadin n'a pas le pinceau galant ; il ne se fera jamais bien venir des levrettes ; mais aucun peintre, sans excepter Desportes et Oudry, n'a

mieux compris le chien courant grognard, inculte dans sa tenue, dont les exploits ont allongé demesurément les oreilles et dont le cuir tanné n'est pas à l'abri d'un peu de gale, *fructus belli*. Les portraits de Merveillau et de Rocador, le Canrobert et le Mac-Mahon de la vénerie impériale, attendent leur place à Versailles.

M. de Balleroy entend aussi fort bien la chasse, mais les toiles de petite taille lui conviennent mieux que les grandes machines. Son énorme *Hallali de sanglier* manque de mouvement et s'agence mal, tandis que son petit *Départ*, promenade matinale d'une meute, est d'une vérité qui se lit partout, dans le paysage froid et humide, comme dans les allures des quadrupèdes et dans la figure du piqueur ; ce tableau se recommande aussi par une exécution soignée, quoique suffisamment empâtée. On trouve les mêmes qualités dans *le Renard et les raisins* et dans *le Renard à l'affût*.

Les Petits chiens de chasse, de M. Lambert, sont traités avec une sobriété qu'on ne soupçonnerait pas dans un élève d'Eugène Delacroix. Par

contre, *les Chiens bassets*, de M. Brown, ont peine à se débarbouiller des flots de couleur qui les emboivent.

Les Chiens de M. Ph. Rousseau ne chassent pas comme ceux de MM. Jadin, de Balleroy et Lambert ; ils ont trouvé le chemin de la salle à manger *Un jour de gala*, et les voilà tous, chiens du salon, chiens du chenil, chiens de la basse-cour, chiens de l'écurie, qui s'excriment contre les rôtis, les pâtés et les friands reliefs alignés sur la table seigneuriale. Ce motif est connu depuis longtemps ; M. Rousseau a dépensé beaucoup de talent pour le rajeunir, mais il n'a pas complétement réussi. Son tableau ne se tient pas ; il s'éparpille en dix épisodes distincts, et il papillotte de telle sorte que l'œil ne sait sur quoi s'arrêter. Certains acteurs de M. Rousseau rappellent dans leurs mouvements les chiens de Snyders ; c'est une ressemblance dont je suis loin de le blâmer, d'autant que son exécution, sauf des parties beaucoup trop brillantées, a quelque chose de la largeur et de la franchise de ce maître.

Quant à M. Kiorboë, il a fini par se noyer avec ses chiens de Terre-Neuve.

Les chats n'ont à se plaindre ni de MM. Lambert et Monginot, ni de Mme Peyrol-Bonheur. Malgré un peu de sécheresse, *Chat et Pie*, de M. Lambert, est une charmante étude des us et coutumes de ces deux animaux; Minet agrippe le *mou* de Margot qui se plaint dans son langage; mais Margot est sujette à caution; à voleur, voleur et demi. M. Lambert a traduit cette trahison domestique avec esprit et talent. M. Monginot a fait de la couleur sans dessin dans *Bertrand et Raton*, mais il a trouvé dessin et couleur dans ses *Chats sur une console*. La *Famille de chats*, de Mme Peyrol, a toute la perfection d'exécution de la famille Bonheur. Au surplus, les peintres de cette famille sont bons à la plume comme au poil, et nous devons à Mme Peyrol un coq qui serait primé sur les marchés Anglais.

J'aime assez les fables feuille-morte de M. Legendre-Tilde; ses oiseaux sont bien observés, et il a du Florian sur sa palette; une couleur un peu gaie n'aurait pas fait tort à ses serins.

J'ai déjà dit que les cigognes avaient été très cultivées cette année ; elles ont même eu les honneurs du réalisme. Un artiste belge, M. Dubois, a trouvé le moyen de couvrir de peinture un immense panneau avec quelques joncs et cinq ou six grandes cigognes en rang d'ognons ; on n'aurait pas mieux traité Alexandre et ses généraux. Quand donc en aura-t-on fini de ces énormes puérilités ! M. Michel est plus raisonnable, et il peint avec science ; ses petites cigognes dans les roseaux ont la précision et la fidélité d'une bonne étude, sans avoir la prétention et les grands airs d'un tableau. J'ai aussi remarqué une excellente cigogne de la façon de M. V. de Limoëlan.

Terminons cette revue de la faune du Salon par un charmant *Oiseau de Saint-Antoine*, dû au pinceau de M. le comte de Krockow. C'est une jeune laie qui exécute au petit trot, avec sa famille, une *Promenade du matin*. Rien de plus agréable et de plus grâcieux que ce groupe mignon de marcassins zébrés bondissant, la hure au vent, autour de leur mère, tandis que celle-

ci s'avance comme une matrone romaine en suivant d'un œil complaisant et satisfait les folâtreries de sa progéniture.

4 août 1859.

XVII.

Peintres d'intérieurs. — MM. Maswiens, Mathieu, Ch. Giraud, Dauzats, de Curzon.

Peintres de nature morte, de fleurs et de fruits. — MM. P. Hamon, Forest, Milleriot, M^{lles} Eudes de Guimard, Salomon, Hautier, Robelet, Allain, MM. Sabourin Pelletier, Alex. Couderc, SaintJean, Reg nier, Grenet Perrachon, Ouri. J. Reignier, Suan, B. Desgoffe.

Dessinateurs et Aquarellistes. — MM. Bida, Pasini, Chifflart, Verchères de Reffye, de Crisenoy, Sand, Guesdon.

Gravure. — MM. Mercuri, Calamatta, Joseph Keller.

Lithographie. MM. E. Lasalle, Sirouy, Mouilleron.

Architecture. — MM. Villain, Garnaud, Tetaz, Mangeant, Baltard, Mallay, Sauvageot, Beau, Maudelgren, Chiboys, Hittorff, Hénard.

Depuis la mort ou la retraite de Bouton, de Renou, de Daguerre et de Granet, la peinture

d'intérieurs est à peu près délaissée en France. C'est à peine si l'on compte une dizaine de toiles de ce genre dans toute l'Exposition, et encore faut-il réduire à cinq le nombre de celles qui méritent l'examen de la critique.

La Vue intérieure de la cathédrale de Tolède, de M. Maswiens, *l'Intérieur de Saint-Géréon, à Cologne*, et *le Transept de la cathédrale d'Ulm*, de M. Mathieu, sont à coup sûr des peintures recommandables et qui réunissent quelques-unes des qualités requises en pareille matière; mais elles n'ont sans doute pas la prétention de faire oublier les tableaux de Peter Neffs.

Il y a beaucoup plus d'indépendance de pinceau et de maestria, sans oubli de la précision indispensable, dans *l'Escalier de l'ancien couvent des jésuites de Reims*, aquarelle de M. Dauzats. Le ton chaud et la finesse spirituelle de cette charmante petite page la rendent préférable à beaucoup d'huiles, même de M. Dauzats, et ce n'est pas trop de dire qu'elle ferait la réputation de cet artiste si elle était encore à faire.

Si l'on veut de l'esprit et une facilité incroya-

ble d'exécution, il faut examiner *l'Intérieur du salon de S. A. I. M^{me} la princesse Mathilde* et *l'Intérieur du cabinet de M. le directeur général des musées impériaux*. C'est bien là de la peinture élégante, superficielle, de bonne, intelligente et artistique compagnie, un vrai compte-rendu de Janin dans ses jours de délicatesse ; il n'y a pas jusqu'à la lumière tamisée et au ton feuille-morte dont ces intérieurs sont caressés qui n'apportent un parfum de distinction aux ébauches de M. Charles Giraud. Mais ce qui est de mise au Louvre et rue de Courcelle ne l'est pas dans la *Pharmacie du couvent des Capucines de Messine*. D'abord, en fait de capucines, je ne vois là que des capucins ; puis, comment la palette musquée et un peu régence de M. Giraud trouverait-elle les couleurs qui conviennent aux pauvres barbes-sales de saint François, comme disait Saint-Simon ?

M. de Curzon a fait aussi un intérieur, et cet intérieur est un chef-d'œuvre. Son tableau représente la *Chapelle du couvent de Saint-Benedetto, près de Subiaco (Etats romains)* ; il se dis-

tingue par une exécution ferme et savante, une grande science de la perspective, un sentiment profond de l'art religieux italien, une couleur puissante par elle-même et obtenue sans le secours des violentes oppositions dont Granet faisait abus. On a rarement vu d'exposition aussi complète que celle de M. de Curzon : grande peinture, genre, paysage, intérieur, il a touché à tout avec bonheur. Ce succès est le résultat d'un travail lent, persévérant, ardu, inflexible, qui n'a jamais cédé aux entraînements des écoles extrêmes et qui a triomphé, à force de conscience et de vertu artistique, des embûches que le méchant goût du siècle, les rivalités et plus encore la camaraderie sèment toujours sur les pas des peintres d'avenir. M. de Curzon a pris la devise des forts et des croyants : *Astra per aspra.*

Les peintres de nature morte, de fleurs et de fruits ne sont pas sortis de cette prolifique médiocrité qui semble être un des apanages de ce genre facile. Ils ont, selon l'habitude, abondamment pourvu le salon de roses, de pêches, de

prunes, de melons, de légumes, de volailles, de gibier et de viande de boucherie, sans oublier l'indispensable hareng saur :

Halec assatum convivis est bene gratum.

Cependant je ne puis me refuser à citer particulièrement M. P. Hamon, pour son *Chevreuil et ses Attributs,* tableau bien peint, bien léché, mais un peu sec; M. Forest, pour un bon *Emouchet ;* M. Milleriot, pour un joli pastel représentant un *Geai et une perdrix ;* M^{lle} Eudes de Guimard, pour une *Perdrix* assez finement peinte; M^{lle} Salomon, pour un excellent *Butor;* M^{lle} Hautier, pour un *Canard* et des *Légumes* de très-petite dimension, mais d'une exécution très remarquable et d'une couleur parfaite; M^{lle} Robelet, pour des *Pigeons et des fruits* d'un fini précieux, mais qui jouent le marbre à s'y méprendre ; M^{lle} Allain, pour sa jolie *Offrande à Flore.* Je ne dois pas oublier non plus les *Fruits* et *Légumes* de M. Sabourin, qui m'ont paru assez largement et assez chaudement touchés ; la *Corbeille de fruits* et les *Fruits* de M. Peletier, pein-

ture de bon aloi qu'un ancien Flamand ne désavouerait pas; les *Fleurs* et *Fruits* un peu cotonneux de M. Alex. Couder; *la Vierge à la chaise* (médaillon entouré de fleurs), par M. Saint-Jean, artiste qui doit comprendre aujourd'hui que la faveur publique et les roses ne durent qu'un matin; *la Paquerette et le papillon* et le *Vase de fleurs*, de M. Regnier, pastiches de Saint-Jean; les *Rats (fleurs et fruits)*, étude bien réussie, de M. Grenet; le beau *Vase de fleurs*, de M. Perrachon; les *Fruits* un peu gris quoique bien rendus, de M. Ouri; les merveilleuses *Roses*, de M. Reignier, aquarelle sur satin pour un éventail d'impératrice; les *Fusils, carnassières, poires à poudre sous une vitrine*, pastel trompe-l'œil, de M. Suan, et enfin, les *Vases d'agate orientale et d'améthyste* et l'*Aiguière en sardoine onyx*, de M. B.-A. Desgoffe, chefs-d'œuvre de patience, de ciselure et de couleur, auprès desquels l'aiguière d'argent de Gérard Dow n'est que de la Saint-Jean (soit dit sans jeu de mots) et au moyen desquels on peut casser sans nul souci les originaux du Louvre.

M. Bida tient toujours le sceptre du dessin ou plutôt de cette gravure au crayon dont il est l'inventeur. Je crois qu'aucun artiste ne s'est jamais élevé aussi haut dans ce genre, non-seulement au point de vue de l'exécution et de la couleur, mais encore à celui de la composition. Fidèle à la reproduction des mœurs et usages orientaux, M. Bida a pris à tâche de nous donner chaque année quelques épisodes de cette vie à moitié sauvage, à moitié civilisée, et toujours originale, qui se mène dans les cafés, les mosquées, les caravensérails du Caire ou les rochers du Liban. Ses trois dessins de l'Exposition : la *Prédication maronite*, le *Corps de garde d'Arnautes* et *la Prière*, sont dignes de la réputation de leur auteur, et je ne sache pas qu'on puisse en faire un plus bel éloge.

Les dessins de M. Pasini, moins parfaits dans la forme, ne laissent pas que d'avoir une grande valeur artistique par la largeur et l'accent de leur facture; et puis il se dégage du *Cimetière des Guèbres*, des *Persans en prière*, des *Souvenirs du Kizil-Ouzen* et de la *Halte d'une ca-*

ravane un tel parfum de vérité, qu'on peut assurer que M. Pasini n'a pas menti, quoiqu'il vienne de loin.

Il y a une grande et sauvage énergie dans *Faust au sabat* et *Faust au combat*, dessins de M. Chifflart. Cependant le gros noir y domine trop, et on a quelque peine à démêler l'action au milieu du tumulte de ces compositions légèrement intempérantes.

J'ai déjà cité quelques bons paysages au fusain et au crayon; j'y joins avec plaisir les *Souvenirs de la Corrèze et du Dauphiné*, de M. Verchères de Reffye ; *l'Escadre au mouillage dans la rade de Brest*, de M. de Crisenoy, et *le M'neu de loups*, de M. Maurice Sand, le sorcier du Berry.

Les aquarelles de M. Guesdon, représentant la *Vue générale de Cadix* et la *Vue générale de Séville* à vol d'oiseau, sont très délicatement et très habilement touchées.

Les maîtres de la gravure, MM. Mercuri et Calamatta, ont fait les modestes ; leur réputation n'ayant plus rien à gagner, ils ont cru pouvoir se donner le plaisir de travailler en écoliers.

Quant aux écoliers, ils n'ont pas travaillé en maîtres ; d'où il résulte qu'à mon avis la bonne gravure a fait cette année l'école buissonnière. Cependant je dois une mention très honorable à M. Keller, qui a fait preuve d'un talent froid, mais d'une correction remarquable, dans la *Dispute du Saint-Sacrement* et la *Madone du Mont-Saint-Apollinaire*.

Dans la lithographie, au contraire, je distingue les œuvres de deux maîtres, MM. Em. Lasalle et Mouilleron, et celles d'un élève passé maître, M. Sirouy. *Le Dante et Virgile*, d'après M. Eug. Delacroix, *les Sept péchés capitaux*, d'après M. Jadin, et *Léda*, d'après M. Baudry, sont des planches qui font le plus grand honneur au crayon observateur de M. Em. Lassalle. L'identification du lithographe avec ses peintres ne pouvait être plus parfaite. On dirait que les qualités de M. Lassalle se sont dédoublées pour entrer dans la manière consciencieuse et vivement colorée de M. Sirouy, son élève ; il était impossible de mieux traduire l'*Entrée des Croisés à Constantinople* d'après M. Eug. Delacroix ;

le Loup et l'Agneau, d'après M. Murealdy, et le *Duel de Pierrot*, d'après M. Gérome. Mais quelque valeur qu'aient ces ouvrages, ils doivent céder le pas à *la Ronde de Nuit*, d'après Rembrandt, par M. Mouilleron, le plus pur, le plus chaud et le plus fertile artiste qui ait jamais illustré l'art de Senefelder. Où en sont les anciens lithographes et les anciens imprimeurs : Bourgeois et Carle Vernet, Delpech et la veuve Langlumé !

Je ne déteste pas les dessins d'architecture, et sans m'arrêter beaucoup aux coupes verticales et longitudinales, je regarde avec complaisance les beaux palais, les magnifiques basiliques, les immenses hôpitaux, les splendides quartiers édifiés sur le papier par des architectes qui ne les exécuteront jamais autrement. C'est dommage : quoique Paris soit bien beau, il a encore besoin de quelques monuments de bon goût, ne serait-ce que pour faire contraste avec le Palais-de-l'Industrie. Je voudrais, par exemple, voir reconstruire les théâtres du boulevard sur le plan de M. Villain ; jamais le Petit-Lazary

n'aurait osé espérer un semblable logement. Quand il y aurait par-ci par-là quelques églises paroissiales de la façon de M. Garnaud, croit-on que la grande ville s'en trouverait plus mal? Il me semble aussi que l'Académie impériale de Musique serait fort à l'aise dans le théâtre proposé par M. Tetaz. Et la Cité donc, ce cloaque moral et encore un peu physique de Paris, n'aurait-elle rien à gagner au projet d'arrangement dont veut la doter M. Mangeant? Au moins qu'on substitue la façade de M. Baltard à l'horrible portique grec qui souille Saint-Eustache!

Les travaux d'architecture archéologique sont nombreux et intéressants. Je me suis arrêté avec plaisir devant les projets de restauration de l'église Notre-Dame d'Aigueperse, par M. Mallay, et de l'église de Gallardon, par M. Sauvageot, devant le vitrail du douzième siècle de la façade occidentale de la cathédrale de Chartres, par M. Beau, et devant les peintures scandinaves du moyen-âge, copiées par M. Maudelgren.

Dois-je déclarer que je n'ai pas éclaté en transports enthousiastes devant les études d'ar-

chitecture polychrome de M. Chiboys, et que j'ai su me contenir à la vue du modèle de temple dédié aux muses, par M. Hittorff? C'est singulier, J'admire les temples grecs-français, et je ne puis les regarder plus de cinq minutes ; c'est peut-être une marque instinctive de ma profonde dévotion pour ces augustes monuments, car on prétend que les plus courtes visites sont les plus respectueuses. C'est égal ; je crois que je leur donnerais plus de temps en Grèce.

Je suis plus à l'aise avec M. Hénard. Il m'offre une habitation, que dis-je, douze habitations, depuis la chaumière du paysan jusqu'à la résidence du prince. Moi, modeste, je choisis la villa : le palais, le château et le manoir sont bons pour les... banquiers.

<div style="text-align:center">6 août 1859.</div>

XVIII.

Sculpture. — MM. Clesinger, Loison, Crauck, Lanzirotti, Eude, Courtet, Marcellin, Denéchau, Franceschi, Allasseur, Gumery, Farochon, Schroder, Aizelin, M. Moreau, Carpeaux, L. Durand, Cocheret, Clère, Ramus, Maindron, Iselin, Pollet, de Nieuwerkerke, Cavelier, Oliva, Jaley, Dantan aîné, Dantan jeune, Bonnet, Desprez, Dieudonné, V. Vilain, Durand, Carrier de Belleuse, Mathieu-Meusnier, général Daullé, Robinet, Robert, Oudiné, Salmson, Chabaud, Borrel, Ponscarme, Rochet, Lequesne, Ferrat, Badiou de Latronchère, Desbœufs, Leharivel-Durocher, Diebolt, Rouillard.

Lisez Cornaro, buvez de l'eau et regardez les statues qui embellissent le jardin de l'Exposition, vous serez certain de vivre longtemps. Voilà mon opinion sur les ravages intellectuels et physiques que peut causer l'étude de la sculpture de 1859. Ce n'est cependant pas le

métier qui manque aux statuaires modernes ; jamais on n'a mieux manié le ciseau et jamais le culte de la forme ne fut plus fertile en coquetteries ; mais aussi jamais artistes n'eurent moins de crédit au ciel que nos Pygmalions. Le ciel les abandonne parce qu'ils ne s'aident pas, parce qu'ils n'ont pas conscience de l'inspiration individuelle, parce que, nés dans un siècle éminemment imitateur dans la pratique des arts, quoique superbement créateur en théorie, ils copient en croyant inventer. Si encore le statuaire pouvait se réfugier dans le naturalisme, comme la peinture ; mais non, c'est le génie qui le fait vivre, le génie qui ne passe par la forme que pour arriver à la pensée, qui épure l'une par l'autre, et sans lequel la statue n'est qu'un marbre et le sculpteur un maçon. On ne fait pas de la puissance parce qu'on exagère un muscle comme Michel-Ange ; on ne fait pas de la grâce parce qu'on relève un chignon comme Germain Pilon ; on ne fait pas même du sensualisme parce qu'on tortille une taille comme Clodion. Eh bien ! sauf de trop rares exceptions,

la sculpture de l'exposition ne renferme que des pastiches de puissance, de grâce et de sensualisme.

Je place en tête des exceptions M. Clesinger, qui, louvoyant entre la volupté aimable de Pradier et la lubricité énervée de Clodion, s'est fait l'apôtre de la brutalité de la chair. Ne cherchez pas chez lui cette beauté idéale qu'illustra l'art grec et qui fut déifiée sous le nom de Vénus : ses créations ne prétendent pas à un autre ciel qu'à celui de Mahomet ; ses nymphes d'hier, qui roulent en spirales paresseuses leurs torses capitonnés, sont les aïeules des *demoiselles des bords de la Seine;* sa robuste *Zingara* d'aujourd'hui, emportée par les enivrements de la danse et du tambour de basque, étale, excite et vend l'amour qui déborde de tout son être et qui transpire en brûlantes effluves par toutes les souplesses de son corps, par toutes les agitations de son sein, par tous les passionnements de son visage.

Voilà, dans sa crudité, un peu sauvée par une exécution prestigieuse, l'originalité de

M. Clesinger ; lorsqu'il en sort, il s'appauvrit. Sapho l'a tenté ; l'amoureuse Lesbienne est bien faite pour séduire un sculpteur érotique, mais Sapho a une lyre, et M. Clesinger n'a pu la comprendre. Il a outré la tragédie dans *Sapho terminant son dernier chant*, et il a changé la simplicité en insignifiance dans la *Jeunesse de Sapho*. Je ne parle pas de la couleur, de l'orfèvrerie, de la passementerie dont il a rehaussé cette dernière statue ; c'est un essai qui est loin de me réconcilier avec la manie polychrôme, quelque respectable que soit son origine. Je dois avouer cependant que les légères touches colorées qui teintent certaines parties des bustes de la *Romaine transteverine* et de la *Napolitaine* ne nuisent pas à ces charmants ouvrages, dont la finesse est poussée à un dégré de raffinement extraordinaire.

En résumé, quelle que soit la pente un peu risquée du talent de M. Clesinger, et peut-être à cause de cette pente, cet artiste est un vrai séducteur ; la délicatesse exquise de sa main est jetée comme un voile sur ses appétences char-

nelles, et, lorsqu'on étudie ses œuvres, on oublie bien vite le sculpteur exclusivement amoureux du plastique pour admirer le magique artisan.

M. Loison est supérieur à M. Clesinger comme pensée. Sa *Sapho*, sa *Pénélope* et ses *Jeunes filles canéphores* ont un beau caractère. L'exécution, quoique reléguée au second plan, est sage et correcte.

La *Sapho* de M. Grabowski n'est pas non plus à dédaigner. Belle et énergique, cette statue a, comme on dit, le physique de l'emploi.

Le groupe de M. Crauck, représentant une *Bacchante et un Satyre*, ne prétend sans doute pas à l'originalité de pensée, mais il ne manque ni de grâce joviale dans la composition, ni de verve dans l'exécution. *La Pensierosa*, de M. Lanzirotti, a de la simplicité et de jolies draperies; l'*Omphale*, de M. Eude, remplira bien la niche que le Louvre lui destine, et la tournure élégante de la *Nymphe* de M. Courtet ne nuira pas à l'ensemble de la décoration de ce splendide monument.

M. Marcellin est un statuaire d'avenir, on pourrait même dire de présent. Il cherche l'élévation, la distinction, et il s'en faut de bien peu qu'il ne les rencontre. *Le corps de Zénobie, reine d'Arménie, retiré de l'Araxe*, est un groupe d'un beau caractère, savamment agencé et exécuté avec une mâle précision. Je trouve cependant à redire (quel critique n'a pas la manie des petites bêtes?) au chapeau du berger arménien, lequel sort de la même fabrique que celui de Phorbas dans l'*OEdipe enfant* de Chaudet. La *Jeune fille aux cheveux résillés, tressant une couronne*, du même artiste, penche visiblement vers l'art grec, mais elle a un petit cachet de gentillesse qui la distingue des statues niaises de l'école du premier Empire.

Je ne suis pas fort épris de *la Marchande d'Amours*, de M. Denéchau. Cette longue figure, au mouvement tout d'une pièce, semble, avec son amour juché sur la nuque, sortir d'une toile de M. Picou. Quant à la grande *Andromède*, de M. Franceschi, elle élève très haut ses prétentions; peu s'en faut qu'elle ne rappelle Michel-

Ange et les Florentins, plus, il est vrai, par le dégingandé des membres que par l'expression pathétique. Cependant il y a effort dans cette œuvre, et, comme toute peine mérite salaire, je donne bien volontiers à M. Franceschi une mention honorable.

Il y a une science élégante, de la distinction et du fini dans le *Moïse sauvé des eaux*, groupe de M. Allasseur. La figure de la fille de Pharaon est charmante de grâce et de délicatesse. Cet ouvrage est certainement un des meilleurs de l'Exposition.

La Fontaine de l'Amour, groupe en marbre de couleur et bronze, par M. Gumery, nous montre une fille bien maniérée et bien grimaçante. Le genre anacréontique ne sied pas à M. Gumery, et j'en trouve la raison dans son *Moissonneur*, œuvre virile, pleine de force, de souplesse et de vérité. On n'écrit pas comme Dorat quand on pense comme Virgile.

Le sentiment maternel, dans son acception la plus élevée, a été bien compris et bien rendu par M. Farochon : *la Mère* est attentive à l'é-

veil de l'intelligence de ses petits enfants, et ceux-ci interrogent avec une curiosité avide l'omniscience de leur mère. Peut-être voit-on moins dans ce groupe la forme sensible d'une idée abstraite que le portrait d'une mère de la connaissance de M. Farochon ; mais le mal n'est pas grand.

M. Shroder, dans la *Chute des feuilles*, a exprimé d'une manière touchante, distinguée et vraie, le sentiment mélancolique. Peut-être, lui aussi, a-t-il pris pour modèle quelque Millevoye de ses amis ; la chute des feuilles est un épisode individuel dont l'acteur gît le plus souvent dans un lit d'hôpital ; il faut bien l'y aller chercher.

Nyssia au bain, de M. Aizelin, est une statue en plâtre finement travaillée et chastement enveloppée d'un long voile transparent qui laisse deviner des formes charmantes. Cette figure, d'une grande pureté, aura besoin d'être taillée dans un marbre pur et chaste comme elle.

Gracieuse, calme et bien drapée, la petite *Fileuse* en bronze de M. Moreau, témoigne des

excellentes qualités de son auteur ; la simplicité est un don bien précieux que j'exhorte M. Moreau à garder comme une relique, par ce temps de sculpture exagérée à froid.

Voilà à peu près ce que j'ai remarqué de plus saillant et de plus complet parmi les quatre-cent-soixante sculptures de l'Exposition. Ce n'est pas à dire cependant qu'il n'y ait du mouvement dans *le Pêcheur*, de M. Carpeaux ; un bon sentiment de souffrance dans l'enfant de la *Malaria*, groupe de M. L. Durand ; de la grâce et de la simplicité dans *la Prière*, de M. Cocheret ; de la force et une certaine puissance dans la *Vénus agreste*, de M. Clère ; du nerf dans le *David*, et de la gentillesse dans le *Pâtre jouant avec un chevreau*, de M. Ramus. Mais ces ouvrages, estimables à quelques points de vue, n'ont pas la marque d'originalité qui dénonce les œuvres des maîtres à l'admiration des siècles.

J'oubliais M. Maindron, artiste d'un talent réel et qui cherche l'imprévu avec plus de constance que de bonheur. Il a fait encore cette année une tentative malheureuse de sculpture roman-

tique avec son groupe de *Geneviève de Brabant*. On ne peut méconnaître une expression et un type étranges dans la tête de Geneviève, du caractère dans le modelé du torse, et une certaine ampleur dans l'agencement des figures ; et cependant l'ensemble frise le tragi-comique. Geneviève de Brabant et la mort de Malbrouk sont des sujets scabreux à traiter sérieusement ; quoique l'artiste fasse, il lui est difficile de ne pas tomber dans l'illustration des fameuses complaintes imprimées par Pellerin, d'Épinal. C'est ce qui est advenu à M. Maindron.

Le buste sauve les sculpteurs, comme le portrait sauve les peintres. Or, le nombre des sculpteurs que le buste a sauvé des ruades de l'imagination est trop considérable cette année pour que j'en donne la nomenclature. Je me borne à citer, pour la finesse de l'exécution et la correction du modelé, le *buste de M. J.-N. Bonaparte*, par M. Iselin ; les *bustes de l'Empereur et de l'Impératrice*, par M. Pollet ; le *buste de S. A. la princesse Murat*, par le comte de Nieuwerkerke ; celui d'*Ary Scheffer*, par M. Cavelier,

œuvre digne du peintre et du sculpteur; ceux du *général Bizot* et de *M. F. de Mercey*, par M. Oliva ; ceux des *princes Stourdza*, par M. Jaley ; ceux du *général Perrin-Jonquière* et de *Picard*, par M. Dantan aîné, et ceux de *Bineau* et du *docteur Velpeau*, par M. Dantan jeune. Il y a aussi de bonnes qualités de facture dans les bustes de *Victor Orsel*, par M. Bonnet ; de *M. D...*, par M. Desprez ; du *général de Goyon*, par M. Dieudonné ; de *Pradier*, de *Watteau* et de *MM. Senard* et *Lebobe*, par M. V. Vilain ; du *comte Rivaud de Laraffinière* et du *colonel Montaudon*, par M. Durand. Je ne dirai pas de mal non plus des bustes du *docteur Verdé de Lisle*, par M. Carrier de Belleuse ; de MM. *Sainte-Beuve* et *Geoffroy*, par M. Mathieu-Meusnier ; de M^{lle} *D...*, par le général Daullé ; du *général Camou* et du *colonel Plombin*, par M. Crauck ; de *M. Coste* et du *médecin Guersent*, par M. Robinet ; de M^{lle} *Madeleine Brohan*, par M. Robert. Enfin, je n'ai pas été insensible aux médailles et aux médaillons de MM. Oudiné, Salmson, Chabaud, Borrel, Ponscarme. Pardon, si j'en oublie !

Quelques statues-portraits de personnages célèbres ne feront pas honte à leurs piédestaux. La statue bronze et argent de *Bonaparte enfant*, par M. Rochet, a un faux air de ressemblance avec le petit Henri IV, de Bosio ; du reste, elle est simple, austère et méditative, comme il convient à l'enfance d'un héros de Plutarque. M. Lequesne a extrêmement soigné sa statue du *maréchal de Saint-Arnaud*. Les détails abondent dans cette œuvre toute chamarée de plaques et de broderies, et cependant la tête attire les regards par son grand caractère de distinction. Il y a aussi du mérite dans la statue de Tronchet, par M. Ferrat ; la physionomie intelligente et digne de l'éminent jurisconsulte défenseur de Louis XVI a été heureusement rendue par ce sculpteur. Je voudrais dire du bien du *Valentin Haüy*, de M. Badiou de Latronchère ; mais pourquoi a-t-il affublé d'une culotte à côtes de melon ce vénérable fondateur des Jeunes-Aveugles ? MM. Desbœufs et Leharivel-Durocher ont fait preuve de talent de composition et de souplesse de ciseau, le premier dans le cippe de M. de Jes-

saint, pieux hommage du département de la Marne à la mémoire de l'homme de bien qui l'administra pendant près d'un demi-siècle, et le second dans le cippe de Visconti, l'éminent architecte du Louvre.

Je ne terminerai pas sans applaudir au *Grenadier* et au *Zouave*, de M. Diebolt, dont la tournure martiale forme un singulier contraste avec l'air engourdi et compassé des troupiers hissés sur l'arc du Carrousel par les sculpteurs mythologiques de l'Ecole impériale.

Enfin je mettrai à la porte de ce dernier article *la Doguesse*, de M. Rouillard, en disant aux faux artistes : *cave canem*, gare au critique !

15 août 1859.

CONCLUSION.

Le vendredi 15 juillet 1859 a eu lieu la distribution des récompenses aux peintres, sculpteurs, architectes et graveurs. Cette cérémonie présidée par M. Fould, ministre d'État, a été ouverte par un discours remarquable de Son Excellence, puis les artistes distingués par le Jury ont été acclamés dans l'ordre suivant :

SECTION DE PEINTURE.

Rappel des médailles de première classe. — MM. Fortin, Daubigny, Knaus, Bézard.

Médailles de première classe. — MM. Breton, Fromentin, Ar. Leleux.

Rappels des médailles de deuxième classe. — MM. Laugée, Heilbuth, Laemlein, de Curzon, Roux, Gus-

tave Boulanger, Roehn, Timbal, Guillemin, Brion, Richter, Ch. Leroux.

Médailles de deuxième classe. — MM. Rigo, Belly, Hamman, Jannot, Leighton, A. Bonheur.

Rappel des médailles de troisième classe. — Mme Browne, MM. Brendel, Devilly, Toulmouche, Plassan, Marquis, de Knyff, Compte-Calix, Busson, Rivoulon, Mlle Thévenin, M. Mazerolle, Mme Besnard.

Médailles de troisième classe. — MM. Lévy, Achenbach, Caraud, Lechevalier-Chevignard, Ulman, Deneuville, Louis Boulanger, Delaunay, Pasini, Baudit, Janet-Lange, Berchère.

Mentions honorables. — Mlle Allain, MM. Allemand, Aubert, Bonnat, Brissot, Mme Becq, de Fouquières, MM. Chrétien, Clerc, César de Cock, Coroenne, Crauk, Decaen, Mme Gaggiotti-Richards, MM. Gassies, Glaize, Grenet, Grisée, Grolig, Hanoteau, Herbsthofer, Hintz, Housez, Hubner, Job, Jumel, Kate, Lalaisse, Lamorinière, Lobrichon, Magy, Marquerie, Merle, Meynier, Mlle Morin, Mme la comtesse de Nadaillac, MM. Papeleu, Perrachon, Pina, Protais, Mme Robelet, MM. Rothermel, Ruiperez, Sain, Mme Schneider, MM. Tabar, Valerio, Villevieille.

SECTION DE SCULPTURE.

Rappel des médailles de première classe. — M. Loison.

Médailles de première classe. — MM. Moreau, Allasseur.

Rappel des médailles de deuxième classe. — MM. Gu-

mery, Schroder, Grabowski, Farochon, Marcellin, Maindron.

Médailles de deuxième classe. — MM. Begas, Crauk, Carpeaux, Salmson.

Rappel des médailles de troisième classe. — MM. Oliva, Chabaud, Borrel, Le Bourg, Travaux.

Médailles de troisième classe. — MM. Lepère, Truphême, Varnier, Eude, Aizelin, Ponscarme.

Mentions honorables. — MM. Badiou de la Tronchère, Bangillon, Barthélemy, Brian, Carrier de Belleuse, Chatrousse, Chevalier, Clère, Cocheret, David, Delabrière, Deunbergue, Durand, Fabisch, Franceschi, François, Fumière, Grandfils, Hébert, Kalterkeuser, Lanzirotti, Lavigne, Moignez, Poitevin, Morel-Ladeuil, Prouha, Roubaud, Valette, Watrinelle.

SECTION DE GRAVURE ET DE LITHOGRAPHIE.

Rappel des médailles de première classe. — MM. Blanchard, François, Lassale, Mercury.

Médailles de première classe. — M. Keller.

Rappel des médailles de deuxième classe. — MM. Bridoux, Gaucherel, E. Girardet, P. Girardet, Girard, Salmon, Soulange-Teissier, Weber.

Médailles de deuxième classe. — MM. Bal, Eichens.

Rappel des médailles de troisième classe. — MM. Aubert, Laurens, Lavieille, Leroy, Varin.

Médailles de troisième classe. — MM. Jouannin, Joubert, Sirouy, Valerio.

Mentions honorables. — MM. Bertinot, Carey, Chevron, Constantin, Fleischmann, Gibert, Lehnert, Levas-

seur, Manceau, Martinet, Pichard, Riffaut, Saunier, Stang, Sulpis, Thomas, Verswyvel, Wacquez, de Wismes.

SECTION D'ARCHITECTURE.

Rappel des Médailles de première classe. — MM. Garnaud, Verdier.

Médailles de première classe. — M. Tetaz.

Rappel des médailles de deuxième classe. — M. Denuelle.

Médailles de deuxième classe. — MM. Thomas, Hénard.

Rappel des médailles de troisième classe. — MM. Villain, Moll, Mauss.

Mentions honorables. — MM. Arangoïti, Reiber, Schmitz.

Indépendamment de ces récompenses, les artistes dont les noms suivent ont été promus ou admis dans l'ordre de la Légion d'honneur :

Au grade d'officier : M. Ch. L. Muller, peintre.

Au grade de chevaliers : MM. Norblin, Mathieu, Palizzi, Daubigny, Lefèvre, Duval le Camus, Foureau, Barrias, Knaus, H. Baron, Chavet, Fromentin, Bouguereau, Leroux, peintres ; MM. Farochon, Loison et Millet, sculpteurs ; M. J. François, graveur, et M. Soulange-Tessier, lithographe.

Presque tous les noms que j'aime sont sortis victorieux de l'urne. J'eusse peut-être désiré quelque chose

de mieux pour celui-ci, quelque chose de moins pour celui-là, mais

On ne peut contenter tout le monde et son père.

« Si le public n'a pas eu à admirer une de ces pages
« hors ligne par lesquelles un génie nouveau se révèle,
« il n'a pas été choqué non plus de ces présomptueuses
« singularités qu'inspire un faux goût. La trace de
« l'étude est plus sensible ici que dans les Expositions
« précédentes ; il y a moins de ces œuvres enfantées à la
« hâte par le caprice et qui sont plus promptement en-
« core oubliées qu'elles n'ont été conçues. »

Ces paroles du Ministre résument toute la situation de l'art. Le génie se raréfie, le talent se généralise ; l'imagination, trop souvent dévergondée, fait place à l'imitation consciencieuse ; l'artiste ne quitte guère la terre, mais il ne craint point la chute d'Icare.

Je ne suis pas de ceux qui voient avec tristesse cette tendance de la peinture vers le naturalisme. Le monde que Dieu nous a donné est un champ assez vaste et assez fertile pour que notre superbe s'en contente. Dégager les enseignements que recèlent le foyer domestique, le buisson, la fleur, l'air pur de la montagne ou le sentier de la forêt, ce n'est pas faire du matérialisme : c'est chanter les bienfaits de la Providence dans la langue commune à tous, c'est convier les

faibles et les ignorants, comme les forts et les savants, au banquet de la nature, c'est faire de la fraternité artistique.

16 août 1859.

TABLE DES CHAPITRES.

	Pages.
AVANT-PROPOS.	V
PRÉFACE.	VII

L'ART DANS LA RUE.

CHAPITRE I	3
— II	12
— III	19
— IV	25
— V	34
— VI	42
— VII	50
— VIII	58

L'ART AU SALON.

CHAPITRE I. — LE JURY	71
— II. — ESTHÉTIQUE	78
— III. — PEINTURE RELIGIEUSE	87
— IV. — PEINTURE OFFICIELLE ET HISTORIQUE	97
— V. — PEINTURE ÉROTIQUE	111

TABLE DES CHAPITRES

	Pages
CHAPITRE VI. — Peinture typique et romanesco-historique	122
— VII. — Peinture de genre	136
— VIII Suite. — Réalistes.	145
— IX Suite. — Fantaisistes	159
— X. — Peintres de batailles . . .	165
— XI. — Peintres de portraits . . .	176
— XII. — Paysagistes historiques, . .	188
— XIII. — Paysagistes orientaux . .	197
— XIV. — Paysagistes méridionaux .	203
— XV. — Paysagistes occidentaux .	215
— XVI. — Peintres de marines et d'animaux	234
— XVII. — Peintres d'intérieurs et de nature morte, dessinateurs, graveurs, lithographes, architectes.	251
— XVIII. — Sculpture.	263
CONCLUSION.	277

TABLE ALPHABÉTIQUE

DES

ARTISTES DONT IL EST PARLÉ DANS CET OUVRAGE

A

MM. Achard, page 220.
　　Achenbach (O), 206.
　　Aizelin, 270.
　　Aligny, 32, 192.
M^{lle} Allain, 255.
MM. Allasseur, 269.
　　Allemand, 224.
　　Allongé, 225.

MM. Amaury-Duval, 186.
　　Anastasi, 93, 223.
　　André (J). 227.
　　Anker, 143.
　　Antigna, 119.
　　Appian, 222.
　　Aubert, 159.

B

MM. Badiou de Latronchère, 274.
Balfourier, 193.
Balleroy (de), 246.
Baltard, 261.
Baudit, 229.
Baudry, 85, 94, 113, 183, 185.
Baumes, 96.
Bar (de), 201.
Baron, 9, 18, 23, 25, 37, 160.
Baron (D.), 212.
Barrias, 166, 181.
Barry, 236.
Beau, 261.
Bellangé, 173.
Bellel, 193.
Belly, 199.
Benouville (feu L.), 84, 87, 93, 169, 181.
Bentabole, 237.
Berchère, 40, 198.

M^{me} Besnard, 187.
MM. Besson, 14.
Bida, 257.
Blin, 230.
Bluhm, 223.
Boichard, 96.
Bonheur, 241.
Bonnat, 93.
Bonnet, 273.
Bonvin, 59, 62, 154.
Bouguereau, 115, 138,
..... ;er (G.), 130.
.....
Borione, 186.
Borrel, 273.
Brendel, 5, 242.
Breton, 148.
Brillouin, 49.
Brion, 24, 139, 144.
Brow, 244, 247.
M^{me} Browne, 137, 157, 180.
M. Busson, 213.

MM. Cabanel, 140, 184.
Cabat, 38, 189, 218.
Calamatta, 258.
Camino, 186, 187.
Capelle, 212.

Caraud, 135, 162.
Carpeaux, 271.
Carrier de Belleuse, 273.
Cavelier, 273.

MM. Cazes, 87.
Chabaud, 273.
Chandelier, 224.
Chamerlat, 161.
Chaplin, 16.
Charpentier, 174.
Chavet, 163.
Chiboys, 262.
Chifflart, 243, 258.
Chintreuil, 36, 55, 67, 225.
Cibot, 222.
Ciceri (E.), 41, 55.
Clère, 271.
Clesinger, 119, 265.
Cocheret, 271.
Cœdès, 186.
Coignard, 240.
Coignet (J.), 205.

MM. Colin (G.), 213.
Compte-Calix, 162.
Comte, 83, 133.
Corot, 34, 42, 67, 194.
Cortès, 239.
Coudert (Al.), 256.
Courdouan, 37, 211.
Court 99.
Courtet, 267.
Courtois, 186.
Couverchel, 173.
Crauck (Ch.), 96.
Crauck (G.), 267, 273.
Crespelle, 96.
Crisenoy (de), 258.
Curzon (de), 66, 85, 119, 127, 207, 255.

D

MM. Dantan, aîné, 273.
Dantan, jeune, 273.
Daubigny, 34, 42, 52, 85, 218.
Daullé (Gal), 273.
Daulnoy, 224.
Dauzats, 209, 252.
David (Max.), 186.
Debon, 96.
Defaux, 224.
Dehais, 200.
Delacroix (E.), 19, 37, 43, 61, 72, 196.
Mlle Delville-Cordier, 187.
M. Denéchau, 268.

MM. Deneuville, 168.
Desbœufs, 274.
Desgoffe (A.), 18, 32, 190.
Desgoffe (B.-A.), 256.
Deshayes, 55, 59, 226.
Desjobert, 220.
Desprez, 273.
Devedeux, 17.
Devilly, 173.
Diaz, 19, 117, 183.
Diéboll, 275.
Dieudonné, 273.
Dreux (de), 7, 17, 59, 61.

MM. Dubois, 249.
　　Dubufe (Ed), 178.
　　Dumaresq, 172.

MM. Durand (L.), 271, 273.
　　Durand-Brager, 166,
　　236.

E

MM. Elmerich, 242.
　　Eude, 267.

M^{lle} Eudes de Guimard, 255.

F

MM. Farochon, 269.
　　Faure, 116.
　　Ferras, 274.
　　Feyen-Perrin, 92.
　　Fichel, 59, 163.
　　Flahaut, 225.
　　Flandrin (H.), 72, 87,
　　184.
　　Flandrin (P.), 181,
　　193.
M^{lle} Fleury, 187.
MM. Flers, 15, 34, 189,
　　217.
　　Fontaine, 167.

MM. Fontenay (de), 205.
　　Forest, 255.
　　Fortin, 5, 158.
　　Fosset, 96.
　　François, 4, 34, 42,
　　67, 219.
　　Franceschi, 268.
　　Frère (Ed.), 45, 46,
　　48, 83, 154.
　　Frère (Th.), 22, 44,
　　52, 199.
　　Fromentin, 39, 40,
　　197.

G

MM. Gambard, 23.
　　Garipuy, 174.
　　Garnaud, 261.
　　Gassier, 224.
　　Gastine, 92.
　　Gendron, 141.
　　Genty, 91.

MM. Gérôme, 84, 104,
　　129.
　　Ginain, 174.
　　Girardet (K.), 29, 210.
　　Giraud (Ch.), 253.
　　Glaize père, 101.
　　Glaize fils, 109.

MM. Gourlier, 208.
Grabowski, 267.
Grenet, 256.
Grésy, 211.
Grisée, 187.
Grolig, 200.
Guérard, 153.

MM. Guesdon, 258.
Guignet (feu), 183.
Guillaume, 209.
Guillemin, 6, 59, 63, 155.
Gumery, 269.

H

MM. Haffner, 153.
Hagemann (de), 229.
Hamman, 132.
Hamon (J.-L.), 9, 119.
Hamon (P. P.), 255.
Hanoteau, 227.
Haussoullier, 225.
Mlle Hautier, 255.
MM. Hébert, 84, 122.
Bédouin, 151.
Heilbuth, 132.
Heim, 186.
Hénard, 262.

Mme Herbelin, 186.
MM. Herbsthoffer, 163.
Herst, 15, 40, 52.
Hildebrandt, 232.
Hillemacher, 156.
Hintz, 236.
Hittorff, 262.
Hofer, 59, 62.
Hoguet, 41, 55.
Housez, 135.
Hubner, 143.
Hugard 0.

I

MM. Imer, 211.
Iselin, 272.

M. Isabey, 19, 235.

J

MM. Jacque, 7, 53, 59, 63.
Jadin, 245.
Jaley, 273.
Janet-Lange, 173.
Janmot, 96.
Jeanron, 235.

MM. Job, 95.
Jonas, 205.
Jongkind, 6, 37, 53.
Jourdan, 184.
Jumel, 173.
Jundt, 153.

K

MM. Kate (ten), 158.
Keller (J.), 259.
Kiorboë, 248.
Kluyver, 232.

MM. Knauss, 141.
Knyff (de), 231.
Kock (L. de), 239.
Krochow (de), 249.

L

MM. Laemlin, 88, 183.
Lambert, 246, 248.
Lambinet, 18, 28, 42, 52, 55, 216.
Lamorinière, 224.
Landelle, 90, 128, 140, 141, 184.
Lanzirotti, 267.
Lapito, 202.
Larivière, 101.
Lassale (E.), 259.
Laugée, 134, 150.
Lavieille, 221.
Lazerges, 89.
Lechevalier-Chevignard, 160.
Lecointe, 207.
Legendre-Tilde, 248.
Legentile, 17.
Leharivel - Durocher, 274.
Mme Lehaut, 187.

MM. Lehmann (H.), 181.
Lehmann (R.), 127, 208.
Leleux (Ad.), 152.
Leleux (Ar.), 63, 154.
Leman, 53.
Lemmens, 29, 55.
Lenepveu, 115.
Lepaulle, 183.
Lequesne, 274.
Leray, 135.
Leroux (Ch.), 234.
Leroy, 7.
Lévy, 103.
Limoëlan (de), 249.
Lobin, 186.
Lobrichon, 159.
Loire, 157.
Loison, 267.
Loubon, 211, 241.
Luminais, 153.

M

MM. Madrazo (F. de), 180.
Magaud, 38, 106, 211.
Maindron, 271.
Mallay, 261.

Mangeant, 261.
Marcellin, 268.
Marck (Van), 239.
Marquis, 96.

MM. Marsaud, 55.
Masson (B.), 55, 96, 174.
Maswiens, 252.
Matet, 182.
Mathieu, 252.
Mathieu - Meusnier, 273.
Maudelgren, 261.
Mazerolle, 105.
Ménard, 239.
Mercier, 153.
Mercuri, 258.
Merle, 94.
Meuron (de), 210.
Meyer, 157.
Meynier, 96.
Michel, 225, 249.

MM. Michelez, 38.
Milleriot, 255.
Millet, 37, 147.
Monginot, 248.
Monnier - de - la - Size - ranne, 212.
Mme Monvoisin, 187.
MM. Moreau (Ch.), 47.
Moreau (M.), 270.
Morel-Fatio, 236.
Moricourt, 89.
Mlle Morin, 186, 187.
MM. Mottez, 131.
Mouilleron, 260.
Muller (Ch. L.), 131.
Muraton, 186.
Muyden (Van), 21, 155.

N

M. Nieuwerkerke (de), 272 | M. Noël (J.), 24, 236.

O

MM. Oliva, 273.
Ortmans, 221.
Oudiné, 273.

MM. Oudinot, 223.
Ouri, 256.
Ouvrié, 64.

P

MM. Palizzi, 115, 241.
Papeleu, 225.
Paris, 243.
Pasini, 201, 257.
Patrois, 158.

MM. Pelegry, 213.
Pelletier, 255.
Penguilly - Lharidon, 141.
Penne (de), 224.

MM. Perignon, 183.
Perrachon, 256.
Petit (Ch.), 158.
M^me Peyrol-Bonheur, 248.
MM. Pezous, 7, 83, 158.
Pichon, 96.
Picou, 24.
Pils, 165, 172, 179.
Pina, 90.
Pissaro, 225.

MM. Place, 17.
Plassan, 23, 29, 48, 60, 163.
Poinsot, 211.
Pollet, 272.
Pommayrac (de), 186.
Ponscarme, 273.
Pron, 223.
Protais, 167.

R

MM. Ramus, 271.
Ravel, 135.
Regnier, 256.
Reignier, 256.
Renié, 227.
Reynaud, 44, 153.
Ricard, 182.
Rhichter, 184.
Rigo, 107, 171.
Rivoulon, 173.
Robbe, 243.
M^lle Robelet, 255.

MM. Robert (Léon), 201.
Robert (Louis), 273.
Robinet, 273.
Rochet, 274.
Rodakowski, 180.
Rouillard, 275.
Rousseau (Ph), 72, 247.
Rousseau (Th.), 25, 30, 42, 55, 213, 225.
Roux, 134, 159.
Rozier, 223.
Ruiperez, 163.

S

MM. Sabourin, 255.
Sain, 158.
Saintin, 181.
Saint-Jean, 256.
Salmon, 152.
Salmson, 273.
M^lle Salomon, 255.

MM. Saltzmann, 37, 59, 66, 208.
Sand, 258.
M^lle Sarrazin-de-Belmont, 205.
MM. Sauvageot, 261.
Scheffer (Feu Ary.), 37, 42, 87.

MM. Schlesinger, 162, 179.
Schmitson, 243.
Schopin, 180.
Schroder, 270.
Schutzemberger, 161.
Sebron, 209.
Ségé, 224.
Signol, 95, 181.

MM. Simon, 242.
Sirouy, 259.
Springer, 232.
Stevens (A.), 48.
Stevens (J.), 9, 52, 242.
Suan, 256.

T

MM. Tabar, 173.
Tassaert, 19, 20.
Tetaz, 261.
M^{lle} Thevenin, 186.
MM. Thierrée, 225.
Thiollet, 242.
Thoren (de), 245.
Thuillier (Feu), 26, 27.

Timbal, 92.
Toulmouche, 157.
Tournemine (de), 16, 200.
Trayer, 10, 46, 155.
Troyon, 7, 17, 23, 38, 52, 55, 237.

U

M. Ulisse, 135.

Ulman, 108.

V

MM. Verchères-de-Reffye, 258.
Verschuur, 232.
Vetter, 164.
Veyrassat, 228.
Vidal, 186.

MM. Viger-Duvignau, 91.
Villain (A.), 260.
Villain (E.), 158.
Villain (V.), 273.
Villevieille, 224.
Voillemot, 43, 119, 162.

W

MM. Waldorp, 237.
Willems, 48.

M. Winterhalter, 179.

Y

M. Yan-d'Argent, 95. | M. Yvon, 83, 84, 165, 169.

Z

M. Ziem, 37, 39, 44, 199. | M. Zychlinski (de), 184.